破圈之路

蔡雅艺 编著

海峡出版发行集团
THE STRAITS PUBLISHING & DISTRIBUTING GROUP
福建教育出版社

图书在版编目（CIP）数据

南音雅艺.破圈之路/蔡雅艺编著.－福州：福
建教育出版社，2024.5
ISBN 978-7-5334-9945-7

Ⅰ.①南… Ⅱ.①蔡… Ⅲ.①南音－研究 Ⅳ.
①J632.3

中国国家版本馆 CIP 数据核字（2024）第 079388 号

责任编辑　　黄哲斌
封面设计　　林小平
内文设计　　林增颖
封面题签　　鲍元恺

Nanyin Yayi：Po Quan Zhi Lu
南音雅艺：破圈之路
蔡雅艺　编著

出版发行　福建教育出版社
　　　　　（福州市梦山路 27 号　邮编：350025　网址：www.fep.com.cn
　　　　　编辑部电话：0591-83716932
　　　　　发行部电话：0591-83721876　87115073　010-62024258）
出 版 人　江金辉
印　　刷　福州德安彩色印刷有限公司
　　　　　（福州市金山工业区浦上标准厂房 B 区 42 栋）
开　　本　787 毫米×1092 毫米　1/16
印　　张　20.25
字　　数　311 千字
插　　页　2
版　　次　2024 年 5 月第 1 版　　2024 年 5 月第 1 次印刷
书　　号　ISBN 978-7-5334-9945-7
定　　价　108.00 元

如发现本书印装质量问题，请向本社出版科（电话：0591-83726019）调换。

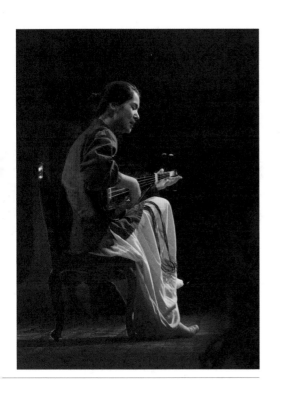

蔡雅艺（1980 —），非物质文化遗产南音代表性传承人，日本长崎大学多文化社会学在读博士。曾在新加坡传承南音多年。2010年"英国北威尔士兰格冷国际音乐比赛"独唱独奏组冠军。2013年发起"南音雅艺"小众南音推广平台，在国内多地开设南音传习点开班授课。从事南音传承二十多年来，参加多个课题研究项目，出版个人专辑7张；参与了多个国家级、省级南音制作项目，包括《指谱全集》《南音锦曲》《世界"非遗"南音曲库》《世界非遗南音百课》等。

学术顾问：王　维

英文翻译：卓　越

文字整理：吴艺珠

图片整理：周雅致

手抄乐谱：清　风

序

民族是在历史上形成的，具有共同语言、共同地域、共同经济生活以及表现于共同文化上的共同心理素质的人的共同体。在一个民族形成的过程中，这四个"共同"必不可少；在民族形成后，前三个"共同"，即共同语言、共同地域、共同经济生活则可能会消失。今天居住在中国和生活在海外的汉族人已经没有共同地域和共同经济生活，对不会说汉语的海外华人来讲，他们与其他汉族同胞之间，也没有共同语言。然而，只要有表现于共同文化上的共同心理素质，他们还是炎黄子孙，还是汉族。这就说明在民族的四个特征中，共同文化最为重要，只要保住文化，这个民族就存在，而失去了文化，这个民族也就消亡了。历史已经证明了文化存则民族存，文化亡则民族亡的道理。历史上匈奴、鲜卑等民族，都是由于本民族文化的消亡而消亡的，如今在世界上，哪个民族不想在以后的历史进程中消亡，就必须保存自己的民族文化。

然而，保存民族文化是困难的。众所周知，世界上曾有四大文明古国，分别是中国、古印度、古巴比伦和古埃及，只有中华文化传承至今。也就是说，在短短的五千年历史中，大多数古代文明都不存在了，只有四分之一还在我国存在并且发扬光大，这就证明了大多数古代文明、民族没有保存文化的方法和能力。

为什么一个民族要保存本民族文化会这样困难呢？因为文化有独特的发展规律，其保存和发展的首要条件是继承，这和科技发展的取代完全不同。有了汽车，牛车进了博物馆，有了电脑，打字机被淘汰，这是科技的发展方式。而文化则必须继承，无论它多古老，绝不能失传，更不能用新的取代旧的。《楚辞》不能取代《诗经》，唐诗不能取代乐府，元曲不能取代唐诗、宋词。有了白话文新诗，不能取代古典诗词。如果以为发展文化也和发展科学技术一样，可以用新的取代旧的，那这个民族的文化少则几十年，多则两

百年，便会消亡。中华民族如果没有了《诗经》、《楚辞》、乐府、唐诗、宋词、元曲，还是一个有文化的民族吗？还有发展本民族文化的可能吗？还能有中华民族文化的伟大复兴吗？

南音是我国传统音乐中一个非常特殊的品种，说它特殊，是因为它具有年代久远、体裁特殊、语言特别三个特性。说它年代久远，是因为秦汉时期的横抱琵琶、竖吹尺八，晋唐的筚篥、拍板，敦煌壁画上来自天竺的"迦陵频伽乐舞"和西域各式各样的丝竹乐器及演出场面都可以在南音表演中看到，南音是中国音乐历史的活化石。说它体裁特殊，是因为传统音乐一般可以分为民歌、说唱、戏曲、器乐、歌舞等体裁类别，而"南音"不属于其中任何一类，它和五个类别都有关系。南音中的"谱"是器乐曲，"曲"是声乐曲，南音哺育了泉州南戏，先后孕育诞生了梨园戏、傀儡戏以及高甲戏、打城戏、布袋戏。这些剧种都以南音为基本声腔，而南音又从戏曲中吸取优美的唱段作为它的散曲与套曲。曲与戏的互相依存、互为滋养，便形成了一个兴旺发达的家族，成为闽南人不可或缺的精神文化。说它语言特别，是因为它发祥于历史文化名城泉州，以地道的泉州方言演唱，被海内外弦友称为"泉州南音"。

南音在泉州经过上千年的发展，能幸运地存活至今，是因为有许多人热爱它、学习它、保存它，使之世代相承。由于各界的努力，2009 年，南音终于被联合国教科文组织列入人类非物质文化遗产代表作名录。

南音成为全人类的非遗，更需要认真保护，加大传承的力度。然而南音的三个特征，形成了一个个"圈子"，使它与其他的人类非物质文化遗产代表作相比，保存、发展更加困难。传承千年保存至今的南音，纵然其保存和传承的路上有千难万险，我们无论如何都要认真地去做。否则，我们既对不起把文化传承给我们的列祖列宗，更对不起要承袭中华民族精神和文化的后人。

出身南音世家的蔡雅艺女士，以保存、传承南音为己任，她自幼学习南音，20 世纪 90 年代在泉州艺术学校南音班学习，后去新加坡传授南音。2003 年 4 月蔡女士回国后，入泉州师范学院音乐学首届（南音方向）本科班就读，毕业后一直在全心全意地致力于传承南音的工作。她不仅在泉州、厦门等讲闽南话的地方进行教学，而且到讲官话的北京和说吴方言的上海等

地推广南音，还把南音介绍到欧洲去，我便是在瑞士参加有关中国音乐的国际会议上认识她的。那次她为了向外国专家们介绍南音，和她的几个老师与朋友不远万里，飞到日内瓦表演，受到大家热烈的欢迎。

蔡女士进行的教学工作，看似平凡，其实非常伟大，因为她通过教南音，为中华民族伟大复兴添砖加瓦。她除了进行南音教学外，还写书来介绍南音，这本《南音雅艺：破圈之路》便是她的新作。拜读之后，学到不少知识，认为值得向广大读者推荐，更为她传承、推广南音的精神所感动，所以欣然命笔，撰写此序。

杜亚雄

2024 年 2 月 18 日于北京

自　序

感恩得以实现的每个小小的愿望，就如这本书能够顺利跟大家见面一样，它承载着我对南音传播的梦想。

多年来我习惯以南音作为媒介，从它的视角，去认识，去接触他人的世界。如果一切行为有其来由，那么，这本书也非空穴来风。南音如果只是被作为一种音乐来看待，那它必然要隐去很多重要信息——作为一种音乐，它已经足够丰富，但我作为南音的一员，对它的期许可能更多些。

或许是因为南音的民间属性，在我的印象中，一起玩南音的人其实是来自不同"层面"，拥有不同的学识背景。虽然以音乐作为媒介，但更多的人把它作为一种社会活动来参与。一起玩南音时，不仅会聊所接触的曲子，也会交流生活。当然，不可避免地说，它还是有"圈子"的概念。

自创建南音雅艺推广平台以来，我一直流转在许多城市的不同空间，跟不同圈子的人接触，让南音进入到不同的"容器"，这对于以往的南音传播可能是新的体验，但实际上跟我的生活很同步，与其说是在拓展南音，不如说是它融入到了我的生活。

"破圈"是一个假设，如何去接触南音圈以外的人是我多年来一直在探索的课题。我以南音作为一种"能力"，去交换更多的知识。传播，是引起更多的关注；传承，是让更多人进入学习状态，二者是紧密联系的。因此，这本书便是我的实践。所谓乐随人走，带着南音与更多的人交流，带着南音走向不同的领域，对南音对我都是很必要的补给。从泉州出发，以对谈人的方向设定题目，探索、学习、应对，从社会、历史、艺术等多领域扩大接触面，并记录这个过程，作为在南音圈子中不曾有过的经历，也作为美好的事物与大家分享！

本书是借由"无观世·三十三"摄影展览系列活动引发的畅谈、分享。从《南音雅艺：三十三堂课》到《南音雅艺：破圈之路》，南音雅艺作为一个不到百人的学习团体，是南音历史上的特殊存在，是时下的产物，也是南音传承面上的小小突破！

特此，感谢福建教育出版社的支持！感谢所有前辈与朋友们的鼎力相助！

目 录

泉

首
站

州

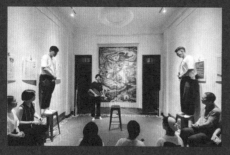

* 这次的展览，我们不仅收集了摄影作品，还请了十多位来自不同城市，不同方言区的同学录制了南音《山险峻》的念词、弹唱视频作业，在展览现场循环播放，希望借此让更多的人了解南音的初学情况，相关音频、视频已收录于《南音雅艺·三十三堂课》中。（供图／吹神）

泉州是南音的故乡，二者"相溶于水"，所有的南音传承从这里走向世界。我于 2012 年由新加坡返泉，就此以南音为毕生的事业。在 2013 年底，我与我先生陈思来创办了"南音雅艺"这个南音推广平台，并从泉州西街开始，把自己理解的南音与大众作分享和交流。

除了传播和展示南音文化以外，开课教学更是有意义的事情。南音雅艺最早按期教学，在西街的"真水闲院"，公益传承，一个课程三个月，虽阳春白雪仍和者日众。但短期的课程聚散无常，流动性大。后来，幸得落脚一处，也是南音雅艺文化馆的第一个馆址，在泉州的温陵北路。

虽然有了固定场所，但文化的传播应该是流动的，所以，当我们遇到好的空间、场所，就愿意在那里唱一唱南音，久而久之，我们的学员当中就加入了像吹神这样，有自己空间的同学。

说来有意思，南音雅艺的学员中，有些沉迷学习，有些则喜欢这份"参与感"。在泉州，南音是常态，只是学的群体不同，而能够参加南音雅艺，

更多是那些真正热爱泉州文化的人们，我称他们为"心中有远方"的人。感恩他们的参与，让南音在原乡显得朝气蓬勃。

摄影展的首站，从泉州出发，在西街的"府里"进行展览和一系列的活动，对于刚经历了几个月疫情的我们来说，还是有些激动的。这系列活动中包含的"音乐会"是我们擅长的，"工作坊"则全权由泉州班的同学负责，他们接地气的语言和对南音的理解与大众的距离更近些，而在邀请对话嘉宾的时候我也有自己的想法：

陈世哲老师可以说是泉州摄影界的元老，他的作品极具时代性，为人风趣幽默，又特别喜欢分享，人生经验也很丰富，所以我们的摄影展首场对谈便一定要请他来助阵。

*这是由南音雅艺的同学张怡悦（心爸）所作的版画，主题为《山险峻》与南音飞天，是每一场展览的重要作品。（供图／张怡悦）

*"府里"位于泉州老城区西街的东段，周围都是自然生长的老民居，原址的重新装修，使得原本无人居住的房子焕发生机。在南音雅艺学员吹神（黄跃昆）的用心经营下，研发出了各类泉州文创，现在已是西街的网红打卡地了。（供图／吹神）

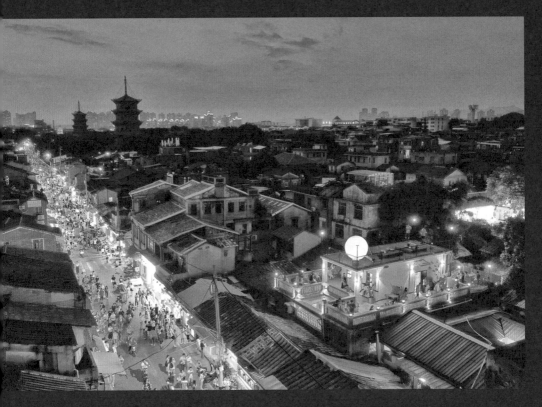

际研讨会，他发表与南音相关的论文，而我们则负责南音的呈现，因此我知道他了解许多不为人知的与南音相关的历史资料。在活动的对谈上，他娓娓道来，生动又不失严谨。

展期：2020 年 5 月 29 日—6 月 7 日
场地：泉州西街·府里

"Creative artists who lived more than a thousand years ago rarely chased after fame and wealth. They expressed their thoughts via music, paintings and dramas. Nanyin survived in the tide of history by resisting changes — there is a group of people maintaining its tradition, who stop others from enriching this bowl of 'soup' with miso, sugar and chilis."

『在一千年以前，艺术家们鲜于追逐功利，因为内心有很多东西需要表达，依靠音乐、绘画或戏剧把它表现出来。……南音为什么保留到现在，因为它很难突破，因为还有一帮人一直守着它，大家不要你在汤里面再加什么味精、糖、辣椒，只要这碗汤。』

音乐视角下的"此山彼山"
——南音《山险峻》与《阿尔卑斯山交响曲》

与摄影　陈世哲

陈世哲

　　摄影家，中国摄影家协会会员，曾任蔡国强工作室特约摄影师，中国新闻社图片网络中心、中国旅游画报社、福建画报社特约摄影师，华光摄影学院副院长，英国皇家摄影学会中国东南分会副会长，国家职业技能（摄影）高级考评员。

张灿荣（主持嘉宾）

　　泉州师范学院文学与传播学院副教授，硕士生导师，新闻传播系主任，城市品牌与文化产业协同创新中心负责人。

张　大家下午好！我是泉州师范学院文学与传播学院的张灿荣。其实今天心情有点复杂，我来的时候也跟两位说到一个事情，昨天一位非常了不起的剧作家王仁杰先生过世了，在我的感觉里面就好像是中国的戏曲艺术、泉州文化艺术的一座高山塌下来了……但文化艺术的传承，它会有低谷，但还会有另一座山峰崛起。所以我想文化艺术的延绵，恰恰就是需要这样的峰峰相连来延续。今天的话题，"此山彼山"说的也就是山的话题，提供这个话题的是今天在座的两位艺术家，这位是南音雅艺的创始人，南音非遗传承人——蔡雅艺女士。

　　蔡雅艺女士在我的眼里是一个很传奇的人物，她这么多年来一直在持续地进行南音艺术的传播跟创新，做了非常多的工作，我非常敬佩她。另一位艺术家是陈世哲先生，他是非常有名的摄影艺术家。说他是摄影艺术家是把他说小了，他涉猎的范围非常广泛，有摄影、文学、电视、电影等方面，是在泉州影响非常大的一个文化人。所以我在介绍他的时候，我不知道要怎么说会更准确一点，我想用一个我自己生造的词——"多维文化人"。

　　今天的话题说到"此山彼山"是缘起于两部音乐作品，一部是南音经典作品《山险峻》，一部是德国的交响乐《阿尔卑斯山交响曲》。其实这两个作品对我来讲都是个难题，我是南音跟古典音乐的门外汉，如果说这是两座高山，我充其量就是山底下晃悠的一个游客，没有多少发言权。所以接下来我们要听一听这两位艺术家对这两部作品的介绍。

蔡　谢谢张老师与陈老师的到来！与张老师是几年前在好朋友高夏蓉的"好聽"（原"天地音乐唱片"）做南音讲座时相识的，我们经常在微信上交流一

些观点。而陈世哲老师相信在座的有些朋友认得他，陈老师的摄影作品经常在泉州作展，他还经常发表文章，所以关注泉州文化的朋友，可能会熟悉他。正是摄影的缘故，在策划这个展览的初期，我特地拜访了陈老师，他给了我一些建议，并分享了这首《阿尔卑斯山交响曲》。与很多泉州的老先生一样，他对南音也非常熟悉。他说《山险峻》是他非常喜欢的曲子，让他想起《阿尔卑斯山交响曲》的第一章（引子），他认为一个人的南音也可以媲美一百多个人的交响乐团，当时他还特地用家里那套专业音响播放给我听，确实，西方的音乐气势磅礴，与娓娓道来的南音有巨大差别，但同样震撼人心。

南音的《山险峻》，虽然它的背景是"昭君出塞"，是"一个人的出走"，但从另一个角度来说，其实也是文化的出走。从这个层面来说，每当唱起《山险峻》的时候，它在我的内心就好比另一种"交响乐"，是泉州人的交响乐。

张　您从南音的《山险峻》里面听到泉州的交响乐吗？

蔡　应该说每当我唱起南音的时候，内心交织的那些音乐给我的撼动，不亚于任何一部西方的交响曲。

张　那您会觉得《阿尔卑斯山交响曲》是德国人的南音吗？

蔡　哈哈，我想，对于德国人来说，交响乐在他们心中肯定也不亚于南音在泉州人心中的位置。但就具体的乐曲来说，我们在闽南所见的绿水青山与德国人眼中的雪山，其实是完全不同的，所以给人精神上的信息，应该也是不一样的。听《阿尔卑斯山交响曲》的时候，感觉缺少一个主角（人）。不过阿尔卑斯山本身就是一个主角，但是我觉得缺了"人"这个主角。因为我们所谈论的是人构造出来的世界，那么在人的世界里面《山险峻》就有主角，文化附着于人，乐随人走。

张　陈老师，您的体会跟雅艺老师一样吗？

陈　我年轻的时候在文工团拉小提琴，也是西洋音乐，我非常喜欢。但是我为什么会把《阿尔卑斯山交响曲》的这个题材跟南音的《山险峻》连接起来？主要是有一段经历：

　　20世纪80年代初期，我自己一个人带着照相机到乡下去，我当时在文化馆工作，下乡做调查。有一天晚上正在德化水口一个乡村农民的家中过夜，刚好那个房子也是知青住过的，晚上没有灯光，没有路灯，什么都没有。屋子里面有灯泡，但电压不够，当时我刚好在写文章，就听到远处传来一个男声在唱《山险峻》，用琵琶在自弹自唱。我赶忙打开窗户，但远处一片漆黑，很远的地方有一个窗户好像是亮的，声音就从那边传过来。那是一个男生，他翻高八度在唱《山险峻》。我想过去找他，但外面漆黑一片，也没有手电筒，路也不认识，所以不敢出去。那天晚上一直睡不着觉，一直回想着刚才听到的《山险峻》。第二天早上醒来，我就去寻，结果有个农民在干活，我就去问他，我说你们这村子有没有一个唱南音唱得很好的先生？他说知道那个人，住在那边。我一看离这只有两三百米远，但晚上很暗，所以一直觉得起码有两三里路，我就朝树下小山坡走过去，他说你现在不要去，他现在出工，要中午才会回来。我只好又回到住的房间里，午饭后我又过去了，当时他正好也吃过午饭了，我就说明来意，说昨天晚上听到他在唱《山险峻》，非常感动，想来拜访他。他接待我的地方就刚好像现在这样一个厅堂，也跟这个差不多大，墙上挂满了各种南音的乐器，四管都有，我就谈到昨天晚上听他唱《山险峻》，我为了证明他唱得很棒，便提起《阿尔卑斯山交响曲》，

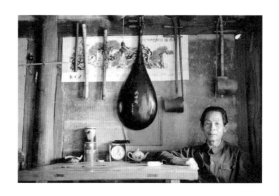

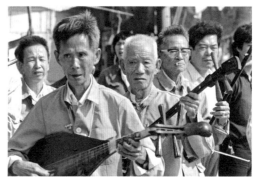

他也不知道这首曲子，我做了大致的描述，我说虽然他们是用一百多人的乐队，来描写一座险峻的山的主题，但是你唱的《山险峻》更让我感动。我们谈得很投机，他也很兴奋。后来我说很想给他拍一张照片，给他做纪念，他说"可以，你等我就去换一件衣服"。但他进去以后折腾了大概10分钟，出来就变成另一个人，他穿上中山装，头发梳得整齐发亮，胡子也刮了，因为想要体现出正式感，整个人都变得严肃。我本来是想去拍他着劳动者服装的，但是也没办法，我让他拍照时微笑，但他始终保持严肃。后来我觉得不笑确是正确的，就拍了上面这张很庄严的照片。

实际上《山险峻》这首乐曲，我在更早的时候便在乡间听过。那是1981年到德化下乡去调查农村文化工作的时候看到的一个场景，就是这张照片，山村里发现的南音，这张是我们泉州南音申报"世遗"的主打照片，当时就是第一次送这些文件到北京去申报的，送了20张照片，最后留了我这张，受到了他们的认可。所以这张照片无论在国外还是国内展出来，大家都觉得很有意思。

那么这里弹琵琶的这个人，是理发店的老板，他专门提供了他理发店的空间，让这个村里喜欢南音的人，每天晚上就聚集在这里，晚上不营业，就在一起吹拉弹唱。那天在拍摄时他唱的就是《山险峻》，而且非常有激情，也是高八度。因为实际上南音的定调是适合女性来唱，对于高音的部分，男生来唱就很吃力了。所以以前民间南音是有男高腔的，男高腔用高八度唱上去了，就会非常的激昂，他唱的就是高八度。后来我写了一篇文章里提到，在劳动人民眼里"山险峻"根本不在话下，他们天天在爬山，特别是德化，对他们来讲无所谓险不险峻，就是跟山生活在一起。

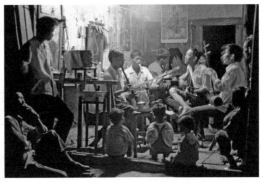

* 陈世哲作品《理发店里的南音》。这样的画面一直到现在都还有，虽然有南音社团、居委会或宫庙可以玩南音，但约朋友到自己家里或是店里玩南音也很正常。我的老师蔡东仰先生经营鲜花店，平日里也经常有人到店里找他玩南音，所以，在他的花店里的墙上也挂着一套南音乐器。（供图／吹神 陈世哲）

然后联想到我们刚才讲的南音《山险峻》，我把歌词认真地看一下，前面讲到"山险峻，路崎岖"，我们不用讲山险峻，就讲整个心路历程，有一两句唱词，昭君"唱出了"埋怨毛延寿出了歪主意这件事，把她嫁到匈奴去，虽两国联姻避免将来产生战争摩擦，但实际上她内心是很不想去的。我们现在是从正面来歌颂昭君，说她当时是为了国家的命运。其实有两句歌词可以看出是她内心是很险峻的，我觉得当时山的险峻，也比不上她内心的险峻。

张 世哲老师这句话说得太好了，说唱的是山的一些画面，但是唱出了人物内心的一些东西，人生的选择。

陈　她离开了父母，十分挂念，而且对未来一无所知，要走那么久才到那里，所以《山险峻》的内涵是非常深刻的，而且很有历史意义。

如果从音乐来讲，《山险峻》跟《阿尔卑斯山交响曲》根本没有办法去评判谁更好，因为是完全不同的两首曲子。那天我就跟雅艺讲，我说如果两个乐曲同时放，《阿尔卑斯山交响曲》只能是《山险峻》的背景音乐，它前面引子很长，一直是低音的出现，然后像很多汽车或坦克在开动一样，听不大清楚它表达的意思，一直到段落完了以后才突然间出现一个小高潮。

我觉得闽南话的发音非常独特，有鼻音，并不是我们通常听到的读音。所以你说有些北方人来找你（雅艺）学，确实需要专业的知识普及，而且南音有一个特点，它在咬字，把一个字拆成头中尾三部分来，而且过程比较长，所以不懂南音的听众会搞不清在唱什么内容，曲子里还时常出现修饰用的"于"字。

张　你跟南音的结缘是什么时候？

陈　跟南音也不算结缘，《山险峻》这三个字，刚才从钟楼一直开车到涂门街，有车载光碟，但到现在还记不下来整曲。所以也有很多人认为地方音乐、戏曲需要做适应时代的改革，但我觉得南音的一些唱法，特点很鲜明，是很难改造的，很多人提出说南音要改革，结果到现在也没听说过哪一首可以改革的，传统痕迹仍然很明显。

 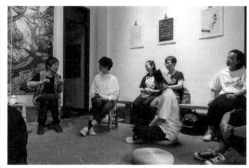

* 在府里这样的传统民居的厅堂里，对谈氛围尤其融洽，不需要麦克风，真实而生动。（供图／吹神）

张　说到南音改革的事情雅艺也有在做吗？

蔡　嗯，我想可能不适合用"改革"来定义，虽然我这些年也尝试做了些新的南音作品，但基本是延续着南音给我的认知，并没有强烈地要改革的意思，而是希望自己也能做点什么，如果恰巧有适合的曲词，那么我就会去做，我把它看成是对南音的延展，而不是为了标新立异。

世哲老师说的这个观点，我自己也深有体会，在自己的圈子里面走再大的步子，在外人看来，都还是在圈子里面转着，比如说弹琵琶，你竖起来或横着弹，放到后面弹，或是弹传统曲，或是弹流行曲，对于不认识琵琶的人来说，你还是在弹琵琶。

陈　我想起一个真实的故事。20世纪50年代，有一阵子大众很崇拜西洋的美声唱法，那时中央文化部就下文件，通知各地方不管是京剧或者梆子戏，或者我们的高甲戏，都要学习西洋美声唱法，说这样的唱法才是科学的。实际上基层都是非常想响应中央的号召，高甲戏剧团的演员每天早上起来就要学美声唱法，但有时唱出的美声还是带有高甲戏的影子。

张　好的，接下来我们是否能让大家欣赏一下《山险峻》这个曲子？

蔡　好呀，但我想，我们可以为今天谈论的主题特别设计一下。

陈　可以试一下用《阿尔卑斯山交响曲》先做背景，然后加入南音《山险峻》。

蔡　陈老师果然充满创意！就这么来试试。

在开始之前，我想再提一下，今天的泉州失去了一位像文化旗帜一样的剧作家——王仁杰先生，现在我们的心情就像这首《阿尔卑斯山交响曲》这么沉重，等下要唱的《山险峻》，就当借此向王老先生致敬，希望他一路走好！（该曲于《南音雅艺：三十三堂课》中有拆解版本及完整手抄谱）

陈　《阿尔卑斯山交响曲》交响曲与南音《山险峻》弹唱，以这样的方式结

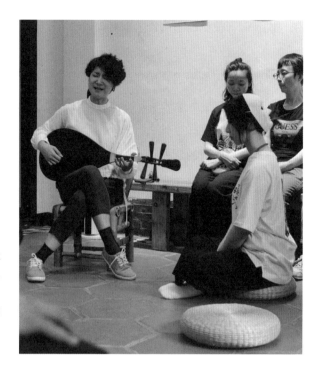

* 以南音送别是泉州人的最高礼仪，从《阿尔卑斯山交响曲》的前奏到《山险峻》，短短的几分钟，却已把我们想要表达的话传递到位了。
（供图／吹神）

合起来呈现出来，很感人，真的很棒，就像在描述王仁杰先生高山仰止。

张　说得非常好，我内心当中想的就是王仁杰先生高山仰止，他渐行渐远的画面浮现在脑海中，令人感动。

　　刚才雅艺女士提到一个话题说到南音的创新之难，其实我一直把她看作是一个创新者。为什么？虽然我是地地道道的泉州人，但是我从来不喜欢南音，就是听了雅艺的演唱之后，我才第一次喜欢南音，发现南音原来可以这么好听，开始重视南音。但依然有疑惑，因为我对南音太外行了，我曾经去问其他人，对雅艺演唱的南音怎么看。有的人就有不同的声音，觉得雅艺的唱法好像有一点离经叛道，就是说跟原汁原味的不太一样，所以我就觉得她应该是一个创新的，是不是这样的一个所谓的"离经叛道"就是创新？

　　我对这个话题很感兴趣，就是今天的南音怎么样才能走进当代年轻人的生活里面？今天的年轻人能够像在座的在线上收看的各位朋友，喜欢南音，其实都是少数，更多的人喜欢听流行音乐，像我女儿，她现在就听欧美音乐，连国内的流行音乐都不听了，南音就更不要提了，且不说让她听，就是提起

"南音"这个词她都不感兴趣听。

　　在这种情况下，雅艺似乎也没有表示说她要创新，怎么样能够创新。那么以南音为例，这种民族音乐应该要怎么来玩，让它能活得更好，能够跟大家的生活更融合。所以我想请教一下两位的看法是怎么样？

蔡　我记得王仁杰老先生提出过一个"返本开新"的理念。而我在南音雅艺的传承核心是"雅正清和"，正是因我们在寻求"溯本清源"。一把琵琶，一支洞箫，都是原原本本的南音的初相，把咬字、指骨、引塞的规则做好了就对了。但大部分的人其实是外行，他们可能听不懂我遵循的规则，反而会注意我的白色袜子，或者在一些不同的场合呈现南音，就判断那些不是传统了。

　　我想起那天跟王老先生一起喝茶的时候，聊到"真水无香"，他说：没香刚刚好，要香水里找。所以当一个人身上一点味道都没有，那是最纯的，不需要有香气，也不需要其他的气味，就像一阵风，完全没有气味，回归到本真。

张　你的意思是说，你现在做的南音其实是在回归到它本来应该有的面貌？

陈　我同意，实际上在一千年以前，艺术家们鲜于追逐功利，因为内心有很多东西需要表达，依靠音乐、绘画或戏剧把它表现出来。当时的社会从来也不评什么比赛，评出优秀奖、鼓励奖，作品得了奖还可以晋升；考不了级，或者评职称用。由于现在太功利，才使得搞创作的人变得不单纯了。

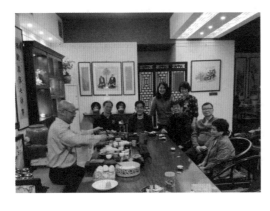

＊右二是王仁杰先生，这是我们唯一的一张合影。那天海交馆的王连茂馆长带着我和日本长崎大学的王维教授一起到茶馆喝茶，刚好王先生也在场。

*陈老师果然是专业的摄影师，记录每一个瞬间的精彩已经是他的日常。摄影器材当然是重要的，但更重要的是及时的捕捉，以及不同的视觉角度。（供图／吹神）

南音为什么保留到现在，因为它很难突破，因为还有一帮人一直守着它，大家不要你在汤里面再加什么味精、糖、辣椒，只要这碗汤。但是随着社会的发展，你如果创新，实际上只是利用了它的形式，比如《山险峻》，现在谁会去创作这类主题？如果说一个美女要嫁到俄罗斯去，飞机一坐就到了，不用再翻过这些山，她一下就到，根本不会出现这样一个作品，因为时代不一样了。

人对音乐的改造，实际上都是跟速度有关系，现在的人思维很快，电脑也很快，飞机什么的节奏太快了，跟速度有关系。

我觉得要学好南音，重要的是不要急着学谱，是很难记住的。先把这些唱词理解，把它吃透，才会理解到，原来旋律间一个字跟另外一个字是互相结合的，中间为什么安插了一个"于"字。理解了，你才会把旋律放缓，真正理解到它内在的东西。

张　按陈老师的意思，好像是说你要试着接受这样慢悠悠的演唱方式。可能一开始就是因为速度的原因，大家就不太能接受，但如果你真正去了解这个曲子里面的唱词包含的故事和情感，其他的一切就顺理成章。你就能够很好地去享受跟理解，才能够进入。不然旋律变化不大，要把一句一句分清很困难的。但其实陈老师说的是去欣赏跟去喜欢像南音的作品的一个逻辑关系。

我们接受音乐，大部分人恐怕没有这种机会，我就是喜欢听，下载来听，大部分情况下无法像世哲老师这么虔诚地去接受这个曲子。这种情况下，雅艺又是一心说要"还本"，要回到最原来的位置上。这种情况下你会担心南

音离年轻人越来越远吗？

蔡　张老师提出的这个问题非常有意思，应该说，我很少去想这个问题，而这也不应该是我传承南音的重点。我更多思考的是，经典的南音以及南音的精神如何传递出去，我一直认为这么好的文化形式不能在我手上埋没了，这当中没有年纪限定。当代舒适的空间，干净整洁的服装，单一乐器，或是人声独唱，这些都是最原初的形态，不能为了所谓的创新，把简单的事情弄复杂了。

　　所以，传承不能瞻前顾后，而是要把自己认定的东西，以自己的能力传递出去，在这个过程中，也需要我们不断进步，包括审美的进步。当我要唱南音的时候，不是想着别人认为好不好听，而是本着我对南音的理解唱出来的。一般的听众所认为的好听或者美，并不影响我对南音的认识。

张　但是你最后的结论我有点不理解，为什么南音不是以好听和美作为标准？一般来讲，音乐是否被大家接受跟喜爱，不管是古代的音乐，传统音乐还是现代音乐，"好听"应该是一个很重要的标准。

蔡　哈哈，我能理解张老师的困惑。所谓"萝卜青菜各有所爱"，我们以尊重传承下来的文化为原则，比如字要正，腔要圆，所谓"正不必情韵，含蓄胜人"，以做"正"为目的。事实上，做"正"了，就是好，这个"好"让人舒服，给人力量。别人认为好不好听并不是很重要，因为"别人"当中，有些不懂南音的，有些不懂音乐的，有些不同师承的，或者他们只是不习惯这个音乐，而南音本身自带生命力，不因"好不好听"动摇，只为听懂它的人而玩。

陈　我觉得可以换一种说法，应该是感动与理解。刚才实际在唱的时候，有个地方她加入了当下的情感，她想起王仁杰老师，发声非常的饱满，非常的沉重，好像要吼出来一样的。我估计她唱《山险峻》从来没有一次像今天那样。

张　那么这个是内行听门道，我只是感受到整个房间里面那种氛围笼罩着，

我很享受这种气氛。

蔡　谢谢两位老师的肯定。

　　我认为文化上的创新，应该是"被动的"，比如说你的改变可能是不自知的。像世哲老师刚刚说他听到我的唱腔变化，那可能是不自知的，包括我们今天这样，放着交响曲唱南音，从形式上可能是以前不曾有过的"新"，但"山"还是那座"山"。

张　换句话说，所谓的创新，就是在特定的情景下面，你会自然而然去做这件事情，不在于它创新与否，而是你觉得这个声音应该这样唱，这段应该这样处理；甚至这个曲子这样唱仍不行，还得谁来跟我配合一起做，才能够达到我想要的效果。是这样吗？

蔡　嗯，实际上我认为中国人的传承是行为上的传承，比如我们在说某人像他父亲，那一定是行为像他父亲，长得像他父亲不是重点，但他的行为，做事风格是一脉相承的。

陈　我觉得现在的社会有一种让人觉得不可思议的现象，也就是我们传承的东西，对年轻一代人来讲，他们对比如音乐、美术、摄影或者舞蹈，有传统

 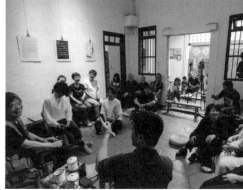

* （供图／吹神）

传承的艺术，你再创新他们都不满足，还想要有更多的花样。但比如吃的东西，就讲究要原汁原味，为什么要创新？就要老字号。

文化的传承，是一代一代的，千锤百炼再传到现在，包括文字，那么为什么这一方面要一直变更才叫做创新，我有点不理解。

张　雅艺是觉得有这样的一个责任，要把文化传统的这些好的东西保存下来。似乎在非遗传承人里面应该是一个主流观点，就是要把祖先留下来的美好的这种艺术，按照它原有的样子保持下去。

但实际上我还是有两个疑惑，一个是说保持下来，当然是不以他人的意志为准，我觉得这个好的我就坚持这样做。关于受众喜欢不喜欢的这个问题，能够喜欢这个人的音乐，便会产生共鸣，但若不喜欢音乐家也没办法。另外一个就是说，事实上这几年我非常高兴看到雅艺跟很多不同乐种的艺术家在合作，包括我跟你的第一次深入交流，也是因为澳大利亚的音乐家科林先生的机缘。我知道，前不久雅艺有两个比较大型的演出，一次是在维也纳跟交响乐团的合作，还有一次是去年跟张艺谋合作的一场演出，你觉得这类演出对南音的创新是不是一个机会，或者反过来与你保持它的原味之间有矛盾吗？

蔡　这两次合作其实（与保持它的原味）是没有冲突的。金色大厅的那一场，作曲家维杰先生是原原本本地按照我唱的南音，按最传统的版本去做交响乐创作的。而《对话·寓言2047》，张艺谋的音乐总监吴彤老师也非常尊重南音，曲目、唱法都是由我们共同确认的。

但我观察的所谓的文化艺术的发展，它是依附于人的，比如说我们本身有没有办法既守护着传统的南音，又跟交响乐形成一个平衡，是需要对自己专业有较高认识的。在"2047"，与机械臂和舞蹈合作，舞蹈与南音是两个平行的世界。我们不需要过于担忧他们，他们跳好自己的舞蹈，每人在自己的位置上，做好自己决定要做的事情，就好了。

张　你在《对话·寓言2047》里，是不是说你演唱你的，他表演他的，"各行其事"，是这样吗？

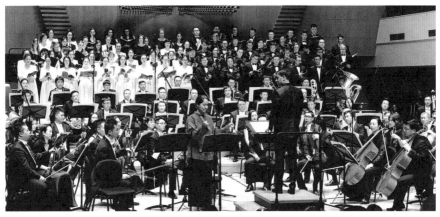

* 指挥为印裔奥地利作曲家、指挥家维杰·乌帕德亚雅。在他创作的大型合唱交响曲《长安门》中，我担任的是第三乐章《出汉关》的独唱。这是在北京音乐厅与中国国家交响乐团的一次合作。（供图／薇白）

* 左图／在维杰家中，我们一起唱南音。（供图／芷菡）
* 右图／在同一趟旅行中，我们受邀到德国莱比锡民族乐器博物馆作南音专场分享。（供图／周钰）

蔡　嗯，是先设定好思路，然后各自做好自己的部分。

张　你说这个让我想起谭盾的一些趣事，他当时考音乐学院的时候，考官考了他一个西方的音乐家，他完全不懂，考官问他说，你连最基本的都不懂，

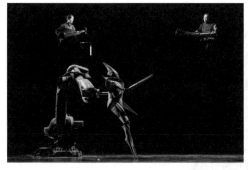

* 左图 /《对话·寓言 2047》的演出现场。

* 右图 / 中间是独弦琴演奏家李平老师，听他说他与南音很有缘分，十多年前他到台湾文化交流的时候认识了一位南音先生陈昆晋，陈先生邀请他一起改编南音古曲《绵答絮》，回来后他还把这首曲子传给了独弦琴的学生，并且到现在还是保留曲目。右一是陕北说书刘世爱老师。

还来考音乐学院？谭盾说你先等我一下，全中国所有的民歌，你随便点一个。果然随便点到哪他都会，他有非常深厚的中国民间音乐的基础，几百首都烂熟于胸，就靠着这个考上了音乐学院。后来去美国访学的时候，哥伦比亚大学的老师给他的第一课，是让他去学中国古代美学，他一头雾水，我刚到这来学什么古代美学，古代美学我在中国就能学到，我跑美国来学，我冤不冤？

但是实际上谭盾可能跟你年龄相近，应该是 50 年代生人。

陈　差不多，比我小一点，我看过他演出，北京大剧院，在水中演奏水乐。那是奥运期间他送了几张票给蔡国强夫妇，结果蔡国强把票给我，我与他夫人去看演出，旁边坐的就是谭盾的夫人。

张　我知道谭盾跟蔡国强是有合作关系，他们奥运会碰到好几次。08 年奥运会，世哲老师当时是蔡国强的特约摄影师。

你觉得中国的艺术家要能够在国际上有话语权，能够发出它的光芒，像蔡国强这样一个路子，以你跟他在一起的这种体会，你觉得他的成功基于什么？

陈　我曾经写过一篇评论，叫做《相信蔡国强》，而他在北京奥运会期间举

办的一个大型的作品展，就叫《我想要相信》，中国美术馆底下一层全部给他做展览，在那期间我给他拍了很多照片，北京一个双语的杂志就来跟我约稿，他要我拍的照片，我说你如果要用我的照片，你也要用我写的文章，因为我这些照片拿到另外一个人手里，恐怕他说不清楚。他也看到我的自信，就说好给你写。后来发表了第一篇中文版的。实际上我们本地的这些艺术家，

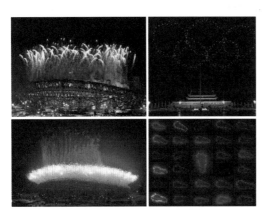

*2008年，泉籍艺术家蔡国强为北京奥运会设计烟花，陈世哲老师作为蔡国强团队特邀的三个摄影师中唯一的中国人，在开幕式的现场，从鸟巢的外围拍下两张不同的烟火。而在天安门拍摄五环的画面更是令人难忘的，蔡国强提出必须要用胶片拍下来，作为珍贵的瞬间，更为了真实的记录。最后一张照片则是数码合成的二十九个脚印，是陈世哲老师在北京郊外某军事基地拍摄下来的。（供图／陈世哲）

想要在国外打开局面，我觉得首先要像蔡国强这样充分了解家乡的东西，本土的东西。

记得有一次，蔡国强买了一条泉州的破旧小木船，运到意大利威尼斯参加双年展。威尼斯是个水城，在接近场地的时候，他把风炉放到船头，然后放入火炭，把火柴点着了，就在船头熬中药，他站在船头拿个扇子为火炉扇风，木船就一直从威尼斯的水道开进去，两岸的群众看着都鼓掌了。

还有一年是跑到德化来，他秘密地来过，没有人知道，我们艺术界没有人知道他干了这么一件事情，去德化三班镇，那有一座荒废的古代瓷窑，当时是上世纪90年代，整座古窑所有的窑砖全部编号，整个拆下来，然后雇了几个德化的造窑师傅到日本，把整个德化古窑重新再复原起来，然后他在上面挂了个牌子——"蔡国强美术馆"。

创意有时就是这么重要，有了这个理念，你出去也一样，我出去也一样，参加大展就要有够鲜明大胆的创意理念，你就是艺术家。蔡国强在外面用了很多次泉州元素。当然南音也可以，比如美国或欧洲有什么爵士乐或者摇滚乐，突然加进了一段南音。

张　这种事，我觉得雅艺应该是做过，摇滚乐里面加南音这种事。

蔡　是的，做尝试就是一个不断了解自己的过程。与差别越大的文化碰撞，越要站稳自己的立场。为了迎合别人而改变自己，是一文不值的。而我自己觉得比较值得一提的是在 2015 年，那时，我带了一个南音团队，我先生以及蔡东仰老师、蔡维表老师，还有吴文俊，在瑞士日内瓦，钢琴家李斯特表演过的维多利亚音乐厅里，做了一场南音的音乐会，从南音指套《一纸相思》开始，稳稳地，慢慢地和，整场一个多小时，鸦雀无声，一点也不需要去想会不会单调，别人会不会听不懂的问题，那一刻，南音就在每个人的心中。

　　我常在想"女儿"的意思，是这样的，她总要嫁出去的，娘家作为她的原生地，她的出走，也意味着流动。但不论未来去了哪里，想的还是娘家的事情。因此，我也悟到了一个小道理，那些对娘家特别好的女性，往往都比较幸福。也就是说，你如果懂得对娘家好，对老母亲好，你这一辈子都会很好。就是这样的，老母亲就是你的传统，好像南音就是我们的传统一样的道理。

张　虽然我们见面的次数非常少，十个手指头可以数得出来，但我所见到的雅艺给我的一个印象就是，不管是谁，她都是平等对待。一个大牌的音乐家和一个不懂南音的普通人，像我这样不懂南音的人，她也是平等的，让我很

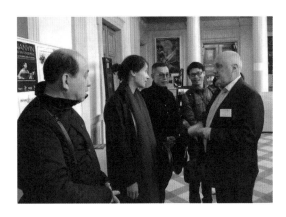

*左起蔡维表先生、蔡东仰先生、吴文俊先生一起随我到访瑞士日内瓦，其间与日内瓦高等音乐学院院长 Xavier Bouvier 交谈，他向我们了解了南音在中国的传播，并表示他们学校也有开设中世纪音乐的课程，虽然有时候哪怕只有一两个学生，他们仍一直把这门课程坚持下去。

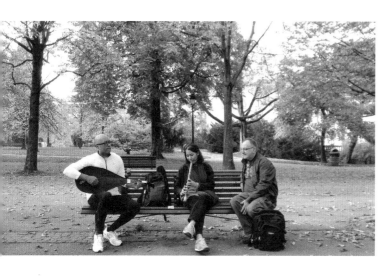

钦佩。

她刚才说到一个根源，对娘家好，其实就是说她记得自己的来路，这句话让我想到中国一个先锋音乐家刘索拉，她有一个经历让我触动：有一个日本的剧团，找她写曲，她让他们唱一首日本的民歌，结果这日本人说我们没有。怎么会没有呢？他说我们二战打败了，文化已经彻底被洗了，我们被美国文化侵略，我们没有民歌，已经找不到了。后来她说那不行，你什么都没有，我怎么给你作曲？你总得给我一个声音吧。后来这个日本的演员就模仿一个日本卖纳豆的叫卖声，刘索拉就用这个完成了作曲。我记得刘索拉说到这个事情的时候，用了三个字"太惨了！"

一个民族的文化之根，如果被铲掉的话多么可惜。当时我马上想到世哲老师，为什么？世哲老师对于泉州的"叫卖烧豆花"有特别关注过，他还曾经在泉州电视台专门讲过这个专题。

陈　有一次我孙女他们小学发掘学生的资源，看看谁的家长会讲什么课，可以来给学校义务上课，她就来问我，看要不要去学校给他们上一堂课？我说可以，她说你要讲什么？我去给你们讲"为什么要学闽南话"，她老师也同意了。

那天去时我就带了一把二胡，讲闽南话跟五声的关系，闽南话特别是正

宗的泉州话，和五声音阶是非常契合的，我就带二胡去证明这个音阶的关系。然后我就给学生们讲，你们现在都没听过，我们以前经常听到跟唱歌一样的叫卖，有一个叫"卖烧豆花"，挑着担子沿街叫卖，我就念了两遍给小学生们听，然后我就把二胡拿起来，让孩子们跟我学。"嗦咪咪"我拉一遍以后，第二遍大家开始跟我唱，马上会唱了，大家唱得很大声，然后我说再练5遍巩固起来，大家连续唱了5遍，结果在隔壁那些上课的老师跑过来听："你们在学卖豆花吗？"

后来我孙女都已经小学毕业上中学了。有一次我碰到她前班主任，班主任说："陈老师，你们所有来给我们学生上课的老师，我们的这些学生只学会了闽南语唱'烧豆花'这一句，其他都忘了。"

蔡　我1993年来泉州读书的，那时承天巷周围都还是老街坊，每天早上都会有各种各样的叫卖声，非常亲切，记忆鲜明。

张　其实关于南音我的理解，除了刚才雅艺说的，有一个非常重要的点是，我们是否在自己的文化泥土上面扎稳了根，否则的话就像帮日本剧团做一个曲子，你找不到来源就很困难了。对了，我前两天听你说，你做了一首新的曲子。

蔡　是的，疫情期间我创作了一首新的曲子《天地仁》。

张　《天地仁》到底是什么样的一个机缘下创作的？

蔡　嗯，是的，这是在年初创作的。今年春节，本来应该热闹欢腾的，但因为疫情，全国人民都不能随意出门，其间的我，也经常思考，感想很多，特别是对未来的不确定性。那时就特别想要写点什么。后来我请教了一个朋友，看是否有合适的词可以作曲，他当时就跟我分享了《道德经》——"天地不仁，以万物为刍狗"，刚好，与那时的感觉特别吻合。

张　我感觉这个曲子，除了南音是一种传统的艺术形式外，还有它的创作根

室、是、謂、十、是

相、合、以、十、甘、露

知、止、不、殆、於

以、長、久、可

安、其、居、樂、其、服

愿、諸、位、美、其、俗、服

囉、連、哩、囉、連、哩、囉、連、哩

囉、連、哩、囉、連、哩

囉、連、哩、囉、連、哩、連、哩

源，一头连接的是老子的著作《道德经》，也就是说我们祖先的一个哲学思想，另一头其实是你创作的一个最基本的动机，这个时期我们遭遇的一个困难，所以有感而发，而发出来的祈愿是面对所有的大众，我们的一个生命的安全。像这样的作品，《山险峻》有《山险峻》的价值所在，但是《天地仁》有《天地仁》更不一样的价值。我非常期待雅艺不断地会有好的新作品出来。

蔡　谢谢您的鼓励！其实我自己觉得很幸运，因为泉州这个地方很有文化底蕴，比如老子像就在我们的清源山，弘一法师就在承天寺，这些都是泉州的文化财富，也丰富了泉州人的文化精神。任何物质的东西都不一定可靠，斗转星移，文化才是最可靠的，与文化为伴，便是随着文化的前人、古人，甚

天地仁　庚子破厄曲　四空管　曲　蔡雅藝　詞　道德經

　　至未来的那些人在一起。南音在当中就是一个文化的通道。

张　　对，特别是我看到了很多，20世纪80年代中国出现的一些非常优秀的音乐家，像谭盾、瞿小松这些人走出去，在欧洲、在美国待了很长时间以后，最终他们回来寻找中国文化艺术。所以中国的艺术家，不管走得多远，还是会怀念自己的家乡。我非常认同雅艺刚才那番发言，庆幸在泉州有这样的一个土壤。

　　好的，今天就聊到这里。感谢所有出席今天对谈的朋友们！

留洋经历对艺术生涯的影响

———

故乡之于艺术的创作

———

艺术家眼中的南音

"Nan-yin moves me whenever it sounds. It brings me home: when we were young, wandering around the streets and lanes, Nan-yin accompanied us. Music and arts around the world always develop slowly over a long period of time. Had it not developed since Tang and Song dynasties, Nan-yin would not be at such a slow pace. The way it introduces its tune and rhythm connects us with the long-gone eras. Nan-yin is irreplaceable for many Quanzhouers — it acts as a cultural gene and a strong bond between us and our culture, making us confident in our culture."

『南音响起的时候，其实是很感人的，它让我知道这就是家乡。小时候我们走街串巷，经常在街头巷尾就飘扬着这样的声音。其实音乐跟艺术，特别是世界艺术，就是要走过一个很长的发展历史。如果南音不是在唐宋的时候开始发展，现在根本不可能有这样的一个节奏出现。所以现在它的起调、它的节奏，又把我们带回到了那个遥远的时代。它对于很多泉州人来说，是不可替代的。而且对于现在的我们，它注入了一种文化的基因，让我们有一种文化信心，跟一个很强烈的文化吸引。』

当代的装置与未来的南音

与装置艺术　吴达新

吴达新

　　毕业于华侨大学外语系日语专业，研究生时期留学日本就读于日本国立琦玉大学教育学部，师从山口静一教授专修东洋美术史。2001年留学美国，在纽约市立大学学习现代艺术。主要从事摄影和装置作品创作。2008年，美国"真正艺术之路"艺术基金为其举办"吴达新—货币肖像"摄影个展。2012年，摄影作品参加"西班牙摄影展"。从2007年至2012年，吴达新的装置作品先后参加"纽约亚洲艺术博览会""芝加哥艺术博览会""改造历史2000—2009年中国新艺术展""北京今日文献展""伟大的表演，佩斯北京画廊""首届南京双年展""日本越后妻有大地三年展""香港国际艺术博览会"等展览。2013年在北京唐人艺术中心成功举办个展——"失度"，并因此次展览的优秀表现获得当年"AAC艺术中国——装置多媒体"奖项提名。2017年，作品"铸浪"入选金砖国家领导人厦门会晤国家礼仪空间，并被授予"美术创作突出贡献奖"。

陈明晚（主持嘉宾，南音雅艺学员）

*左图／左一是画家吕山川老师，他在 2018 年的时候加入南音雅艺学习洞箫，他与吴达新是好友，也是同学，在他的邀请下，我们第一次来到吴达新的"1915 艺术空间"。在达新的二楼露台空间，喝茶听南音，前面是西街，旁边是开元寺、东西塔，大家围坐在一起，特别闽南。（供图／吹神）

陈　各位朋友晚上好！我是来自南音雅艺泉州班的陈明晚，今天是我们南音雅艺摄影展的第二场对谈活动。今天的对话嘉宾是吴达新老师，还有蔡雅艺老师。吴达新老师是我们泉籍的一位优秀艺术家，他早年在泉州成长，后来到日本和美国留学、工作，在世界各地都参加过很多展览，也开过很多个人展览。蔡雅艺老师是我们这次活动的发起人，也是非物质文化遗产南音传承人。

　　今天的活动现场是在泉州西街的"府里"，达新老师的"1915 艺术空间"也在附近，所以我想先请达新老师谈谈对泉州的艺术创作氛围的总体印象。

吴　我觉得泉州整个艺术创作的氛围不是太好，特别是这次在北京做了两个作品深有感受。在北京跟所有的朋友在一起聊天的时候，大家讲的都是艺术文化比较多，但是一回到泉州来，周遭的朋友谈做生意赚钱的事情比较多，所以我在这边算是比较孤独的一个人。可能也因为常年在海外，所以比较习惯外面，而回来的时候又能收获故乡的亲情，相较之下，我就把这种比较奇怪的感觉，创作进我的作品当中去。

　　今天其实我在北京还有很多事情，但是第一已经答应了雅艺的邀请，因为我毕竟是泉州人，对泉州的这种文化活动应该是义不容辞，必须参加的。第二我觉得这是一个很有意义活动。一个内容输出的时代，装置跟南音虽然看上去南辕北辙，一个是很新的艺术种类，一个是非常古老的音乐品种，但两个东西都面临着一个共同困境，就是不大被人理解。因为有认为南音是老的，让大家不大理解，当代装置是因为它太新了，所以大家也不大理解它。

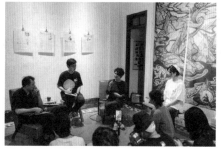
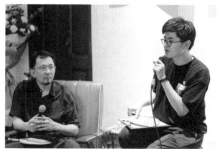

*（供图／芷菡）

蔡　很感谢达新兄如期来出席我们的展览活动，真的非常不容易！他刚才竟然是骑共享单车过来的，见到我第一下就说，"好险！差点因为红绿灯迟到了"。真是太不容易了，为了我们这场活动，他特地放下北京的工作回来一趟。真是不好意思！感激又感谢！

　　最近我在朋友圈看到了他分享的新作，非常的震撼！在泉州这座历史文化名城，随处可见的古建筑，传统艺术，这是常态。但达新所从事的当代艺术，在泉州反而是比较少见的，但我认为泉州也必须要有，纵观泉州的文化历史，因为港口的优势，历代有许多文化在此聚集，既有古老文化的传承，又能够接纳新事物。所以，近年来在当代艺术方面最突出的艺术家之一——蔡国强，正是从泉州走向世界的。

　　我想，泉州人有一个特点，特别是年轻人，都有出走的念想，展现出一种面向世界的无畏精神。

陈　是的，两位老师都曾经有过留洋的经历，所以想请两位老师聊一聊留洋或者归国的发展过程中，有没有什么契机，曾经影响过自己的创作或者自己的艺术道路？

吴　因为我本科读的是日语，所以就到日本读东洋艺术史，但毕业以后，面临着很多选择，第一个就是回国，但是那时候回国的话，氛围不如现在那么好，所以回来也不知道要做什么，后来就留在日本。那时候我找了一个工作，但跟我的专业没有什么关系，他们雇我是因为我是中国人，会讲日语，可以帮助他们做中日贸易。但是我工作了半年，就觉得非常无聊，没有前景。所以我就申请去美国读书。

　　到美国以后我开始想一个问题：以后要做什么事。因为我很喜欢美国，刚到美国的时候我想说可以读一个专业，是以后毕业了很好找工作的。当时对于一个亚洲人来讲，他们通常会做两种选择，一种是电脑技术，一个是会计专业，因为亚洲人对数学比较敏感。我到美国去的时候已经30岁了，如果读电脑技术或会计的话，你不需要跟很多人接触，你更多的是对着电脑那些数据，而且又可以拿到IT行业的offer，比较好找工作。但是读了半个学期以后，我觉得此路不通，不是我读得不好，

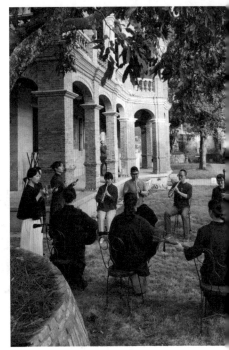

*这是达新回泉州后的第一个艺术空间，1915艺术空间，在泉州有一些这样的老房子，都是1949年以前"番客（华侨）"回乡搭建的，所以房子带有浓厚的南洋风格，我们也称这样的房子为"番仔楼"。达新说，这座房子在过去的一百多年，被当成仓库，用来养马等，一直没有被好好使用。这次把它做成艺术空间，修整了房间、厅堂、阳台、庭院，还原了它该有的样子。而他自己也因为有了这个地方，经常回泉州。他还经常策划一些展览，也带动了古城的当代艺术氛围。

数学对我来讲很简单，但这不是我的人生追求。

我很感谢美国的教育给我一个机会，我是回国的时候，才发现在国内学校转系是非常困难。但在美国的时候，我去跟教务讲说我不喜欢这个专业，我想转成艺术系，他就说可以，只要你愿意浪费一些学分，因为有些学分转到其他系就不算数了。我觉得这个可以接受，所以就转过去。从此，我开始接触艺术这个领域，就发现我很喜欢这个专业。换句话说，当你找到一个喜爱的方向时，路就打开了。

2008年从纽约飞到北京，那时候是为了奥运会的开幕式拍摄一些影像。其实我那时候已经跟美国的主流画廊签约了，对一个艺术家来讲，在纽约有一个画廊跟他们签合约的话，就是成功的一个基点。但是我那时候回到北京来，觉得北京是更合适我创作的一个土壤，首先这里是我的国家，第二个是，在北京我可以找到更大的工作室，找到更多的人来为我实现一些想法，发展一些项目，所以2008年回来后，就留在北京工作，一直到现在。

蔡　二十年前，出国的概念与现在很不一样，但我们都很幸运，有走出去看看世界的机会。

到了新加坡，我才深刻地理解到他们为什么把南音称为"乡音"。对在南洋的华人来说，特别是第一代华侨，南音是他们的精神依附，听到南音，就是听到家乡的人说话，那个腔调是几代人的记忆和乡愁。

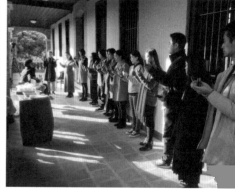

* 认识达新之后，我们便三不五时到他1915艺术空间，在二楼的阳台玩南音。就这样，随意坐着，或唱，或和。

陈　是的，南音既是乡音，也是乡愁。

话说这一次因为疫情，让很多人没法自由出行，对很多人来说可能是一个限制，但我觉得对于艺术创作，尤其是独处的这种状态下，可能还会起到一些启发的作用。不知道两位老师是否获得了启发？

吴　我认为，作为一个艺术家，不要因为你身处在哪里，而去限制自己，要有一个自己的独立性。可以说我后来很多很重要的作品的灵感都是来自于泉州，包括我去年在北京做的一场个展，策划是一位意大利的策展人法比奥·卡瓦卢奇（Fabio Cavallucci）。我们做了一个《陆地和声》的展览，我的四件作品里，除了一件是从日本书画里得到的灵感，其他作品包括我们的龙柱，还有泉州开元寺的观音佛像，东西塔的塔尖元素，都是来自泉州。

今年，原本策划在9月份的时候，在意大利跟泉州之间做一个项目。这是因为今年是意大利一个最有名的画廊叫常青画廊，成立30周年，他们邀请蔡国强帮忙策划一个项目，其中一个项目是关于一座中世纪的桥，这是一

* 左上图 / 吴达新作品（下同），2018-2019年《药师佛》，灵感来自"假疫苗事件"。（供图 / 吴达新，下同）
* 右上图 / 2019年《龙》。
* 左下图 / 2019年《致敬井上》。
* 右下图 / 2018-2019年《七重塔》，灵感来自福建的古塔。

个汉桥，已经把它改造成了桥墩美术馆。每两年都会在那边请一位艺术家到桥墩底下做一个展览。

本来是想做我的展览，我也给他们想了一个方案，将我们泉州的南音先生请到意大利去演唱，就在那桥墩的石板边上，再把意大利的歌唱家请到我们的洛阳桥来演唱，然后用我们的 5G 技术让两个元素相互转播，在意大利的观众他们在看现场的南音表演的时候，同时有一个屏幕是实况转播意大利人在中国的洛阳桥唱意大利歌剧。我把这个叫做"对台戏"，让东西方两种文化相互交流，通过现代化的机制进行一种超越时空的转化。所以他们一看到我这个方案就觉得非常好，但是因为疫情，现在只能中断，还挺可惜的！

自从去年做《陆地和声》展览以后，就展约不断，我参加了平遥国际雕塑节，四川的安宁双年展，然后有广州美院和美术馆的展览，还有意大利的展览，以及海湾塔就是国外的一些东西，但是所有的东西都被这个疫情给打破了。

这次疫情，我在家里关了好多天，可能有一个多月，就把西方的哲学全部看了一遍，因为今后要从东方走向西方，就要知道他们的整个思维方式，他们是怎么样想问题的。虽然我在西方生活了很久，但是我对他们还是一知半解，所以这次疫情其实提供了一个很好的学习机会。

蔡　确实，学习是过渡转折最好的方式，通过书籍，或是技能。疫情的影响不仅是经济上的，生活上的，许多艺术也都只能暂停。展览受影响，活动也被限制，突然间空出来的时间对有些人来说是难得的，但实际上备受影响的现状也是不可忽略的。

吴　其实我也一直在思考艺术对人的一生，或者人的一些影响作用。其实人的行为是受到情感的控制或者被情感左右的，而撬动这个情感的应该就是艺术。

举个例子，就是这次我在北京798的创意广场上的那个作品《巨浪》，其实是我2017年的一个作品，它跟泉州是很有关系的。一开始是华侨博物馆的馆长，请我为他们创作，并带我去看他们所有的馆藏。当时我问他们对于作品有什么要求？他说只要能够反映华侨精神就可以。所以我那时候就想，怎么样用一个画面来表现出这种华侨精神？

因为我爷爷早年下了南洋去吕宋，就定居在菲律宾，后来我哥就去那里找我爷爷的墓，并且去了爷爷曾经住过的小屋，屋内只有一张老人的像挂在厅里面，那是个从来没有谋过面的一个亲人的形象。他回来后跟我说，爷爷是一个文静的人，在菲律宾的时候，他有三个爱好，第一个就是喝茶，第二个，就是在后院里种些花草，跟我爸是一模一样，从小我就看着他喝茶、浇花。最后一个，就是很喜欢一个人到海边去看看，这一点打动了我。因为我在美国或者在日本的时候，每次我想家，就会开着车到码头去，看看海再回来。所以我想"海"是最能够体现出这种华人下南洋的决心。

他们那时候就买了张船票，面对着茫茫的大海，唯一的信念就是到那边去，为了更好的生活，自己的妻子儿女在这边可以等着寄钱回来。是"海"给了他们希望，而且"海"也带来了对未来、对新生的一种向往，所以我那时候就画草稿，当场就开始做泥稿，就这样做出来了。

*2017年《巨浪》。

蔡　是这样的。泉州是著名的侨乡，在我们这一代人的成长过程中，没少过华侨的关怀，特别是在教育上。我相信我们这一代人有很多关于"爷爷下南洋"的故事。我的爷爷也是，他19岁就下南洋，去了马来西亚十年，白手起家，做橡胶生意。回国后的第一件事情就是发起捐建侨声中学，他作为发起人之一，也是当时主要的推手，几乎所有在海外的积蓄都用在建设家乡的事业上了，但这也苦了我爸爸这代人，爷爷一心扑在公共事业上，早早就撒手西去，留下我父亲他们九个兄弟姐妹自食其力，非常不容易。

　　前些日子，看了日本戏剧导演蜷川幸雄的《千刃千眼》，他说，"如果我能够解释话剧是什么，可能我就不需要再做这件事情了。正是因为我认为我还没有完全了解，所以要走到更深更远，走到最接近它的地方。"所以，其实我们可能正在找一种真相，但是每个人的通道不一样，而真相可能就是一种轮回。你回到某一个地方，去找来时的路。

陈　刚刚老师讲到，有些海外华人听到南音，或者听到家乡的消息，或者看到家乡的景观，就会引起思乡的情感。雅艺老师这边方便为我们分享一段乡音吗？让我们重新感受一下家乡的美好。

蔡　谢谢明晚，提得真及时，我们展览活动的目的也是想多分享南音！那么，我们一起来唱一唱最近学习的《山险峻》的第一句："山险峻，路崎岖。"

陈　不知道达新老师听完，有何感受？

吴　南音响起的时候，其实是很感人的，它让我知道这就是家乡。小时候我们走街串巷，经常在街头巷尾就飘扬着这样的声音。其实音乐跟艺术，特别是世界艺术，就是要走过一个很长的发展历史。如果南音不是在唐宋的时候发展，现在根本不可能有这样的一个节奏出现。所以现在它的起调、它的节奏，又把我们带回到了那个遥远的时代。它对于很多泉州人来说，是不可替代的。而且对于现在的我们，它注入了一种文化的基因，让我们有一种文化信心，跟一个很强烈的文化吸引。

蔡　昨天我们的对谈聊到一个话题，就是"南音是泉州的交响乐"，后来我把这句话发朋友圈了，作曲家陈乐昌老师就在文字下方留言：交响乐是西方的南音。

陈　南音提供了一种有益于我们当代生活的艺术欣赏范本，它拓展了我们的想象空间，同样我觉得装置艺术也是这样子，装置艺术的形式，它也提供了一种不同的想法。

　　对于艺术家来说，不知道两位老师有没有碰到过这样一个问题，就是我们怎么样看待在艺术作品中放置我们的情绪这件事情？当然创作艺术肯定需要情绪的，不知道老师怎么看待情绪跟作品之间的这种关系。

吴　其实我对艺术比较有自己的一个独立思考。小时候学画画的时候，认为艺术就是画要画得像，艺术高低就是你画得比我像，你的艺术水平就比我高。后来到了日本，读了东洋艺术史以后，教授教给我很多艺术背后的故事，它不是一个表象的东西。到了美国之后，经常与教授们交流，有一次一位教授在课堂上讲课，他说："你说什么是艺术？艺术就是一种创造的欲望。"这句话对我影响特别大。

　　2012 年的时候，是中国跟澳洲的文化年，澳洲政府邀请了三位中国的艺术家去澳洲做一个公共艺术，在澳洲北领地，我获得了通行证，那是澳洲土著文化的发源地。当时我们去了一座山，一个很原始的地方，有 2 万年前澳洲的土著在山顶上画的壁画，非常震撼，是我从来没有看到过的美好。我当时就在想，创造这些壁画的艺术家，他们根本没有上过一天的美院，没有人知道什么是解剖学，没有人教他们什么是立体结构，什么是素描，那他们是如何创作出这样好的一个作品？

　　就是当他们白天在狩猎的时候，看到了大自然，看到了野牛跟狮子争斗的壮烈场景，晚上回来，他们想让这种感动再次展现的时候，作品就出现了。他的内心里头有把它再现出来的欲望，那时候艺术就出现了，所以这样的一个觉悟影响了我所有艺术创作的过程。

　　艺术创作，其实很简单，不外乎就是两个东西，一个是形式，一个就是内容。那么内容是考验艺术家知识的储备。而形式怎么办？形式没办法，真

的不是学来的。灵感的话每个人不一样，形式也会不一样。所以我现在就一直想再多储备自己，让自己能够更好一点，需要更多的接触，更多的感受，看更值得去看的，更多的练习和创作，融入我自己。

蔡　可以说达新的工作重心在于创作，他需要不断发现和提出新的问题，并在艺术中呈现或解决它。而我主要是南音的传承，其实传承也是传播，就是专注把南音这个文化形式传递下去。所以，我更多的是不断挖掘传统，不断去学习。当然也要不断接触和尝试传递方式，思考什么样的方式最好，最适应南音，最能呈现出南音最有价值的地方。

陈　我刚才听两位老师传达了这个意思，突然让我想到一句话，"艺术是精神的乐园"。还有一个问题我想请问达新老师，比如创作者有些想法，最后要实现到作品上，从画草图到装置艺术的最终呈现，是涉及多人合作的过程，您如何确保自己的概念与团队形成一致，并如何去克服当中的困难的呢？另外，当有甲方的情况下，您又如何平衡甲方和个人创作意志的关系的呢？

吴　这是一个很好的问题。记得当时，泉州获颁"东亚文化之都"的时候，市政府有邀请我来做一个作品。因为另外两个有"文都"之名的城市，一个是日本的横滨，另外一个是韩国的光州。要知道，日本的横滨有一个著名的"横滨三年展"，是亚洲最顶级的当代艺术三年展，而在光州也有个亚洲当代艺术双年展里水平最高的"光州双年展"，很多艺术家都以参加过光州双年展为荣。

　　而我们泉州，这里还没有所谓的当代艺术，但这里有的是传统文化和古迹，都是老祖宗留下的，缺少现代的东西。所以当时的诉求是，希望让光州跟横滨的文化部长来的时候，看到泉州也有当代艺术。

　　对于我的创作，他们又提出，要跟泉州的传统文化有关联，不能够太天马行空。思来想去，我决定做一个《飞天》，用螺纹钢跟 LED 灯做五个 10 米多高的"飞天"。我当时有草图跟效果图，心中有很完整的概念了，步骤包括方法我都很清楚，但因为我们要跟很多的电焊工合作才能够完成，我一个人做不了那么大的。当时他们一看到就说："很容易，我们做这种铁艺都

* 左图 /《洞箫飞天》。

* 左图 /《琵琶飞天》。

卖到美国去的。"说三天给我做一个出来。

结果三天做了一个，我的天！他们不听你的，因为他们说艺术家哪有我们有经验是吧？哪有我们做的多，认为很容易。我虽然把整个工作给他们，但我那时候知道按照他们的方法是绝对行不通。其实如果他们没有经历过一次失败，他们是不可能听你的，虽然我浪费了很多材料，每天都要付工钱给他们，但是我觉得浪费是必要的，至少让他们知道那样是行不通的。我要跟他们一起讲故事，充分地让他们理解我要做的东西，然后又把我所有的图纸全部打成十米大的，让他们按照这个来做。创作《飞天》的过程中出现了太多的事情，让我觉得必须有坚持，而且必须有一个信念相信它可以，如果你自己没有信心，那么其他人也会持怀疑态度。其实有时候不一定是我选择了艺术，而是艺术选择了我，因为好几次我几乎都觉得不可能成功的，但还是做成了。

去年做的《七重塔》也是如此，我要用一个低速马达带 500 个齿轮同时转动，我在上海的精密机械厂做的时候，他们都不给测试，认为这是不可能的事情。我虽然不懂机械，但是我有一种信心说应该是可以的。这也有点"宿命论"，当你觉得生下来就是要做艺术的时候，就会觉得一切都可以。所以我在做作品的时候，那些过程都需要我自身有很大的信心，相信自己的作品，用这样的力量去感染一整个团队，最终把作品做成。

* 《飞天》的展览实况。

蔡　这样的分享真好，"信心"特别重要，我们要相信可以，便能为之去努力，去争取。

吴　我想说一点音乐对我的影响。我是不懂音乐，但我也喜欢听，音乐对我是有作用的。特别是前几年，脾气非常不好，我也一直跟自己说，只要不生气你就肯定赢，不论读书或其他，但还是很难控制自己的脾气。后来有一次我姐跟我说，不妨听听音乐。真的，音乐可以感染到人，不是说你要发脾气的时候去听，而是平常的时候，你跟音乐有关系的时候，你的脾气会变得比较好。这一点真的变化很大。所以其实音乐能为自己做最好的情绪的疏通，是一个管道，让你慢慢地平缓下来。我是这样认为的。

蔡　一般来说是这样，所以会有"音乐治疗"的学科，包括有研究南音的专家说过，听《梅花操》能够使他的血压回归正常等。对我来说，如果我需要休息或缓解一下压力什么的，就不能听南音，因为它跟我的关系太密切了，

有些标准在头脑里，一听到，就有想法出来，无法真正放松。但我会选择一些落差较大的音乐，比如重金属或爵士，让我暂时剥离一个场景。

陈　感谢两位老师的分享，今晚达新先生为我们描述了许多当代艺术的创作过程以及他的感想，让我又开启了另一扇窗，也期待未来泉州的当代艺术发展得更好。

　　我想，此时的我们正处于泉州的中心，右边是开元寺东西塔，左边是钟楼。在这个炎热的晚上，我想到雅艺老师创作的，弘一法师作词的《清凉》，希望老师可以带我们唱一唱，以此祝大家晚安，也祝福这座历史文化名城吧！

泉州为何是南音的『故乡』

南音的来源之说

南音的传承与创新

"I always believe that, for Nan-yin and all other traditional high arts, conservatism is the best way forward. Only with dedication and respect can we inherit and impart these musical legacies with full fidelity from our ancestors to the future generations."

『对于像南音这样古老而高雅的传统艺术，我一直认为采取保守的态度，才是保护遗产的最好方法。也只有心怀虔敬地进行传承，才能把先辈们创造出来的这些宝贵的音乐作品完整无误地交给子孙后代。』

泉州的南音与南音的泉州

与历史　王连茂

王连茂

　　现为中国海外交通史研究会副会长,《海交史研究》副主编。2006 年 10 月受聘为福建省文史研究馆馆员。兼任泉州市历史研究会秘书长、副会长,中国海外交通史研究会秘书长兼副会长,福建省考古博物馆学会常务理事,福建省海上丝绸之路研究会副秘书长。长期从事地方史、海交史、海外移民史和族谱资料研究,在国内外发表论文多篇,编著有《闽台关系族谱资料选编》(合著)、《泉州、台湾张士箱家族文件汇编》(合著)、《重返光明之城》(合著)等。

庄麒麒(主持嘉宾)

　　传统文化爱好者、资深文青、麒麟商店主理人。

庄　您好王老师，您可否聊聊与南音是如何结缘的。

王　我这个吹拉弹唱一样都不会的南音门外汉，实在没有资格来谈"结缘"二字。不过，我这辈子倒是得有机缘认识了几代南音界的名人，以及研究南音卓有成就的几位本地学者。我本人因长期从事地方史研究的缘故，也关注过古代泉州戏剧、音乐方面的历史资料。所以今天所讲的一点也不专业，都是一些经历过的与南音有关的事和人，以及接触过的一些文献记载，纯属门外之谈。

　　1961年我高中毕业后到市政协做"口述历史"的工作，因为只有我一个是共青团员，组织上便安排我参加市文化馆、图书馆、民间乐团、乐器社几个单位组成的团支部活动，还担任宣传委员。记得那时，在王今生市长的倡导下，民间乐团（即南音乐团的前身）刚成立一年，学员有马香缎、苏诗咏、杨双英、黄淑英、萧荣灶、蔡景贤、张志超、施信义等十多人，可以说是新中国培养出来的第一代南音传承人。"文革"之前的几年间，我几乎每天晚上都会去乐团的所在地"明伦堂"看他们演出，大家年龄相仿，很快便成了好朋友。他们的十几位执教老师，全是南音界的前辈高手，但我只认识庄咏沂、陈天波、邱志竹、苏来好、许显举等几位。陈天波老师是市政协委员，我曾几次采访过他。我们的团支部书记曾鼎基是乐器店的负责人，我经常上那儿去，也认识了林文淑、陈玉秀等。

　　记得上中学那时，同学们最喜欢唱苏联歌，我也一样。但毕业后的这段经历，却使我从此喜欢上了南音，可以说是百听不厌。那缓慢而优雅的旋律，如怨如慕、如泣如诉的弹唱，总会让我如饮甘醇，沉醉其中。当时乐团学员

中的几位佼佼者，如马香缎、苏诗咏、杨双英、黄淑英等，她们各自不同的演唱风格，或婉约，或清纯，或激越，或沉厚，至今余音缭绕，难以忘怀。

1977 年 1 月，我调到市文管办工作。翌年 11 月，"泉州历史研究会"成立，并创办学术刊物《泉州文史》，由陈泗东先生和我担任正副主编。

南音已被公认为"中国现存最古老的乐种之一"，是"中国音乐历史的活化石"。家乡能有如此珍贵的文化遗产，身为泉州人，我感到无比自豪。我也因此对音乐的历史产生了浓厚的兴趣，并从诸多学者的研究中获得了不少知识。

庄　我们给今天的讲座设置的题目叫"泉州的南音与南音的泉州"，请您讲讲对此的看法。

王　毫无疑问，泉州是南音的故乡。可以说，泉州不仅是南音的发祥地，也是它不断发展并最终臻于成熟的地方。2009 年，联合国教科文组织将南音列入人类非物质文化遗产代表作名录，并做了如下的描述：

南音是一种音乐表演艺术，是中国东南沿海福建省南部，即闽南地区人民文化的核心，也是海外众多闽南华人的文化核心。这种缓慢、简单、优雅的旋律，是由一些特色乐器演奏出来的，比如称为"洞箫"的笛子，一种称为"琵琶"的横抱演奏的曲颈琴，以及其他更为常见的管乐、弦乐及打击乐。在南音的三个组成部分当中，第一部分是纯粹的乐器演奏，第二部分包含歌词，第三部分是由合奏伴奏的歌谣，且用泉州方言演唱，或由边演奏响板的人演唱，或由一组四人轮流演唱。丰富的保留曲目及乐谱保存了古代民乐及诗歌，也影响了戏剧、木偶剧和其他传统表演艺术。南音深深地扎根于闽南地区的社会生活中。南音在春秋二次祭祀中，以表达对音乐之神孟昶的景仰，也在婚礼、葬礼、节庆时在院子、集市和街头巷尾演奏。对于全中国和整个东南亚的闽南人而言，南音是故乡之音。

这些高度概括的描述，使我们对南音的性质、特点、构成、演奏形式、影响与传播，及其在海内外闽南人文化生活中的地位，等等，有了初步的认知。其实，它所涵盖的每一项内容，也都是学者们长期研究的重大课题，深

奥得很。正如赵沨先生（原中央音乐学院名誉院长、中国南音学会会长）所说的："对南音的研究，不是音乐学一门学科可以完成的任务，它与历史学、戏曲学、音韵学、民俗学、社会学以至宗教学都有着交叉的关系。"而从音乐学的观点看，南音又是"一个年代久远的文化积累层"，"是中国音乐史上一个侧面的活化石"。所以，学术界对之所做的各种研究，其结果将"可以推论出中国远古音乐文化的面貌"。我认为，这便是南音的重大价值之所在。

作为门外汉，我很抱歉，未能给大家详细解读以上的描述和学者们的精深研究。不过，对于其中所强调的，南音必须"用泉州方言演唱"究竟始于何时，我倒愿意跟大家分享最近看到的一条材料。

在座各位都知道，南音对音韵的要求一贯极为严格，不管传到哪里，都必须用"泉腔"演唱。所谓"泉腔"，就是发源地泉州府城的方言发音和腔调。在闽南方言区，各地的语音均有所差异，即使古泉州府所辖各县也是如此。从音韵学的角度来说，也只有以泉州府城的咬字吐音为统一的标准，唱起来才能叶韵。这在南音界可以说就是一条金规铁律，不能违背。但何时形成这样的严格要求呢？最近，我从明代大学者、泉州人何乔远（1557–1631）《镜山全集》里的一篇短序，看到这样一段叙述：

> ……泉之优人为曼声，而漳潮之人皆学之。登场出唱有不为泉声者，场下之人瓦砾掷之，而葫芦向之矣，此亦泉人之雅音也……

"曼声"是拉长声音，舒缓的长声，正是南音演唱的特点。这段纪实文字告诉我们：起码在明代后期之前，用"泉声"演唱南音，在闽南方言区已经形成风气，并为观众所公认，连漳（州）潮（州）人都会刻意学习模仿泉州艺人的声腔。如果上台演唱时，台下观众一旦发现有不是"泉声"者，马上就会向演唱者投掷瓦砾或葫芦之类的东西，以示不满。因为这是"泉人之雅音"，不容变味。明代闽南观众的观赏水平如此之高，对演员咬字叫音的要求如此之严苛，实在让我敬佩得五体投地。

何乔远所说的"泉声"，便是"泉腔"。那么，"泉腔"这个称谓又出现于何时呢？我疏于查询，惟于漳州府龙溪县人王大海写的《海岛逸志》见到过。作者于清乾隆四十八年（1783）出洋到印尼爪哇，对巴达维亚（又称巴城，今雅加达）"赌棚"里演戏的情形做了这样的描述：

赌棚，甲必丹主之，年纳和兰税饷，征其什一之利。日日演戏（甲必丹及富人蓄买番婢，时延漳、泉乐工教之，以作钱树子。有官音乱弹、泉腔下南二部，其服色、乐器悉内地运至）岁腊无停。所以云集诸赌博之徒，灯笼大书"国课"二字……

"下南戏"是梨园戏的一个流派，名曰"泉腔下南"，说明此前已有如此称谓。让我吃惊的是，巴城的甲必丹（华人头领）和富人为了有自己的戏班，以作摇钱树，竟蓄买土著女孩，然后聘请漳、泉的乐工去教她们学闽南的正音戏（官音乱弹）和泉腔下南戏，其难度可想而知。更让我吃惊的是，从巴城华人公堂《公案簿》的记录中还能发现，这些土著女孩居然还真的学会了，而且在"赌棚"的舞台上活跃了数十年。因为当时巴城的华人几乎全是漳、泉移民，所以土著戏班的演出很受欢迎。

*（供图/府里）

庄　何乔远的记载很生动，的确为"泉腔"起始的年代提供了有力的证据。我现在想提出的另一个问题是，南音究竟是土生土长的，还是从别处而来的？请您给大家简单介绍一下学术界对此的看法。

王　这的确是个饶有兴趣的问题。我们说泉州是南音的故乡，并不等于它就是泉州土生土长的音乐，而是指南音最先传入的地方就在泉州。所以"传入说"一直是学术界的普遍共识。田青先生为《明刊戏曲弦管选集》所作的序文中有这样一段叙述，可以了解泉州南音界人士对此的普遍看法：

我曾经与泉州的朋友探讨过南音为什么历经千年而不衰的问题。他们认为，南音的主体部分，决不是里巷歌谣，也不是所谓的源自戏曲音乐，而是唐末宫廷和教坊中的乐师、乐工的杰作。如大谱中的"四（时景）、梅（花操）、走（马）、归（巢）"和《阳关三叠》等，都是纯粹的"虚谱无词"的古曲，是非常难得的、艺术水准极高的纯乐器作品。也许它们一开始传入泉州时就已经非常成熟，因而就十分凝固。

泉州南音界人士提出的观点和依据很有说服力。南音的主体部分"大谱"既是艺术水准极高的古曲，其原貌又经久不变地保存下来，可以相信它传入时就已经非常成熟和凝固了。毋庸置疑，如此高雅的音乐，绝非土生土长的里巷歌谣所能演变而成，也不可能源自戏曲音乐。它只能出自于宫廷或教坊。

至于南音的起源及其传入的具体年代，学术界的研究虽已取得很多成果，但迄今犹众说纷纭，难求一致。赵沨先生曾归纳为几种主要观点：一种说法是，前期的南音源于唐代的燕乐歌曲和五代北宋的细乐；一种说法是，南音肇基于五代，形成于宋代；另一种说法是，南音孕育于唐宋以前，形成于元明，发展于清代；还有一种说法是，南音奠基于五代以前，成熟于明清。这些说法都言之有理，各有所据。

除此之外，有两位学者的观点也让我印象深刻。一位是今已百岁的泉州老音乐家陈梅生先生（于 2023 年去世），2006 年初他亲自到海交馆找我，送来所撰的文章《泉州南音五空管唐、宋燕乐调溯源》，我把它刊登于当年的《海交史研究》第 2 期。文中叙述了唐末一支骠国乐队入唐献演被拒而流

*这是 2021 年 2 月份拜访陈梅生老师时，在他家中用洞箫为他吹奏时，他的长子陈先生帮我们拍的。陈梅生老师是我艺校时期的老师，1993 年的第一学期，他来给我们上"南音史论"，当时他有个观点让人印象深刻，他说："南音不是什么千年雅乐，南音不是雅乐，是燕乐，雅乐没这生动优美的"。另外，他还在课上提到关于"骠国乐"等南音的由来。

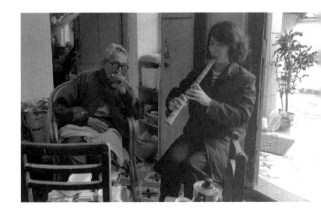

節氣歌 曲 蔡雅藝 四空管·翁娛疊

落西川，经世代相传，为五代后蜀最后的君主孟昶所酷爱，宋初大批乐工被带至开封，后辗转流落泉州的历史。文中认为唐、宋燕乐调，以及南音和宋元南戏的五空管歌腔，乃源自于缅甸的骠国乐。陈先生提取了许多例子，对音乐的形态进行对照研究。他的说法如能成立，南音为何会奉祀遥远的后蜀君主孟昶为郎君（乐神），似乎也就顺理成章了。

另一位是欧洲著名的汉学家施舟人先生。20世纪80年代末，他首次访问泉州，由我接待。在家里请他吃饭时，突然问我："你认为南音起源于什么年代？"我说应该是唐末五代从中原传入的，经宋元的发展，明代臻于成熟。他不同意我的说法，认为南音是明初的，还以世界现存最早的嘉靖四十五年（1566）版本《荔镜记》为依据，说："我已经把南音的年代往前推了200年。一种音乐能够传承600多年而不变，比交响乐要早得多了，你还不满足吗？你说是唐末五代的，有什么证据吗？"我知道，这是西方学者实证主义的研究方法。但我不是研究南音的专家，腹中空空，无法同他继续争辩；他却也不能阐明南音究竟如何产生和从何而来。

其实，有关唐末五代中原音乐传入泉州的说法，并非毫无根据，史书上还是有一些零碎的记载，可以寻觅其传入的历史轨迹。

唐光启二年（886）河南人王潮、王审邽、王审知三兄弟率部攻占泉州，之后统一全闽，建立闽王政权，使福建在近40年内成为乱世中的乐土。唐天祐元年（904）留守泉州的刺史王审邽死后，由长子王延彬继任，先后执政26年。他为了招募中原的音乐人才，"必图己形而书其歌诗于图侧，题曰：'才如此，貌如此'，以是冀其见慕也。"不少中原乐伎果真慕名而来，王府也从此"宅中声伎皆北人"。这一看似描摹王延彬才貌双全、风流倜傥的记载，恰恰证明了一个十分重要的史实：有一批中原乐伎确曾应募来到泉州。

尽管我们未能从中了解到，这些乐伎的人数有多少，其身份是否出自宫廷或教坊，她们之外还有没有舞蹈家之类的其他演艺人才；也不知道这些乐伎的音乐活动形态、演奏（唱）的歌曲以及使用的器乐；更不清楚她们后来的归宿，尤其是有没有传人，等等。但很难相信，她们会如昙花一现，从此消失得无影无踪。

开运二年（945）闽国灭亡以后，王氏旧将、永春人留从效牢牢控制了泉、漳二州。在执政16年，泉州社会安定，手工业生产、海外贸易以及城市建设都有很大发展。在这期间发生的一件事，使我们不能不又想起那些来自中原的乐伎。当时，他敬慕诗人詹敦仁的才学，要委以高官被拒，便邀其游览"郡圃"（似为官府的大园林）。于是，诗人写了这样一首《郡圃》诗：

当年巧匠制茅亭，台馆翚飞匝郡城。万灶貔貅戈甲散，千家罗绮管弦鸣。柳腰舞罢香风度，花脸妆匀酒晕生。试问庭前花与柳，几番衰谢几番荣。

诗人笔下的此番景象，使我总是挥不掉当年那些中原乐伎的身影。因为不外过去了二三十年，她们应该多数还在，虽早已离开王府，但必定还会活跃于民间，招徒授艺，已有传人。有了这些现成的演艺人员，留从效要让衰谢的"郡圃"重振歌舞之盛，实不必再费心思去招募新人。或许可以这样认定，四处可闻的弦管演奏者，以及"郡圃"里的主要表演者，即是当年的那些乐伎及其弟子。留氏的"招游"之举很成功，因为詹敦仁不再拒绝，当了清溪县（后改安溪县）的首任县令。

建隆三年（962）留从效去世，其部将陈洪进继位，16年后（太平兴国三年，978），向北宋朝廷献土纳降，泉州也因此迎来了长达4个世纪的宋元大发展时代。

上述资料让我们知道了，在王延彬之后的大半个世纪里，传入泉州的中原音乐并未消失，而是被传承下来，且于留从效任内绽放出迷人的光彩。下面几方永春出土的唐五代"乐伎"砖雕，则为我们进一步了解中原音乐在民间的传播，提供了生动的实物证据。

　　2003年，一个偶然的机会，我在永春县见到八方从古墓中获得的人物砖雕，除了一方手舞足蹈的"舞伎"外，其余均为"乐伎"，其跳跃的姿势，似为一支行进中的乐队。更可喜的是，其中有五方"乐伎"手持的乐器为南音所有，即琵琶、洞箫、小鼓、小铜钹。

　　这些砖雕已无从得知墓主的名字、身份及具体年代，但从雕刻风格、人物造型，尤其是乐器种类及其流行的时间来看，均可确信是唐五代之物。如图七的腰鼓系魏晋时从西域传入中国，该砖雕的腰鼓也是"广首纤腹"，与北方出土的唐代坐部乐俑的腰鼓形制毫无二致。宋元以来，腰鼓在汉族地区

* 图一 / 弹奏琵琶者　　* 图二 / 吹洞箫者　　* 图三、四 / 拍打小鼓者

* 图五 / 敲拍小铜钹者　　* 图六 / 舞者　　　* 图七 / 拍腰鼓者　　* 图八 / 吹排箫者

（供图 / 王连茂）

已不甚流行，永春砖雕有此腰鼓，可证系唐、五代之物。又如排箫，这是中国的古老乐器，在汉魏、隋唐、五代的出土物及敦煌壁画中屡见不鲜。今南音和其他民间音乐虽不见此乐器，但并不排除唐、五代也曾经流行过。

正是这些砖雕中有琵琶、洞箫等南音的乐器，使我们不禁浮现出一个大胆的猜测：当年那些北方乐伎带来的中原音乐，会不会与南音存在着一定的关联性？

庄　听了王先生讲述唐末五代中原音乐传入泉州的历史，我们也倍感兴趣。南音作为人类宝贵的非物质文化遗产，应该如何继承、保护与创新，请讲讲您的看法。

王　首先，我要表白的观点是，对于像南音这样古老而高雅的传统艺术，我一直认为采取保守的态度，才是保护遗产的最好方法。也只有心怀虔敬地进行传承，才能把先辈们创造出来的这些宝贵的音乐作品完整无误地交给子孙后代。

我上面引用过田青先生为《明刊戏曲弦管选集》所作的序，他说曾与泉州的朋友探讨过南音为什么历经千年不衰的问题。泉州的朋友认为大谱中的"四、梅、走、归"和《阳关三叠》等，都是纯粹的"虚谱无词"的古曲，是非常难得的、艺术水准极高的纯器乐作品。也许它们一开始传入泉州时就已经非常成熟，因而就十分凝固。接下来的一段话，则表明了泉州南音界人士在维护传统的问题上坚定不移的立场和原则：

*图片翻拍自《明刊戏曲弦管选集》，该书是南音、南戏的重大文史发现，简称"明刊三种"，它由汉学家龙彼得先生于英国和德国发现，并于1992年在台湾省自费出版。经泉州南音学者郑国权老师引入，于2003年重刊正式发行。其中第二部和第三部都是南音曲词，可以看出南音在当时是一种"时尚"。

所以历代弦友对它们只能是认真保守，不敢轻举妄动。有位新文艺工作者，发现有首散曲中的一个词，只要移动一个音位，就可使咬字发音更加明确，但立即受到多位艺师的斥责，认为"尽管说得有理，但谁敢动它！"由此可见，管弦界忠于传统、保守传统是很坚定的，因此才会历久而不变异。

作者接着写道：

南音在爱好者当中，是深入人心、融化在感情深处的，是永远挥之不去的。听说当年"破四旧"时，有的弦友墙上挂的是"样板戏"的曲谱，口中唱的却仍然是南音。在海外，有的地方长年禁止华文活动，但不少华侨仍然关起门来唱乡音。在他们心中，南音，是祖宗的灵魂，是故乡的明月，是游子心中永恒的记忆。"野火烧不尽，春风吹又生"，南音是永远不可禁绝和扼杀的。

田青先生的叙述，也引起我的回忆。"文革"中我每次到中山街民族乐器店找曾鼎基聊天，时常会听到店里的弦友反复唱《出汉关》的最后一段："奸臣若不斩除，昭君只琵琶，会来弹出断肠诗"。借喻祸国殃民的"四人帮"早日下台。

我还回忆起接待汉学家施舟人的另一件事：他告诉我此行的目的是听没有改动过的南音，希望能请一些民间艺人演奏（唱）。我向老市长王今生汇报，他出面通知了苏诗咏、黄淑英、箫荣灶、张志超等20世纪60年代民间乐团的一批学员，在后城一家华侨的庭院举行演唱会。施舟人用纯正的泉州话先后点了《三千两金》《出汉关》等几支曲子，最后又要求演奏《梅花操》。当演奏到"点水流香"时，他突然叫停，问琵琶怎么多了一声？艺人们均大为惊讶，赶紧解释道，本来只有一声，后来师傅认为，下雨时还有屋檐的滴水声，所以琵琶又轻轻地挑了一下，更有意境。我之所以对此事印象深刻，不仅因为施舟人对南音的研究精细到如此境界，还因为他那种忠于传统、一丝不苟的精神，都让我无比钦敬。

庄　"泉州的南音与南音的泉州"，听王老师用一个个生动的故事娓娓道来，幽默而风趣，令人印象深刻！谢谢王老师！

那么我们今天的对谈就先到这里，谢谢大家。

夏
门

第二站

相邻于泉州的厦门，是南音传承的另一个重要基地，由于地理位置的关系，许多人途经此地外出，过台湾，下南洋。由于船期不同，从泉州各地到厦门等候的人多，其中不乏南音弦友，就在靠近码头的位置，经常三五个人聚在一起玩南音，逐渐地，形成了一个社团，也是厦门最早的南音乐社——集安堂。据说是一些来自同安、南安、安海、惠安、安溪等地之人，所以称"集安"。由于越来越多的南音先生汇聚于此，他们从20世纪50年代开始注重"箫弦法"的运用，甚至引领了南音的潮流。

在泉州开了几期公益课程之后，我们计划把厦门的课程也开展起来，这样每个周末星期六在泉州，星期天在厦门，让这两个城市的南音流动起来。2014年秋天，我们借用朋友的"不愿去艺文空间"开启了第一期公益课程，通过这样的方式，开放一个南音学习的窗口。事实上我们决定到厦门开课时还受到了一些泉州朋友的劝阻，他们认为我们的精力有限，应该专注在泉州，不应该分散了。都说音乐是无国界的，我自己在南音的"庇护"下不论是国内或是国际都也频繁走动，所以我与思来老师经认真思考之后，还是认为应该继续探索。就如先前说的，厦门之于南音的传承是不可忽略的。

要说厦门这个城市最大的特点应该就是"移民"了，有一大部分从泉州和漳州移居过去的，当然也有全国各地，甚至台湾过来的。所谓"移民文化"主要指征就是包容，大家寄居于此，相互尊重，加上本来就是岛屿城市，显得特别和谐。如果说泉州人学南音是热爱自己的文化，那么在厦门，除了当地人，他们选择南音也显得这个文化不那么局限于地方了，说来是好事！

必须说"设计"这个行业已然成为新一代浪潮，特别是在厦门，所以这次邀请的对谈嘉宾中，林宇鸣、叶隐、高飞都是设计师。本来唱南音与设计应该是不会交集的，而恰巧我喜欢咖啡，也喜欢有设计感的事物，所以便从32how咖啡认识了宇鸣，更了解到他对花砖的执着。而对花砖的钻研与开发也使他很快在厦门设计界声名鹊起。

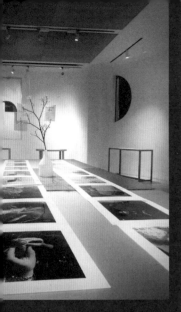

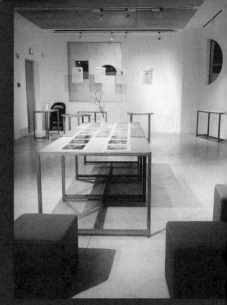

　　少龙与高飞组成了一个乐队叫 BLACKDOG，这是个原创乐队，每一首歌都是他们磨合出来的，设计师涉足音乐创作，看似没什么交集，却有其必然。首先，设计师对空间的感受比一般人强烈，空间里除了可视的，也要有可听的，这跟音乐也有点关系，都讲究"留白"，留白之处便是想象力的自由，从设计的角度，创建出一个听觉的空间，由音乐来呈现。而更重要的是，少龙的词作，特别让人喜欢！

　　有些看似无关的信息其实是相关联的，比如先前知道朋友骆驼开了一个家具展厅叫"吉檀迦利"，地点与 Hitel 同一个园区，而正巧我收到省"非遗苑"邀请创作泰戈尔写给林徽因的《最初的茉莉花》，为了创作我便买来了泰戈尔的诗集《吉檀迦利》，在翻阅诗集的时候，发现作者萧兴政竟工作于厦门大学，这让我联想到曾经在南音雅艺学习的许可，他也是厦大的老师，一联系发现两位竟是好友！便有了这场对谈。

展期：2020 年 6 月 19 日—27 日
场地：厦门·Hitel 酒店（联发华美）

《庚子大雨》的创作契机

——

业余与专业

"When I first heard Yayi's Nan-yin, it moved me so profoundly, as if it brought me back to 500 or 800 years ago, listening to music from that time... Nan-yin is special: it witnesses and records history but also resonates well with the present day. It is history but also capable of expressing the present, creating an interaction across points of times. To me, it was such a great experience."

『我第一次听雅艺的南音，感觉自己一下子回到500年前，800年前，听到那个时代的人在唱歌给我听，真的挺被打动的……南音有一个特点，当已经发生过的事情，被沉积留存下来之后，它在过去的个性里面同时带有极大的共性。它已是历史，却又是表达本身。所以这之间，有一点像跨越时间的互动，那种感觉，挺棒。』

传统音乐与独立音乐
——《庚子大雨》的三个分身

与独立音乐　BLACK DOG 乐队

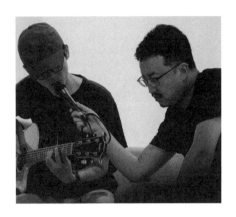

BLACK DOG（黑狗乐队）

　　潜于南方的独立乐队，成立于 2017 年。主唱及词曲作者叶隐，编曲与后期制作高飞。

刘小雨（主持嘉宾）

　　作曲专业硕士。

*（供图／吹神）

刘　大家好！

现场我们听到的这个音乐作品，是来自于"BLACK DOG 乐队"的《大梦》，也就是我旁边的这两位，叶隐、高飞先生，我们再次掌声欢迎他们的到来！

> 东南连远山，远山挂长空，长空浮怒海，怒海悬孤舟。西北住寒冬，寒冬裹冷风，冷风卷入梦，梦醒霜如龙。我一直在喝酒，酒上了头，我一直在想，想破了头。我离开家太久，我离开家太久，南风吹着山，北风吹着海，我不想醒过来。

我是今天的主持人刘小雨，来自天津音乐学院，我跟雅艺老师的认识也是蛮巧合的，我在硕士期间想要写一个关于南音的课题，那时我在网上搜索了很多关于南音的资料，但是仍然对南音没有太多的概念。后来有幸在我们当时的系主任鲍元恺教授的引荐之下，认识了雅艺老师，然后直接就飞到泉州学习南音，所以也很荣幸今天可以由我来主持这场《庚子大雨》的主题活动。

首先还是让我们的对谈嘉宾叶隐、高飞老师介绍一下自己，这样比较轻松！

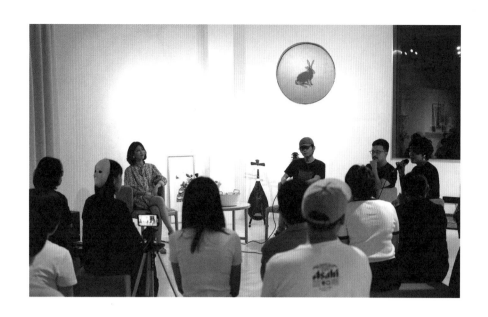

叶　不好意思！我的主职是个设计师，所以是一个不务正业的设计师。

高　我之前的本职工作也是做设计的，然后画一些画，音乐也是一直都有在做。大概从高中的时候就开始玩乐队，然后到大学，再到毕业之后的工作，其实也有一半是在做电脑音乐的编曲，大概就是这样子。

刘　所以你们不仅仅是音乐人，还有其他的身份。

高　因为现在音乐人没有其他身份的话，生存很困难，可能会活不下去，所以我们还需要有其他的工作支撑。其实并没有一开始就考虑要去做音乐，所以大家听到的作品其实也是我们利用业余时间做出来的。

刘　你们用业余时间做出这么优秀的作品，突然觉得我们这些用所有时间来做音乐的，很惭愧。我想问问你们是怎么跟雅艺老师相识的呢？是什么契机？

叶　第一次见到雅艺应该是在"御上茗"，一个朋友的茶空间，我经常过去喝茶，那也是我第一次听到南音，我是福建人，但不是闽南的。当时听了感

觉触动还蛮大。

高　我第一次认识雅艺老师是叶隐带着我一起去听了雅艺老师的一个小型南音分享会，在环岛路那边。当时才开始对南音有一个比较完整的认识和理解。因为之前他就跟我讲过，南音跟你以前所知道的戏曲或者接触到的传统音乐，实际上是不太一样的。他说，这种音乐更像是古人在古代的时候，生活中真实在演奏的音乐，其实有点像我们在做我们这个时代的音乐一样，所以这一点给我印象还蛮深刻的，我就觉得也许我应该换一个角度去理解传统音乐。然后去听了之后，我就大概能理解一点他为什么会这么说。

　　后来我们陆陆续续有一些机会，碰到面聊天，一起喝茶，沟通一些音乐上面的事情，再到后面疫情期间，我们一起合作，做了《庚子大雨》这首曲子。大概就是机缘，你要说平时的接触多么密切，其实也没有，但是我觉得应该是接触的质量比较高，每一次聊的都是触及灵魂的问题，所以我觉得能产生合作，也是因为有这样的沟通促使的。

刘　刚才我们放的这首《大梦》，雅艺老师说这是她非常喜欢的一首作品。我也想听听雅艺老师说说看，她眼里的 BLACK DOG 乐队是一个什么样子的。

蔡　谢谢小雨！谢谢两位嘉宾！
　　跟叶隐（少龙）认识后，有时我们会聊到一些音乐，也会相互分享。《大梦》歌词很有意境，背景也营造得很好，有空间感，很理性，不干预，我听了很多遍，还分享给其他朋友听，他们也都很喜欢。
　　认识了叶隐进而认识高飞，这很自然，一个是词曲作者，一个是编曲，这个音乐就完整了。高飞的话很少，每次到点了就得回家，哈哈。他是一位认真的听众，我跟少龙聊得比较多，而他总是安静地听，收集信息。
　　今天的对谈以年初合作的《庚子大雨》为题是非常重要的，我们因为疫情的阻隔，都是在线上完成沟通，即使作品出来以后，也还没来得及回顾和探讨，所以能有这个机会一起坐下来对谈是很必要的。
　　这个创作是受李文亮医生的事件影响，在话语无力的情况下，南音，或者说音乐成为我们的一个重要出口。那时我自己一人在南音雅艺文化馆，看

*（供图/大龙）

着馆里的一幅字画，是阿鸿师傅作的词，陈山山老师写的字：心定方可静，有求则能谦，虚空不谓空，放下仍是有。感觉特别治愈，当下就决定把它唱出来。

在完成南音部分之后，我感觉还需要借助不同载体把它体现得更完整些，思来想去，就把音乐发给高飞听听，当时已经很晚了，他收到录音后，就说好，他去试一下，还好没有拒绝。

高　南音之前也完全没有接触过，或者应该说没有做过这样的音乐。你发了我两个版本，一个纯人声的版本，一个有伴奏的版本，听完以后我就觉得，我编曲将不会太理性，我会顺着它给我的感觉去尝试。

我尝试着用 Midi 去加一些东西进去，觉得好像还可以，然后大概就把它慢慢地围合起来，之后就发给了雅艺老师。然后我们又沟通了几轮，改了一些地方，但是我觉得改的那些地方都是非常重要的点。改完之后可能有一个早期版本，然后雅艺老师觉得好像还可以再加一些东西进去。之后我们又把这个曲子给了叶隐，最后我们把他很早以前写的一首歌的歌词融入进去了，大致就形成了现在这个版本。

蔡　应该说整个创作过程还蛮流畅的，效率很高，但必须肯定的是，高飞真是一个很好的合作伙伴，记得他把第一个版本给到我时，是以人声为主，所加入的环境音乐退得比较开，像是我在独唱，编曲像是伴奏的感觉。但我认为编曲也应该是一个角色，它和唱都很重要，我们应该是交互的，而不是主次之分。所以，我就把想法跟他交流了一下，结果发现他调整得很快，也很准确知道我要的东西。

高　我觉得有必要给大家介绍一下我之前的工作，在很长时间里我的工作一直是"乙方"角色，主要是帮国内很多手机厂牌制作内置铃声，所以比较习惯听取客户的意见。我觉得这是一种工作上的本能，因为经过了大概十年的时间，可能已经变成了我性格中的一部分，也不是说我刻意要怎么样，而是我希望更尊重原作者或者说创作人最初的动机，当然我也会给自己留一些余地，但我不要一下把自己的想法太多地灌输进去，可能先放个 30% 进去看一看能不能接受，如果能接受再放更多的东西进去，如果不能接受我可能就会在这个过程中有一个进退。

　　但是雅艺老师，我觉得她是非常专业和敏感的人，知道自己要什么，思路也非常清晰，可能脑海中已经有了这个作品大概的样子。所以我给她的那30% 的东西，她觉得不够，然后我们就尝试着看看能不能达到更多的样子，这是从我的角度去阐述这个事情，我觉得她的角度是希望我玩得更尽兴，我觉得在更加放开之后，确实比第一个版本更好。

蔡　是这样没错！我充满感激，有朋友愿意一起实验一个作品！

* 放在南音雅艺文化馆的《心定》书法作品。

记得在写《天地仁》这首曲子的时候，我就请教过少龙，那时他跟我提到老子的《道德经》，还分享我一段他写过但一直还没用上的词作，写的是一个"泄洪事件"，特别无助、苍凉的心境。所以后来在《庚子大雨》制作的后期，我又想到他的那段词，便再问问他是否愿意把那段词加进来。

叶　《庚子大雨》这首歌我们早期有尝试制作过，刚开始的时候是《大雨》，我记得是挺多年前的一个事件，当时有个新闻报道，某地水库半夜开闸，水就冲下来了，小孩老人都像浮萍一样，就看到一个五六岁的孩子，可能被冲到水田旁边之类的，照片全部拍出来了。我是一个父亲，我的孩子也差不多那么大，读后被刺激到半夜睡不着，就爬起来写了一首歌，但写完后就封存了，扔在那。我觉得它是一种蛮无力的悲哀，但底色是安慰自己。

好比说我们这次的疫情，当这种悲哀足够宽广之后，其实就通了。而这些沉重的事情一直在发生，十年或隔个几十年就会发生，我觉得能否和它对抗其实取决于我们自己。所以我试图给自己一个更好的观念去看待这些事，这可能就是这首词的背景。

《大雨》这首词还有个小细节，最后一句词"无明尽"，引用的是《心经》的其中一句。但是我去掉一个字，为什么要去掉这个字？因为语言到了边界处，它其实是一种希望，去掉这个字其实是一种敬畏。我很少去直接引用一些东西，但是我在这首词里面引用了，所以我把它去掉一个字，它不是

*《树》——叶隐。（供图／吹神）

*（供图／大龙）

失误，是一个很小的细节。今天第一次说这个事。

刘　您说的细节特别好，也是独到之处。听几位嘉宾聊了一下，我对《庚子大雨》有了一个更完整的认识。

就像刚才叶隐先生说的，对于没有办法去改变的一些特别悲伤的现状，你们两个人可能所处时间不同，事件不同，但心境是一样的。是寻找通道，安慰自己的一种做法，而音乐就被你们选中了。从《心定》到《大雨》到《庚子大雨》，一个作品的诞生，既是自然，也有必然。

我们看到现场不仅有南音琵琶，还有叶隐先生带来的吉他，我想我与现场观众一样，都想听一下现场音乐，现在应该是一个特别好的契机，对吧？我们今天有这么多好朋友在，不知道经常创作音乐的设计师是否愿意为我们现场分享一首自己的作品呢？

叶　雅艺跟我说要带一把吉他来做陈设的，最近跟高飞一起玩之后，开始改弹电吉他了，挺久没碰这把琴了，今天特地把它擦了。既然带来了，那就唱一首，是自己写的歌。

刘　刚才的弹唱真好听，现场音乐就是不一样，不知道雅艺老师听完有什么想法吗？

*这是他们在叶隐工作室"深三"的排练场景。（供图／叶隐）

蔡　特别好！愿意现场弹唱太难得了，我知道他可能是比较害羞的人。今天来现场的路上，我问他能不能带把吉他过来，其实就想在视觉上做一个对比，毕竟琵琶和吉他可以说都是波斯传过来的乐器。没想到在主持人的呼吁下，我们欣赏到了他的分享，很开心！

我也特别希望他们的音乐能够被更多人听到，所以也特别期待他们能够巡演，不一定是全国，可能是小范围的几个城市，也会很好玩的。

高　我们现在只有两个人，可能比较难巡演吧。其实我们现在的创作形式还是以制作完整的作品为主。演出的话，还是需要一个团队去做这个事情。首先我们在编曲上就比较放肆，什么乐器都往里加，什么大配置都敢往里放，管弦乐什么的特别多。这样的情况下，如果说你要做现场的话，就涉及要重新编曲的问题，或者说要找一个足够强大的团队来做这个事情，这对我们来说会有一些限制，毕竟是一个业余的事情，所以一时半会儿可能还没办法把这个团队凑起来。但是我们现在也接触了一些乐手，希望能找一些感觉比较接近的人，一起来慢慢看看能不能把团队组起来，然后来做一些事情。

叶　说实话，这是我第一次在这么多人面前去唱这么私密的歌，这类的歌我写了蛮多的，但和老高只是挑了一小部分合作。乐器跟你的构成关系，有时会限定你的表达。比如说木吉他一出来，大家就会想到民谣。如果是BLACK DOG 两个人在一起的时候，还依然是一把木琴进来的话，可能就会让整个乐队的作品的风格变成不是我们想要导向的。当然，也有自己弹得不够好的因素。

我可能是一个蛮聪明的人，但聪明的人就有他的缺点，缺点是我觉得练习是很枯燥的事。我英文特别差，因为我以前从来不背单词，觉得特别枯燥。吉他也是一样的，如果说我们需要去面对表演这件事情，我也会很认真很严肃地对待，可能要规划三个月或者是半年的封闭，去把所有的歌、所有的部分完全掌握，练熟了。要不对他者不尊重，对我们乐队也不尊重。诸多条件和现实，我们的巡演也就遥遥无期了。

前面说到专业不专业的问题，其本质是什么？老高也好，我也好，我们很难有非常密集的时间去凑一起玩，而我们也过了这种时机，青春期没事干，

* 从叶隐身上可以感觉到对音乐真正的热爱，我去过他工作室几次，在一个写字楼的顶层，很有设计品味的空间，工作之余，伴着夕阳余晖，唱着自己写的歌，是一种奢侈！（供图／叶隐）

满腔的精力跟热血，你可以把头钻在这个上面去往里深挖。现在到了这个年龄需要平衡很多事情，要陪孩子，要管理公司的事务，也要做设计赚点钱，时间就变得特别的奢侈，我觉得区分就在这里。

其实我还蛮羡慕那些专业人士，我觉得专业是一个塔，是一个保护壳，可以让你在里面尽情地游泳，而且别人不会觉得这是不合理的。我们时常会想"我们在玩音乐会不会有些不务正业"？这是一个心理关。当然我们也有想法，就是想严肃论证一下表演这件事情。黑狗（BLACK DOG）的表演肯定不会多，就办一两场专场，精心准备一下，但准备的时间比较长，可能是两三年。

蔡　确实，我们对于自己正在做什么，别人怎么看，已经有一个既有的概念。谋生之外的其他事情，很多时候就会让人觉得是不务正业。

刘　真的，作为一个拥有作曲专业学位的人，看到你们用业余的时间把我们专业的事情做得这么好，这个话都不知道怎么接了。坐在这里感到很愧疚。

高　我觉得是误解了，其实我们所说的业余真的也不是说每天花个5分钟、10分钟，我觉得是相对的。其实我们发表在线上的歌，还是花了很长时间的，差不多有两三年。因为录音编曲，都是我们独立完成的，所以这也让整个制作的流程变得有效率，所谓的业余其实只是说时间上的相对概念。

刘　是的，是一个相对的概念。有人学了专业却从事别的行业，有人兼顾自己的事业还涉足别人的专业，这是一个有趣的现象，也很值得思考。
　　我想我们是否可以把你们的音乐归类为"独立音乐"？或者我们应该怎么理解呢？

叶　并没有"独立音乐"这种风格。非得说"独立"，我觉得它是一种状态跟态度。我们用"独立音乐"这个字眼，就是方便自己想唱啥就唱啥，独立

* 在大家的手机音乐接近尾声的时候，我开始弹唱《心定》，那是一个特别的感觉，好像"疫情"只是一种假象，而我们依然可以随心所欲。（供图／大龙）

心定

二調四空管 七撩曲 蔡雅藝

於心 不定 不
沒方 於可
靜 不沒有 於
謙 則 於能
謙 虛空 不
不 沒空
放下 放下 仍於
是有

自主。每个时代有它流行的东西。从摇滚开始，进入朋克、后朋，再进入新浪潮到现在。而现代音乐的本质，其实就是音乐从殿堂上下来，回归人的本身。

所以非得要说的话，它其实是在表达自己，表达观点的过程，不基于某种商业策划目的，不是说商业策划目的不好，但是我们永远需要真实的表达。不管它是稚嫩的，或者是特别成熟的，我觉得真实的表达的本身，就是独立音乐。

比如南音，我第一次听雅艺的南音，感觉自己一下子回到 500 年前，800 年前，听到那个时代的人在唱歌给我听，真的挺被打动的。后来我就跟高飞说一定要去看一下。所以这次的《庚子大雨》，从我的角度看来，南音有一个特点，当已经发生过的事情，被沉积留存下来之后，它又在过去的个性里面同时带有极大的共性。它已是历史，却又是表达本身，是一种跨越时间的互动，那种感觉，挺棒。

刘　好的。现在我们有个互动的环节，希望大家能一起参与到这个创意，换一种方式感受一下《庚子大雨》的现场。

现在请大家拿出手机，搜索南音雅艺的公众号，里面有发布一篇叫做 new message 的文章，找到了吗？上面写着《庚子大雨》终版。我们想通过现场每个人的手机，一起来播放。同时我们要关上现场的灯，请大家打开你们的手电筒，好吗？然后我说一二三我们一起点播放好吗？来，一二三开始。

蔡　感谢大家一起合作，这是第一次唱《庚子大雨》的现场，从隐隐约约响起的手机音响，衔接到现场的琵琶，到唱，真是一个奇特的体验！

刘　这也是他们第一次听你现场唱。

高　真的是第一次现场听，我刚才在想，即使再好的录音技术和回放设备，也很难把现场的声音再现出来。这种感受特别难以形容，雅艺老师唱得实在是太好了，我觉得声音，有点像拿刀一点一点在戳我的那种感觉。声音细的时候太好了，但是同时就在感慨，怎么样才能把这样的声音再现出来，做成一个作品，让别人也能真正感受到这种现场才能感受到的东西，确实特别

难。再一个就想说，唱得这么好，结果被我加了一个非常疯狂的效果之后，飘得已经完全听不出原声的，其实这也是我第一个版本没有做得比较超前的原因，我觉得这么好的声音，如果把它推得太后，会觉得可惜了。

叶　我觉得这就是专业，功力在那。基本上按照我们的标准都一遍过，绝对就是一遍过。因为高飞可能是第一次听，我第一次听的时候，其实也是这样的感受。专业是一种稳定，我觉得很棒，是我们需要学习的地方。

刘　所以这样说来，可能很快就会有下一次合作了！雅艺老师的现场我听得比较多，也认真听过她的唱片，我觉得真的是那种现场会比 CD 里边还要好听的，这很难得的。

叶　雅艺的现场，我想补充一个我自己的感觉，我可能比较少接触南音，但毕竟中国人难免会听到很多不同门类的传统音乐，包括以前也多少听到过其他人唱南音，但她唱的不一样，她唱的感觉会让我觉得是"通"的。没有那种特别老气的东西，非常像一个当代音乐，虽然说来自很久以前，但表达出来的反而是特别当代的状态。这是我的直观感受。

蔡　谢谢！听到这样的评价很不好意思，又很开心！感觉少龙特别懂我的南音。可能他自己也做创作，又是对音乐比较敏感的人，真好！感谢大家对我的鼓励。谢谢了！

刘　好的。感谢三位老师的分享，也感谢大家今天来跟我们一起听《庚子大雨》背后的故事。感谢到场的所有好朋友们！我们今天就聊到这里了，谢谢大家！

南音的「念词」

———

语言之于音乐、诗歌

———

《吉檀迦利》与泰戈尔

"If the mind perceives existence similarly to music, then Luogeng Hua's theorem of geometry will no longer be meaningful. A blank sheet of paper is different to literature. For paper-eating worms, literature means nothing to them; to us, however, it has time-enduring value."

『如果心智对于存在的感受，也和音乐类似，这样的话，那么可以说华氏几何学就失去了意义。白纸的存在和文学是两个不一样的概念，对于以纸为食的蠹虫而言并没有文学的概念，但是文学对于我们确实有着永恒的价值。』

语言、诗歌与翻译
——关于泉腔、梵语、英语

与诗歌　萧兴政、许可

萧兴政

　　英文笔名 X. Z. Shao，中英双语诗人。执教于厦门大学外文学院英文系，主讲"英文诗歌阅读与创作"和"新闻英语听力"等课程。多次在剑桥大学出版社刊物 English Today 上发表英文诗歌、散文和论文。2004 年至 2005 年，翻译了泰戈尔的《吉檀迦利》和英裔印度女诗人劳伦斯·霍普的《印度悲情曲》。2018 年 11 月，中文诗集《幽谷迷思》由台湾长歌艺术传播有限公司繁体精装出版。2019 年 11 月译著泰戈尔《吉檀迦利》由云南人民出版社精装彩印出版。近期，翻译完成纪伯伦的《先知》，同时继续丰富中文诗集第二集和首部英文诗集。对文学、艺术、宗教和哲学等方面较感兴趣，对泰戈尔的诗歌创作背景——印度宗教哲学，有较深入的了解。

许可

　　古典语言与古典音乐爱好者。新加坡国立大学博士，牛津大学访问学者。目前任教于厦门大学国际关系学院。在牛津大学访学期间，师从牛津东方研究所 Gavin Flood 教授，学习梵语；师从 Matthew Spring 教授，学习文艺复兴时期和巴洛克时期鲁特琴（Lute）。2018 年起，师从蔡雅艺和陈思来老师学习南音琵琶和洞箫。

陈简（主持嘉宾）

　　职业画家、独立策展人。

陈　大家好，我先介绍一下我自己，我是一个做绘画的人，也是一个策展人，在座的很多都是我的朋友，也有很多朋友参加过好几次我们南音雅艺的活动。今天是一年当中最长的一天，同时现在外面正发生着"日食"，所以也很感谢大家能在这么热的天过来听我们的对谈。

　　好的，现场在座的来宾有许可老师，这位是萧兴政老师，还有雅艺老师大家都认识了，请各位老师就座。我相信在座的不一定每个老师都认识，所以，首先请许可老师来介绍一下自己。

许　我想，在场有许多雅艺老师的学生都认识我，因为我也曾师从雅艺老师。目前，我是厦大国际关系学院的老师，喜欢古典音乐与古典语言。在牛津大学访学期间，我学了西方古代乐器——鲁特琴，还学了梵文、古希腊语等古典语言。

　　萧老师是著名的双语诗人，翻译家，也是我的好朋友。他刚出版了一本高品质的译诗集，待会细谈。

萧　我在厦门大学任教，外文学院英语专业，教两门课，一门课是英语诗歌阅读与创作，在国内应该算是开得比较早的，也比较特别。另外一个就是新闻英语听力。我英语学习的整个路径和经验，是自己慢慢找出来的。

　　我在 80 年代受到诗歌影响比较深。当初读的书已经足够让我知道如何去选择我的未来，我既没有选择从商，也没有选择从政，就想留在学校任教。从 1993 年到 2003 年十年时间，我只用英文读书，1995 年遇到许可的妈妈，她那时候是外文系系主任，相当于现在厦大外文学院院长。当时她问我，是

不是可以来外文系教财经方面的英语，于是就让调到外文系教学。

到外文系后，我就写了第一首诗，那是我写的第一首英文诗。2001年底，外文系邀请了一位非常重要的剑桥大学的语言学家来我系做系列讲座，我把我写的那首英文诗给他看，他说我们把它发表出来如何？于是，我的第一首英文诗就在2002年4月，发表在剑桥大学出版社刊物 English Today 上，这个事情对我影响非常大，后来，我开设了诗歌课。

2004年，我着手翻译泰戈尔的《吉檀迦利》，这部书，泰戈尔是用孟加拉语写的，他自己翻译成英文，在英国访问时引起轰动，随即诗人叶芝帮助出版，出版后10个多月，泰戈尔就得到1913年诺贝尔文学奖。我当时下载到英文版的《吉檀迦利》，很喜欢。这部诗集，最出名的翻译版本出自作家冰心，是我的文学启蒙读物。2004年，我重新翻译了《吉檀迦利》，但手稿一直搁在一边。

2005年我在厦大图书馆做了一个讲座，确定自己要往中英双语诗人方向发展。直到2018年，我才把中文诗稿整理出来，一个非常巧合的机会，经过我的一位画家朋友介绍，稿件到达台湾出版社编辑手中，他们一看，觉得大陆的诗人这样写诗比较特别，喜欢我的诗稿，然后我们就签订了合同，三个月后诗集正式出版，非常完美。我的画家朋友做了插画，非常美。

*诗歌的传承，可以是传唱，也可以是不同版本的翻译，它与南音相似，就像一首曲子由不同的人唱出来。

陈　我们今天聊的是诗歌、语言和翻译。萧老师是一个很棒的翻译，我是从您翻译的书上认识您的，那本书我已经拜读过了，很棒！谢谢！

现在请雅艺老师介绍一下自己。

蔡　谢谢陈简，谢谢两位老师嘉宾如期而至！

大家下午好！每一次能够如约而至都是幸运的，感谢大家来出席我们的活动。今天的主持人陈简是我的好朋友，2013 年我们发起"南音雅艺"，在 2014 年底她把我们请到厦门来做一系列的南音推广活动，我们也因此成为好朋友。

许可老师曾经是南音雅艺的同学，在某一次参加我们的活动后他决定加入我们学习，有意思的是，当时他表示只想学洞箫，在我们的引导下，他认识到，南音的起步应该从琵琶开始，所以，他现在会弹一点琵琶，也会吹一点洞箫。

许　2016 年，我刚从牛津回国，在厦门环岛路的无垠酒店，有幸听到南音雅艺的演出，受到极大震撼。当听到雅艺老师清唱的《共君断约》时，我泪流满面，没想到南音感人至深。先父最喜欢吟唱此曲，他浑厚低沉的乡音，在晋江老家空旷的石埕上传响，至今难忘。南音的种子深埋在闽南人记忆深处，闽南人的血液里流淌着的南音基因，在将来的某一时刻，听了南音就爆发出来。

*厦门无垠酒店可以说是最有文艺情怀的设计酒店了，酒店的大厅"喂空间"，是一个流动的展览场地，有自己的内部杂志。南音雅艺自 2014 年起，经常在这里做分享会、上课等。在这里我们结识了许多厦门的朋友，许可老师也是在这里遇到的。

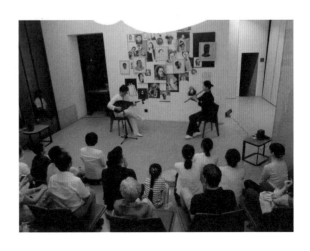

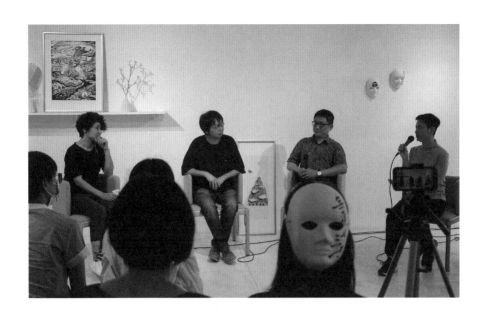

　　我喜欢洞箫的音色，问雅艺老师说，是否可以只学洞箫？但她说不行。2017 年，加入雅艺学习班后才知道，琵琶是南音的基础，学习洞箫要从琵琶开始，认识工乂谱，熟悉指法，才能开始学洞箫，没有琵琶的基础，洞箫水平很难提高。

蔡　是的，许可老师做了很好的补充。

　　而认识萧老师也是一个机缘巧合，今年 4 月份我收到省"非遗苑"的邀请，希望我能以泰戈尔写给林徽因的《最初的茉莉花》来创作南音。因为今年的"世界非遗年会"将在福州举行，他们要以"林徽因"为专题，展开创作。所以，为了了解更多泰戈尔的作品，我就在网上搜了一本最新版的《吉檀迦利》，翻阅的时候我习惯先看作者的自序，发现他写得很深入，从印度宗教文化，到生活习性方方面面都有提到，甚至还对比了其他译本，很有见解。最后我看到署名：萧兴政，厦门大学。当时就灵光一闪，觉得许可老师有可能会认识。果真就联系上了。

　　在萧老师答应见面之后，我特意约他们在好友骆驼新开的家具展厅里，因为他的店名就叫"吉檀迦利"，也在华美空间。事先没有跟骆驼说是译者到访，也是一个惊喜，这便是今天对谈的起因。

陈　是的，我们知道什么事情都有一个起因，我跟南音的起因是因为我听不懂南音，我也听不懂这种泉州府城腔的闽南话，所以南音对我来说，它是一个纯粹的音乐。刚刚许可老师问我，你会哪一种方言？我说我什么都不会，福州话不会，闽南话我也不会，我只会普通话，但是我普通话又说得不是很标准，所以我现在很困惑，为什么我对音乐会那么的在意，是因为我把任何的语言都当成一种音乐了。

　　包括第一次听雅艺老师的声音的时候，我对雅艺老师的概念就是基于她的声音，因为她的声音非常动人，是发自内心的一种声音。但是我没有把它当成是南音，那种离我们的时代很久远的声音来看，而是把它看成一个离我很近的，从我心里面会发出的一种声音。我个人声音条件很差，但是通过雅艺老师的声音，我觉得听她每次一开口，我就会全身舒畅，就感觉会跟着她的气息在走。

　　我们今天要谈的是语言、诗歌和翻译，我想把它倒过来聊。因为我们刚才既然已经聊到了"翻译"的问题，我想问萧老师一个问题，我知道语言其实在翻译的过程当中它会损失很多。比如我有一个印度朋友，他跟我说孟加拉国的音乐和他们的国歌就是泰戈尔创作的，但是像《吉檀迦利》最早是用孟加拉语写成的，我所知的孟加拉语，是一个非常有韵律的语言，所以泰戈尔自己在翻译成英文以后，其实也损失掉了很多他原本能歌唱的那种音乐的感觉的。

　　另外，据说泰戈尔在翻译的时候，是在一个生病的状态，也有其他一些诗人参与，因为英文不是他的母语，它本身的语言是孟加拉语。所以我想问萧老师，您在翻译的时候，对于语言的损失和语言文化之间，就是说孟加拉的文化和我们文化的对接，或者是英文的文化和我们的文化对接，如果是中间存在这种损失的话，您是用什么样的一种方式来弥补，或者您可以举例说明某一首诗歌吗？

萧　泰戈尔把孟加拉语的《吉檀迦利》翻译到英文，这里面损失了多少韵律美，我没法知道，因为我不懂孟加拉语。"吉檀迦利"这个词实际上是按照孟加拉语音译过来的，孟加拉语的"吉檀迦利"的意思是献给神的诗歌。"吉檀迦利"意译是《献歌集》，就是从自己心中，通过颂唱的方式，或者

是内心敬拜神、与神合为一体的方式，把这些诗歌像花一样，供奉在神面前。不过，从孟加拉语《吉檀迦利》中，他只挑选了52首，剩下的51首选自他的其他诗集。

因为英国当时在孟加拉实行分治法，故意挑起印度人和伊斯兰教徒的矛盾，以便分而治之。泰戈尔介入了这场爱国主义运动，主张印度教徒跟穆斯林教徒有爱，不应该分裂。在这个过程中出现一些暴力，泰戈尔差点成为整个运动的领袖。但他作为诗人，他主要关注点是在教育上，不在政治方面，一旦运动变得有些暴力，牺牲无辜的人，他就退避三舍了。他的退出使运动一下子失去领袖，于是，他马上受到很多人的批评。有人妒忌他的文学成就，他富裕的家庭背景，使有些文人开始排挤他。在他非常孤独和彷徨的时候，他去一个叫舍利达的地方，同时也因为身体原因，在那里养病，就在这期间他开始翻译《吉檀迦利》，大概用了几个月就完成了。

泰戈尔有个侄儿是个画家，认识一个英国画家叫罗森斯坦。罗森斯坦渴望见泰戈尔，见到泰戈尔本人后，他立即被泰戈尔的形象及气质所震撼。当时整个西方对印度文化非常关注，印度教的灵性、传统、精神使西方着迷。英国人已经在印度做了很多考古发掘，发现与佛陀有关的许多古迹，翻译了不少印度古代的梵文经典，包括《吠陀经》。泰戈尔就是在那个时候踏入西方，是西方向东方寻找精神养分的时期。

泰戈尔与家人一行，和罗森斯坦一起到了英国。在英国伦敦的一个火车站，他的侄儿把装有《吉檀迦利》的稿子的手提包遗忘在火车站，好在次日在失物招领处把它找了回来。如果那个时候把《吉檀迦利》唯一一份英文稿子丢了，就没有后来的故事发生了。这是一段非常惊险的插曲。

然后，罗森斯坦把泰戈尔介绍给诗人叶芝，叶芝把书稿介绍给伦敦学界，当时伦敦有专门研究印度文化的协会，泰戈尔在伦敦文人聚集的场合朗诵了一些诗歌，《吉檀迦利》交付出版后，泰戈尔一行就前往美国。

我对印度灵性和佛教一直很感兴趣。我看了一本英文版的书叫 *Philosophies of India*，是一位朋友帮我从菲律宾一所大学复印的，作者是在美国教学的德国哲学教授，在他去世之前，把书稿交给美国著名比较神话学者约瑟夫·坎贝尔整理出版。这本书我看了好几遍，初步了解佛教作为婆罗门教变革运动的大背景。

陈　我在泰戈尔的文集里面有看到，泰戈尔把佛教看成是婆罗门的一个分支。

萧　对，是婆罗门教的延伸。泰戈尔认为佛陀是整个人类最智慧的人，对他非常虔诚。泰戈尔宗教信仰是综合的。我在翻译的过程中，灵性方面的沟通没有问题，其中英文语言，说实在的，并不难，我只要用汉语把它表达出来就行了，当然，经历无数次改稿，做到尽量优美。

许　因为我不懂孟加拉语，也没有读过泰戈尔孟加拉语的原作，不便评论。但是，我觉得泰戈尔自己的英文版译诗，只是差强人意。萧老师自己是诗人，中文译本是他的再创作，语言优美，意境深远，诗的韵律也很好，我觉得中译本比英文版出色。

陈　我觉得翻译应该也是一个再创作的过程，不知道在座有没有看过冯唐翻译的泰戈尔，我认为太过于摇滚和奔放了，完全是另外一种冲突的人。

许　我懂一点梵文，梵语作为一种印欧语言的代表，它的诗律是通过每句的音节数和长短音节来表示，诗律变化种类很多，有几百种诗律。汉语是声调语言，我们中国的诗律主要通过字数和平仄来呈现。中文与印欧语言差别很大，我一般不看译诗，为什么？因为译诗失去了原诗的韵律美。
　　萧老师译的《吉檀迦利》中文部分是最精彩的，我认为，不应该当成是译诗，而应该是萧老师自己的诗，是他在英文原作上的再创作。泰戈尔的英文诗，语言苍白平淡，可能是因为它的内容，迎合当时西方对印度的灵性的追求，在西方风靡一时，但现在已经不流行了。

陈　我们知道在印度有包尔人，在泰戈尔的那本《神性的温柔》里面，他经常提到包尔人，他就说包尔人喜欢用音乐吟唱来赞美神，然后他们认为不需要庙宇，不需要崇拜任何的偶像，就可以去赞美神。
　　泰戈尔的散文我也非常喜欢，他提到说他经常会有这种灵性的感悟。
　　这让我想起了雅歌，我小时候是在一个基督教家庭长大的，十几岁的时候，刚刚接触到雅歌时我非常感动，就是说那些词语我可能看不懂，未必能

全部理解它的意思，但是我在吟诵它的时候，我会感觉到自己充满了力量。所以泰戈尔的诗歌对于我来说，我在读它的时候，如果我只是用看的，我很快就很疲劳了，但是我如果能够读出来，我觉得这是另外一种力量。所以诗歌它一定是需要读出来的，对吗？

萧　尤其英文，英文是声音的语言。我在整个学英语的过程中，大概有一半的时间是跟收音机一起度过的。

许　萧老师通过听英国BBC广播，为自己制造英文环境，学习标准口音。如果你旅居国外，你会发现周围人说的口音差别很大，就像我们说汉语，大部分人也带有口音，不像播音员那样字正腔圆。学南音，首先要学会用泉州府城腔念词。由老师念，学生跟读。

*可能是同样有在新加坡的工作经历，许可老师身上有很多我熟悉的特点，比如：学习时喜欢做笔记，而且有专门的笔记本，做得很详细，喜欢互动、分享。还有，带任何随身的东西，都不会到场就往桌子椅子上放，一般都放地板的角落，另外，有垃圾都放进自己的书包……这些都是很好的习惯。

*《兰亭序》手抄谱

陈　南音是一个口耳相传的文化。

　　我第一次接触南音的学习时，雅艺老师有要求，不是说你一进来就开始学琵琶学乐器。而是先让我们学怎么念词，其实这个念词非常的难，对我这种语言白痴来说非常难，因为其中有很多中古音，都是我们平时很少用到，甚至普通话中不再使用的读音。

许　我曾问过雅艺老师，是不是可以引入罗马拼音来记录南音念词。

蔡　哈哈，真是"峰回路转"。我刚才还在听两位讨论泰戈尔的脑回路中，突然就跑到南音的"念词"上来了。刚才许可提到南音的中古音，它是保

留在南音里的古汉语，也称为"照古音"，比如《去秦邦》的"去"，音发"k'ɯ"，大家可以试试。

嗯，应该说，不像陈简说的那么难。准确地说，南音不难，畏难的是自己。比如陈简，她说她最受不了的是自己念出来的词的发音，她自己无法接受自己的读音。所以为难她的并不是南音本身。

刚才许可老师提到的"拼读辅助"，是因为我们学习的过程中已经过度使用视觉了，这会让我们的听觉显得更无助。比如一个发音，我们必须要看着老师的口型，感受字的发音过程，模仿再实践。即时的互动非常重要，当我在示范的时候，你的注意力却放在如何标注读音上，那学起来可能就是两回事了。为了注音，得不偿失。所以，还是希望大家耐心地一个字，一个音地多模仿，多琢磨。

陈　这让我想起来一件事情，就是泰戈尔有一个小小的段子：他说一个年轻人去喜乐园，然后在喜乐园的门口被人拦住了，跟他讲你不可以进来，因为你偷偷带了一个外面的东西。是什么东西呢？年轻人就把包打开，原来里面那个东西是他的"自我"，他把"自我"藏到了包里。而这个"自我"要怎么样才能够把它化掉？只有通过他的修行，去吸收，去感觉到真正的真善美，才能够把它化为一种无形的东西，让自己真正的走入喜乐园里面去。

所以我想在南音的传承过程当中，一定有很多很艰难事情，写诗一定也是有很艰难的过程。因为诗歌是一个非常精炼的艺术。

蔡　我认为传统文化有自己的命运，或者说，事与物都有一个自然规律。从一个比较客观的角度来说，文化会不会继续下去，其实是看它自身的生命力，重点是让人看到"好"，因为"好"代表着希望，有了希望才有动力，想把美好继续分享。但有一点我必须要反驳的，其实传承南音并不能说艰难，相对其他事情，应该说我们的工作轻松得多。而南音的推广在于个人的能力和思考，要不断学习和探索，换句话说，能做自己在行的事情已经是太幸福的事了。感恩！

陈　好的。最后我想分享在书中看到的一段话来作为今天活动的收尾：

在 1930 年的时候，泰戈尔跟爱因斯坦有一段聊天，他强调美和真理应该是取决于人的，它是因为人而存在的。而爱因斯坦一开始同意美是取决于人的，但是真理是客观的，他不是以人为目标的，他认为这与"华氏定理"一样，它可以作为一个工具，运用在我们的生活当中，它是不可以作为一个人类的存在和变化的。但是泰戈尔回答是说：有些事的连续性的存在是体现在时间上，而不是空间上，比如说音乐。

我相信在座的各位都应该能够理解他说的意思，如果心智对于存在的感受，也和音乐类似的话，那么可以说华氏几何学就失去了意义。白纸的存在和文学是两个不一样的概念，对于以纸为食的蠹虫而言并没有文学的概念，但是文学对于我们确实有着永恒的价值。

因为时间关系，希望大家能够再多关注南音雅艺后续的活动，谢谢大家！

『传统』与『小众』所面临的市场问题

为何坚持『小众』

严谨与自由

"While following the tradition, we must introduce fresh but not subversive power to it."

— Karl Lagerfeld

『遵循传统时，一定要注入新鲜又不至于颠覆的力量。』

——卡尔·拉格斐

小众之"小"
——南音与见南花

与手工花砖设计　林宇鸣

林宇鸣

设计师，厦门见南花手工水泥花砖创始人。

张勇智（主持嘉宾）

笔名"Che- 小智"、公众号"厦门文艺圈""遇见 The One"主笔。

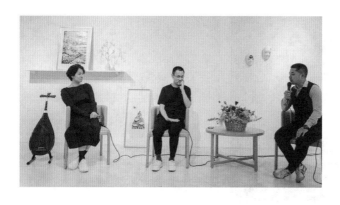

张　今天我们邀请的对谈嘉宾是"见南花"创始人林宇鸣先生，你可能没有见过他本人，但是走到哪里都能看到他的花砖。另一位对谈嘉宾是我们的蔡雅艺老师，我想就不用介绍了，因为雅艺老师大家都很熟悉。好，事不宜迟，我们马上就开始今晚的对谈。

　　听说宇鸣兄平时比较沉默，也很少参加这种活动，一般公共场合基本见不到他。所以，今天也是非常荣幸能请他来到我们的现场。有一句话说"菩萨畏因，凡夫畏果"，在这里，我想先向宇鸣兄请教一下，作为一个设计师转型到品牌的发展，不知道能不能跟我们分享一下您创立"见南花"的初衷？

　　是什么原因迫使你想要做这个事情？因为我觉得厦门的设计行业，不管是平面设计还是室内设计，应该都挺有前景的。而后来转行做这种传统手艺，似乎不是很接地气？

*见南花的花砖秉持着传统的工艺，亦结合了当代的设计思维。这正是当下所发生的，当有人愿意把传统的东西拿起来重新研究时，只要足够深入，必然会孕育出新的生命。（供图／见南花）

林　为什么做水泥花砖呢？肯定是因为自己喜欢，那个时候在做一些空间的项目时，就想要去用这个材料，后面就是机缘巧合，刚好在那个人生阶段，想要深入一门工艺，就选择了花砖。

张　唐突地问一下，现在卖得好吗？

林　我们生产得比较少，所以有点供不应求。

张　刚刚我们私底下有探讨，就是说像这种手工创作的东西，它的受众可能很广，但是毕竟群体年龄偏小一点的，等到年纪大了，真正有消费力，自己家里要装修来买手工花砖的，购买人群是少数，如何把你的理想型跟实用型结合起来？

　　我觉得就像南音一样，我第一次去见雅艺老师，就有一种肃然起敬的感觉。正所谓"席不正不坐，割不正不食"。当时给我的是那种类似传统的周礼的感觉，很强烈。所以我今天也穿得很正式，因为是南音的专场。我认为南音或许也面临这个问题，传统文化，怎么和市场对接，让更多人喜欢。

　　那为什么会想到这个问题，因为今年的疫情，我发现见南花有众筹，说明可能受到环境的影响，您是如何去克服的，可以跟我们分享一下吗？

林　这个问题就很大了。是这样，我们做的产品也好，南音也好，我认为是小众的，也不认为在这个时代它就能够走向大众，跟我们从事的特定行业没有什么关系。我认为大众是很多人相同的东西，然后小众就是很多人不同的。相同的是一大块，而不同的，各自有各自的不同，各自有各自喜欢的。现在又是这么多元的社会，细分一下就变成小众，就一层一层逐渐小下去。所以我觉得我们虽然小众，但是有一个好处，就是现在这个世界这么大，不像以前世界可能在方圆多少里之内，现在世界变大了也变得更近，所以小众放到整个世界的大范畴里面，其实它都能有足够的影响和价值。

以前我一直认为，做事情一定是做自己喜欢的事情，然后认定自己喜欢的事情就着手去做，其中有一个点我觉得蛮重要的，就是最后要把它做成自己喜欢的样子。很多时候我们因为喜欢一件事情而入手，但是这中间其实会遇到很多的问题，因为你获得了你自己喜欢的，你能够做自己喜欢的东西，那意味着你会失去其他东西。在这个过程里，你需要不断地完善，不断地去校正，很多的情况下，可能会失去最初的那一个，而最终做成的，并不是你自己原来喜欢的那个样子。这里面我觉得是对度的把握，当它是属于你喜欢的样子的时候，事情就会变简单，就是坚持做你自己觉得好的东西，足够好的时候，就一定会有欣赏它的人。

张　我想在场的也有很多您的粉丝，所以这一点是可以肯定的。那么雅艺老师是怎么来权衡这个问题的？就是关于您自己的想法，您的初衷，在执行的过程中遇到了问题，是否会带来一些改变。

蔡　谢谢宇鸣的精彩分享，最后那句：坚持做你自己觉得好的东西，足够好的时候，就一定会有可以欣赏它的人。这个特别重要，我特别认同！

刚才勇智提到关于"南音和市场"如何考虑，我认为这是一个很好的议题，不是说南音一定要考虑市场，而如果把"市场"看成是受众，或是传承群体，这样说就顺理成章些。

在我们之前将近半个世纪里，南音的传承和传播出现了一个"拐点"，在专业南音乐团出现之前，我们的侧重点是在南音的"指、谱、曲"以及玩南音的人身上的，玩南音的人互称"弦友"，基本上都是圈内人交流。传

统南音注重人品与技艺同等高度，德艺双馨的被尊称为"先生"，这是一个荣誉，也是一种身份。而在专业乐团出现后，南音就多了一种新的表演方式——曲艺。

回到刚才勇智提出的问题，"市场"之于南音是什么？我的看法与宇鸣一致。即使现在从事南音传播和传承，我们首先要考虑的是"守正"，把正统南音学好，并维护好南音的"雅正清和"，只有实际掌握南音的文化核心，才可能打开属于它的"市场"。

张　心理学上有一种说法：当你想要得到一个正确答案的时候，就先抛出一个错误的答案，完了它们就会告诉你一个正确的答案。万事开头难，刚刚就是一个很好的开始。像二位这样，我觉得做一件事情，肯定不仅仅是出于市场的考虑，肯定还有一个使命感在上面，或者是有一种情怀的东西存在。

刚刚我们讨论的问题就是说如何平衡情怀跟市场，雅艺老师说其实是作为一个独立于市场以外的事情，即使是没有赚钱或者是它可能没有市场，但

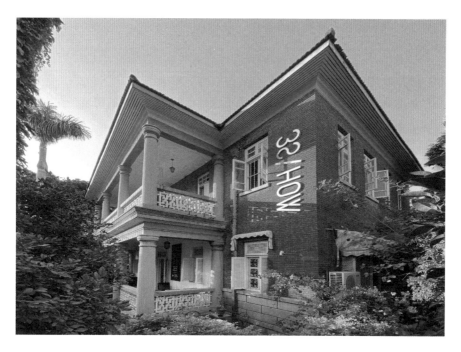

* 宇鸣的"32号咖啡"。（供图／见南花）

是依旧要把它传承下去。但是我发现"见南花"其实应该不是这样的，因为毕竟场地租赁，人工等还是有费用的，是需要"市场"来平衡的。

　　之前也跟宇鸣兄私底下聊到说，您是福州人，来厦门其实已经有将近20年了。"花砖"给我的感觉，算是比较小众。您觉得说这里面是什么样的使命感呢？让您觉得应该坚持下去。

林　我其实没有那么多的情怀，在选择"花砖"这个事情里面，就像早先的时候，可能去了解它的过去也好，去了解它的工艺也好，去重建工艺也好，所有的过程，其实就是我所理解的，去深入了解一个东西。可能南音也是一样的，你想要更全面地了解它，那就全面地学会它。从零开始去重建它，就能找到它真正的路径。

　　首先，我只是喜欢这个材料，因为当我见到这个材料的时候，感觉它超越了我对它的想象。刚开始以为就是瓷砖，在我的生活经历里面，小时候是没有水泥花砖记忆的，都是我成年之后，因为做设计的关系，在32号别墅里，才第一次看到水泥花砖。当时觉得还不错，有一种独特风格，后面知道它是水泥做的，而且是纯手工做的时候，我就觉得特别棒，特别不容易。它的制作过程，一下子让我对这个材料产生了比较深的想象空间。

　　我不知道它怎么实现的，对我来讲充满着很多未知的东西。特别是最近这个感受会更强烈，我发现很多小众的东西都有这样子的特征，为什么？因

为"小众"之所以"小众"，是因为"大众"的东西，可能有很多人已经将它剖析完了，而小众的东西是有一定神秘感的。

我突然间特别想说一下，就是没有哪一个东西是小众或者是大众的，只是因为它所在的地方或者所在的时空不一样，在这个时候可能它是小众的，也可能在另外一个时空，它并不一定是小众的。

但是所有小众的东西之所以能够存在，是因为它足够吸引人，有值得去挖掘的深度。而很浅的东西是很难成为小众的，是因为没有理由让人去喜欢这个东西。那个时候水泥花砖给我的感觉其实就是因为它是手工，又是水泥做的，所以给我太多太多的想象空间。

我觉得现在我们做的水泥花砖，在我看来，所有东西都是不明确的，它每一片在没有出来之前，你不知道它是成品还是次品，你不知道它会出现什么问题，甚至出来之后你再去追究的时候，你也不知道发生了什么。所有的一切其实是不明确的，而这个东西它又能够存在且跨过一个时期。从时间上来看，南音是一个有着非常悠久历史的文化，但是水泥花砖不是，我们把它理解为"年轻的老工艺"、100多年的历史，按我们人的一生来讲，它算是很长，但是跟其他的工艺，其他艺术品类比起来，它真的是太年轻了，年轻到让我觉得注定只是工艺艺术历史的某一个阶段一个特别微不足道的部分。

张　从长远来看，的确是如此。南音这么长的历史，到现在仍然生生不息，每次听到都会让人不禁肃然起敬。

* 右图 / 在产品的设计上，他们不断在探索和尝试各种可能性，比如这个"镇纸"的周边。（供图 / 见南花）

* 左图 /"见南花"经常受邀参加展会，他们把花砖从地砖的角度作为一种设计理念分享。（供图 / 见南花）

蔡　是的，我们每个人都处于不同的节点，这正是人生的精彩之处。

南音的历史长，长不过人的历史，所以在尊重南音的前提下，也要尊重人。这是很多人忽略的事情。比如尊重南音，就是尊重玩南音的人，但许多人不知道，以为尊重南音只是在音乐结束之后热情鼓掌的那一刹那。2000年初，我还在新加坡工作的时候，我们社团邀请了一位旅美的箜篌艺术家，到新加坡作音乐专场演出。箜篌是一个比较大型的乐器，而那一场活动需要用到两台，所以必须请车把两台箜篌运送到音乐厅。当时约了一只小货车，刚好能装下两台，运送人员把箜篌抬进后箱，绳子一绑，一摇一晃的就准备出发，我们的艺术家看到吓了一跳，说：如果就这样出发，到时音乐会就没有箜篌可用了。最后的解决办法是，我与那位箜篌艺术家站上货车，一人稳住一台箜篌，前往音乐厅。

还有，曾经有南音的前辈，他在朋友圈发出一张照片，上面的文字是：终于到了领奖的激动时刻。下面的配图是：他与他的南音团队成员们，蹲在剧场后台门口的阶梯上，一人端着一盒饭正吃着。

这些都触动到了我。在音乐之外，我们如何对待音乐人？有时候你会说，要求不要太多，要求不要太高，但关键是音乐家本身要认真对待音乐，在足够认真之后，对方才会认真对待你。

我再举个例子，相传晋江有几位南音先生，技艺超群，当地有人家办喜事，想请去一起热闹，问：应该给多少红包合适？先生们说，红包不用，喜庆当天你送来几顶轿子我们便去几个人。

我想说文化在我们心中是什么样的位置很重要，不论是南音或是其他音乐，只有我们先摆正了，才有可能让文化享受什么样的礼遇。

张　刚才雅艺老师说的这段话，让我又想起了一个问题，就是现在所谓的"小众"。我们有很多非遗传承很小众，比如说建阳的建盏，泉州的漆线雕。刚刚宇鸣兄说花砖它时间并不长，换句话说，在花砖的历史进程中，他是可以大有所为的。我看到他们的小程序上，已经设计了非常多的花砖样式。那反观南音，或是其他的一些非遗项目，它们的历史比较长，我们要保护的主体是什么？我们所谓的创新，它需要的东西是什么？是怎么样一个创新？

林　拉格斐说："遵循传统时一定要注入新鲜又不至于颠覆的力量。"一定要有新的东西，但是需要克制，不至于颠覆它。我看到这句话的时候，印象特别深刻。因为我们的介入会有一些新的可能性，但是我们又不希望真的去完全颠覆，很多人曾问我，为什么你不把这个事情全自动化，或者是用一些其他的材料做？我说如果全自动化，我为什么要去做这个事情？我就失去了做这件事情的意义，因为我并不擅长去做工业生产，对它的手工的过程，才是我觉得蛮神奇的一个事情，也是它最大价值的部分。

蔡　真的就是这样子，跟南音的传承一个道理。比如，为什么要唱得"面红耳赤"呢？怎么不运用一下声乐方法，各种共鸣腔体？为什么声音这么不准，特别是二弦，丝线这么脆弱，又那么难定调，为什么不换钢线呢？

　　这跟宇鸣说的"手工"很相似。唱南音如果不唱得热血沸腾，满头大汗，那多不过瘾呢！二弦如果不是那么"难搞"，怎么可能这么好玩？丝线是易断没错，需要耐心保养，不能在弦上为所欲为，需要拉二弦的人有所克制，这看似是一种对抗，却是最值得玩味的地方呀！

林　在很多传统技艺里，你必须真的懂得那个东西怎么用，以及在这个过程当中，找到核心的部分，去体会它，是没办法预先虚构它应该是什么样子的。但是现在大部分的思考模式，其实都是科学思维，这个有点像王东岳老师说的"哲科思维"，是吧？所有的一切都是可以被虚构，先虚构建立起来，然后一条一条都可以对应。科学思维就是所有东西都是先虚构，先假设，然后再去论证这个东西。这个可能是现在主流思想，就像之前勇智他在说的，如果你要得到证明，先设定一个反的，然后最后你会得到一个答案，我觉得这是一个思路。

张　刚才宇鸣兄我们也聊到一个问题就是说，我问他说你希望什么样的人来购买你的产品，或者是说购买你的产品的是什么样的人群？宇鸣兄说，因为他们做的是非常小众的东西，能来买产品的人都是有一定阅历，一定文化底蕴的人。

*不论是真丝眼罩或是壶承、香座，都如宇鸣所说的是"营造一种以花砖为审美基底"的生活方式的产品。（供图／见南花）

林　他刚才问我的是具体是哪些人会买我们的东西。其实会买我们东西的人，首先一定是有知识素养的人，知道有一个东西它好，好在哪里，能够感受到。另外，是有一定的经济能力。

张　所谓"求其上者得其中也"，对"见南花"这品牌的一个方向也好，最终目的也好，您的目标和追求是什么？

林　首先分两个，一个是您对"见南花"这个品牌的未来有什么样的期待，或者是有什么样的计划，另外一个是属于我自己怎么看待这件事情，你想要哪个？

陈　两个我都很想听。

林　见南花的未来，可能还有一点不一样，因为它毕竟是一个商业的事情，是团队的共同努力，所以说，更多的不是我个人要什么，是希望大家能够完成这件事情，能够实现自己。

　　所以我们在上一次的自救文章里也有谈过，之前在研究工艺的阶段，我给"见南花"定义的，其实就是要做最好的一片水泥花砖。但是因为不知道最好的长什么样子，或者说你永远做不到的，所以它只是一个很远的目标，一个方向。我们要做的就是不断去完善，不断地去努力。

　　而我们在去年就对目标做了一个调整，我们希望用平凡的材料去创造一种能够跨越时间与空间的工艺品，就是生活的美学。希望"见南花"在2050年的时候，能够出现在世界各个地方。

　　刚才你问我最希望的是什么，我的回答是：世界和平。为什么？

　　因为只有在和平的年代才需要这些小众的东西。在和平的年代，我们才偏向于选择更好的生活方式。战争年代其实就是为了活着。在和平年代，越来越多的人开始会去尝试不同的一些小品类的东西，而在不和平年代是没有人愿意去做的，所以最终的归属就是世界和平。世界和平只能靠南音。

张　雅艺老师肩上的担子顿时就变得更重了。

蔡　哈哈，这话说得中！世界和平要靠南音。

　　文化可以是各种各样的，并不是所有留下了的文化都能被理解，当然也不是所有文化都是优秀的。南音，与其说是音乐，它其实是一种文化，因为其优秀程度，我认为它包含了所谓的文明。

　　文明是一种秩序。所以世界和平很重要，为什么重要呢？因为本来就没有"和平"，它是相对的概念，所以它重要。万物竞相争长，食物也有食物链，大鱼会吃小鱼，这很现实。

　　所以，有时唱南音是消愁解闷，有时唱南音是为了世界和平！

张　宇鸣兄平时也有听过南音吧，据说以前也是非常热爱音乐的，好像还有

学过吉他。我觉得音乐跟很多的东西都是相通的。这段时间我在听西方的一些音乐作品,比如说巴赫,他的作品里面就有非常严谨的作曲方式、方法,可能到了古典主义时期,到了浪漫主义时期的时候,它在严谨的基础上会有一些变动。我觉得花砖应该也是一样的,可能您在设计的时候,就像您说的,要坚持手工,用这些材料,但不至于去颠覆它,以此发挥想象的空间,设计出不同的样式。

林　其实材料跟工艺也都会改变。但是我觉得,一个艺术品类的变化,包括水泥花砖以及南音,乃至我们任何一个人,在最初的时候跟在这个过程里面,是在不断变化的。我就经常跟朋友说,我做"见南花",7年前的我跟现在的我是完全不一样的。

7年后的我变得更好了,当然在这个成长的过程里面,我经历的那些不同的事情,困难也罢,一些令人兴奋的事情也罢,都会让自己在里面有所收获。这个东西是买不到的。这个部分,它会反过来,会变成自己对这个事情以及对水泥花砖的重新认识,或者是我对这个世界的认识。

总的来说,其实外部没变,但对我自己来讲,整个世界都不一样了。我现在对于自己做的事情认知会比较清晰,包括我觉得我自己是一个设计师,此生是一个设计师,无论我做什么,今天我无论是做水泥花砖,还是做什么,我会尽量去做好现在的这个事情。

张　非常不容易,想要得到什么就去追求什么。刚好宇鸣兄他平时也没怎么听南音,今天来到了现场,应该很希望能够现场感受一下。

蔡　唱给好朋友听是非常愿意的!记得以前有位前辈,他在停车场时路过一辆车,谁知从车窗里竟传来南音,他心想,这个司机一定不会超车,因为听这样慢的音乐是很心平气和的,所以开车听南音是很安全的。不知道宇鸣听了以后,会不会考虑在工厂里放南音给大家听?

林　我可以把工厂里面的公共音乐改成南音。

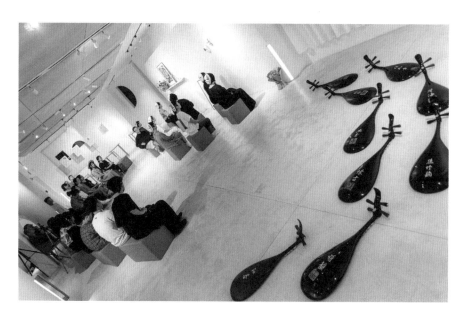

* 在厦门的最后一场对谈后，我们做了一场音乐会，可能是受场地的启发，即兴地把琵琶做了个造型，在音乐进行的时候也故意运用面具和排位，希望让画面变得特别些。（供图／吹神）

蔡　好的，那我们现场来唱一首，这是一首来自于《道德经》的词，我作曲的《天地仁》。

张　余音绕梁，三分钟未绝。我先说说我的一个感受。这是我第六次听雅艺老师的现场，之前听的，直到现在我还记忆犹新，有一次是在环岛路的空间，一次在雅艺老师的工作室，后来还有几次，都是陈简姐带我去的，非常感谢！

　　每次听的感觉，声调也好，或者这种现场的气场也好，都会让我想起一些东西。应该是比较久远的一些东西，就感觉穿越了，歌词我也听不懂，每次穿越回去的场地也不一样，那是我看过的书里面的一些场景，我自己内心会有一些画面。当然我穿越的画面，跟雅艺老师歌里面表达的画面，可能不是同一个，但每次都会有这样的感觉。

林　我来说说我的感受。我觉得最浅的感受，就是可以跨越时间。我觉得这是一个本身有足够的传承时间长度的一个艺术品类，它一定会带给你最粗浅

的感受，就是一下子你就会掉到情景里面去。我觉得我也感受到刚才你所说的那种跨越时空的感觉。就好像现在看到一百多年前的花砖一样，我想以后有机会可以多深入去了解，因为我觉得一定得了解足够多，足够深刻，才能够去享受这种时刻。

蔡　我自己也觉得，南音是一种有善意的音乐，不一定是我唱，有时我听别人唱，就算是偶尔路过听到有南音传来，我都能感觉到像"微风轻拂脸庞"。有时我们把南音跟其他音乐比起来，可能会觉得单调，无味。但实际上，一字一音地不断叠加，最后形成一种厚度，一种深刻的印记。

　　从某一方面来说，南音与设计一样，是非常严谨的，但呈现出来又是相对自由的状态。我记得之前有看过你们的一个作品，是一个香承，很棒，极简但又自带分量。

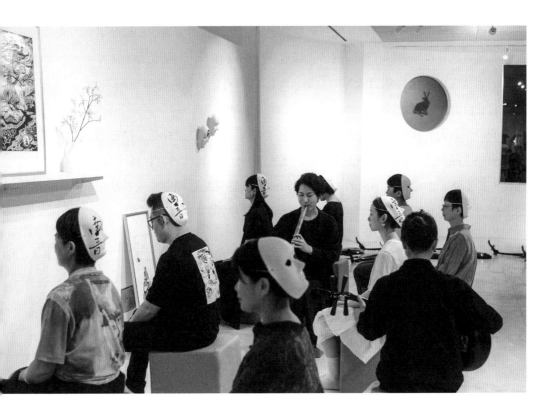

*（供图／吹神）

林　是的，我们每个产品开发周期基本上都超过九个月，当中要协调很多东西，可能刚开始的形态会复杂一点，我想表达的东西特别多，然后再慢慢地做减法。

蔡　时间本身就是奢侈品。过去我们对所谓的物质概念是比较直接的，价格与实物，以为只有成本和利润，对一般的商品来说，可能就是这样。而一旦我们去研究、探索，实验某一种可能性的时候，它又以一种物品的形态出现，那就不是简单的商品了。

林　我觉得南音也是特别简单的，特别精炼的一个感觉。刚才谈到的产品香承，我们不管做什么产品，都会遇到一个问题，就是我们刚开始以及最终呈现，都是要表达足够丰富的内容，第一层背后有第二层，有第三层，任何一个东西当我们要去呈现它的时候，我们都希望它背后有更多的内涵，但是它"形"上面可能是简单的。

当你要舍掉"形"的时候，就意味着你要用背后的意趣来表达，你如果没有一句表达，单纯舍掉"形"的话，那就什么都没有了。不是说为了减掉东西，而是在思考这些东西减掉的后面，我们必须有什么东西已经出来了。在背后已经沉淀出来之后，你前面的东西可能才能减掉。

所以怎么说，就好像一个唱法，当那个声音可以只剩下这样子（雅艺老师的演唱）的进出，就可以表达足够深的感受的时候，具体的内容是什么，已经不再重要了。像刚才所说的，你是收跟放，我感觉是远跟近，或者是在这个地方或者是在那个地方，当然这个是我觉得挺神妙的一种感受。

蔡　说得真好！所谓"大音希声，大象无形"。对于南音来说也是这样，传承要抓住核心，习得技法，掌握规则，越自律越自由。

张　好的，谢谢两位嘉宾的精彩分享！
因为时间关系，我们今天的对谈差不多就到这里了。谢谢大家！

福州

第二站

州

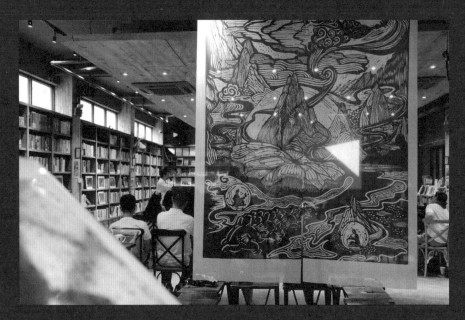

可能是出生在泉州的缘故，又因为它自身的环境还不错，所以从生活的角度来看，对于福州并没有过多的想法，直到南音雅艺的传承开启，我们才重新审视了这座城。它作为福建的省会，又加上明清时期的重要历史背景，使得这个城市有浓厚的文化气息，特别是这里的人，年轻人。他们比福建其他城市的人更愿意也更热衷于靠近传统文化。

南音雅艺福州班的开启得力于最早到泉州学习的两位福州同学，他们每个周末从福州动车过来，学习后，当天返回自己的城市。这不仅让我们感动，也让我们决心到福州设立传习点。2016 年 5 月，起初"附庸风雅"的人多些，所以一开始有十多人一起学习。感谢好友朵朵，把她的"素心山房"分享出来，每周一天供我们传承教学。

寒来暑往，虽然许多人没有坚持下去，但也多亏还有几位同学留下来。其中必须要提到的一位同仁，他是福建教育出版社的前社长黄旭先生。在他的支持下，我们经常到大梦书屋分享南音，有时是讲座，有时是音乐会，有时在西湖，有时在鼓岭，是我们在福州的重要活动场所之一，而这次的展览活动也无例外地在这里进行。

应该说，我的好朋友分布最多的是在福州，此次对谈活动的邀请也很顺利。林圆，我们平日都喜欢称他"苹果"，因为认识他时他的网名叫"蓝苹

果"，可以说南音雅艺在福州的第一场活动是由他记录的，文章写得特别好，而且连续几个活动他都跟踪报道，太难得了。而这场的对谈嘉宾刘远彬，他是位极限运动专业人士，可能大家会认为八竿子打不着，但其实我把它看成是"身体的极限运动与精神极限的交流"，我认为是有交集的一个话题。

第二场的主持人李伟斌是我的大学同学，是同桌，又是上下铺的舍友，如今她从事的是播音领域。而对谈嘉宾是福建画报社的前社长崔建楠先生，有意思的是，崔先生的太太雷小红曾经采访过我，而她又是伟斌的同事，后来文章的配图是崔先生拍的我，还发表在了《福建画报》上，也正是这场对谈的缘起。

第三场对谈嘉宾是油画家吕山川老师，他也是泉州人，从福师大辞职后，长居北京，经常三地往返。我们之所以认识，是因为山川老师在他叔叔那里继承了一把洞箫，而他决心想把它学起来，后恰巧知道我们在北京有传习班，进而开始了洞箫的学习。而与陈明子相识则是因为她母亲林照明女士，林老师出席了我们之前在福州的一场分享会，后激动热情地与我们聊了许久，慢慢地，我们成了忘年交，我也与明子成了好朋友。明子是舞台服装设计师，她的性格纯真，很直接也很专注。

相较于南音雅艺的其他班级，福州班的人数可谓是最少，寥寥几位，但幸运的是，留到最后的都是勇者，他们学习认真，负责，对南音充满信心，这也是最鼓励我的。

展期：2020 年 7 月 10 日—19 日
场地：福州·大梦书屋（西湖店）

*（供图／大梦）

仪式感与命名

————

南音与极限运动的共同点

————

何为『坚持』

"'Eight-hundred miles of quicksand' is a term from *Great Tang Records on the Western Regions*. According to it, there is a 'quicksand river' that stretches 800 *li*, where there are 'no birds in the sky and no animals on the ground'. Master Xuanzang experienced all difficulties and hazards in that place and almost gave up his journey to the West. 'Shall I keep heading west or return to the East?' — With great determination, he chose to move forward. 'My lifelong duty is to extend Buddha's wisdom, while my immediate aspiration is to promote the Buddhist practice.' ... Being in such a situation, we will also try to connect with that time-space and to feel its significance."

『为什么会有「八百里流沙」，就是取自当年《大唐西域记》，里面的「八百里流沙河」，是「上无飞鸟、下无走兽」的环境，玄奘法师在那里经历了九死一生，遭受了自然的考验，几乎眼看就完不成了，是东归还是西进？他最终宁愿西进也不愿东归，「远绍如来，近光遗法」。……我们在面临这样的自然环境的时候，一样会去连接这种时空，然后去感受它带给我们的那种深远。』

跟南音一样长的马拉松
——兴趣与耐力不可或缺

与极限运动　刘远彬

刘远彬

　　超级越野跑爱好者、原行知探索·睿行赛事总监、福州行知探索副总，现从事文旅探索，企业和个人成长培训。具有20年以上户外运动经历，10年20多场马拉松经验，近5年着迷于长距离户外徒步和越野跑。2015年开始进入文体旅整合营销策划领域，先后参与了大武夷超级山径赛、五虎山越野赛、福州鼓岭山径赛、永泰大青云越野赛、筹峰山越野赛、白云洞十登、漫越野等赛事的组织策划工作。

林圆（主持嘉宾）

　　普洱茶人、音乐欣赏讲师、文化创意策划人。

林　大家好！我是今晚的主持人林圆。很高兴能够在这里聆听刘远彬老师和雅艺老师的对谈！我先说一下我和雅艺老师，以及和南音雅艺的一些机缘。2016年春天的时候，雅艺老师在福州红馆的安曼做了一次分享会。在此之前，对于南音我只在电视上稍微看过几个片段，说不清什么感觉。那次雅艺老师来了之后，才有了比较近距离的接触。她在现场做了一些南音的呈现，我才知道它跟所有中国的戏曲都不太一样，它很独特，有源头性的一个存在。

最明显的不同是呈现对象不太一样，它并不是为了表演，它最初并不是为了要去呈现给谁看，而是文人在自己圈子里玩的一个东西，所以我在跟雅艺老师的交流当中，她最经常提到的一个字就是"玩"，我们后面可能也会有一些关于这方面的交流。

今天我们在墙面上看到的一些图片，它跟我们之前理解的摄影展，有点不太一样，好像比较随意地把作品融入环境，没有用很大的图幅挂在那儿，好像书店本来就有的布置。而且它的作品也不像我们理解的那样，追求规模宏大，效果震撼。这个展所呈现的，我觉得恰恰就是雅艺老师一直在传递的一种概念：是南音人和他们的日常，可能就像我们吃饭、喝茶跟朋友聊天一样。对于古人来说，玩南音就是生活的一部分。因此它跟现代中国的很多的艺术，包括世界的艺术就表达这方面，我觉得有很大的区别。

雅艺老师的南音也很不同，我也在网络上搜很多的南音，比方说台湾的王心心老师，用南音与当代艺术进行跨领域合作，注重视觉效果呈现。但是雅艺老师的南音，我们在她身上没有看到很丰富的色彩，几乎就是黑白灰，这个就是雅艺老师带给我们的南音，会让我们排除掉很多东西去找到南音原本的样子。

我的开场白就到这里，那么接下来就要有请今天的两位嘉宾：雅艺老师和刘远彬老师，大家欢迎！

先介绍一下雅艺老师，她之前在新加坡的湘灵音乐社，在那里传承和发展南音，在那期间她在英国北威尔士兰格冷的国际音乐比赛当中，获得民间音乐独唱和独奏组的第一名，当初在新加坡报纸上头版头条有一个很大篇幅的报道。2012年回国后便回到了泉州发展。在前几年雅艺老师参与了中国交响乐团的一个音乐作品，由奥地利的作曲家为中国创作的一部大型交响曲，当中的第三乐章《出汉关》就是雅艺老师演唱的。这两年雅艺老师也频繁地跟国内外的一些其他的艺术形式的艺术家合作，大家可以关注一下我们南音雅艺的公众号，上面有非常多很精彩的内容。

今天的另外一位嘉宾是刘远彬先生，他的经历突破了我的认知。他是在很短的时间之内去突破身体的极限，比方说在"800里流沙"这样的一次徒步穿越当中，6天5夜走400公里，其实将近500公里的穿越。中途几乎是不怎么睡觉的，一天就睡一两个小时，这过程中就一直在走，待会非常期待彬哥跟我们分享一下他的极限运动经历。

那么接下来我想先请雅艺老师做一个小的分享。我们这一次在北京、上海、泉州、厦门、福州几个地方都陆续开展，主题是《无观世·三十三》，这六个字我想要更清晰地了解一下它的含义，雅艺老师能给我们分享一下吗？

蔡　谢谢林圆，平时我们都称呼他"苹果"，很亲切！当时我们做了一个南音讲座，他写了几篇观后感，很棒！也很感谢刘先生答应来参加这次的对谈，我对极限运动的了解几乎是零，期待接下来多听您的分享！

今年是特殊的一年，因此我们学习一首很经典的南曲，叫《山险峻》。随着《山险峻》的学习，我们希望把每节课的学习过程记录下来，最后以书的方式呈现，因此也需要更多的图片来说明，这个也就是会做图片展的起因。那么"无观世·三十三"有几个机缘，一个是我信仰佛教，在疫情的上半年练习书法时经常写"南无观世音"，恰巧前后字为"南音"，因此故意取"无观世"为名。另外，《山险峻》这首曲子，我们一个星期学一句，算了一下刚好是三十三句。而"三十三"这个数字还有个说法，据说观世音菩萨有三十三个化身，所以这个命名就这样定下来了。

为了配合"三十三课"，我们在南音雅艺的群体里精选了三十三张照片，作为这次展览的主要作品。

林　这个活动用了一种很现代的方式，之前福州班的同学在演奏时戴上了一种面具，这让我印象太深了，这种白色的面具在系列活动的图片中常有出现，这里面有没有隐含什么理念？

*该书为《南音雅艺：三十三堂课》，由福建教育出版社出版

蔡　大家如果有参加过我们的活动，就对我唱南音时的状态有所了解。我经常是闭着眼睛唱的，并不会纠结唱南音的表情，更多专注于唱这件事上，因此呈现的没有表情的脸，可以看成是一张"面具"。所以，就想到了面具的运用，另外，在面具上我们写了这次活动的主题词，希望它能够作为一种纪念和记忆。

这次能够请到远彬先生来参加也是非常有意思的。之前在泉州有一场活

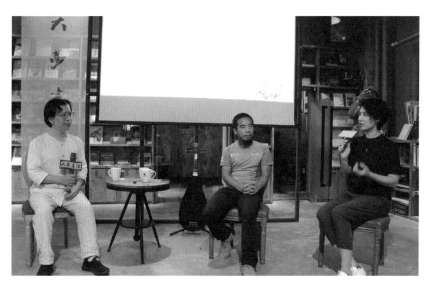

*（供图／茉莉）

动聊到"阿尔卑斯山"，后来在讨论福州这场活动的嘉宾人选时，我们的学员朵朵跟我说，她刚好有个做极限运动的朋友，曾经绕着阿尔卑斯山跑了一圈，这太巧了！

林　刚才已经说到了阿尔卑斯山，这个山的气场等等，彬哥能不能跟我们分享一下？

刘　跟雅艺老师一样，我们也是自己特别喜欢玩，所以去世界各地旅行的时候，喜欢用比较独特的方式。从一个相对专业的爱好者来说，我们可能认为，比如说像转山、绕圈跑，特别有仪式感。然后在阿尔卑斯山，我们要绕法国、意大利跟瑞士三个国家的边界一圈，阿尔卑斯山山脉，一圈大概 170 公里，爬山上上下下加起来大概有 8000 多米这样。在跑的过程中，会感受到山的每个地方带给你的不同的视角，跟不同的观感。我花了四十几个小时，两天多的时间跑完 170 公里，一天要走 80 多公里，三夜里翻山越岭，马拉松的全程是 42 公里，就相当于两个马拉松。

　　应该说当我们喜欢一件事情，就愿意为它付出时间，尽力去做，去克服很多困难。以前如果你没有走过，你可能觉得高强度户外运动很难想象，但当你一次一次地去尝试了，它就会突破我们的认知。

林　这就像我从 2016 年认识雅艺老师到现在，看到雅艺老师任何的资讯，

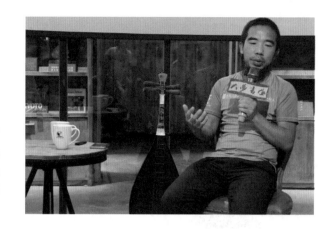

*如果不是这样的"破圈"交谈，我想应该很难有机会与刘先生同框，就像他与琵琶同框一样。（供图／茉莉）

一定有南音，就好像雅艺老师在这条路上也在不停地跑，这个可以说是另外一个形式的、层面上的超长距离奔跑。

蔡　这么说真的有点相似！刚才听到远彬先生说他们绕着山跑一圈的"仪式感"，我觉得特别的好。人与人之间，与物之间，都要相互对话，而这个对话有时是一种注目，也是相互之间的敬畏。

林　仪式感这里面最重要的两个字就是"仪式"，体现在我们生活的很多层面。像彬哥他的超长跑，装备从头到脚，这也是一种仪式，彬哥可以就这方面分享一下吗？

刘　装备的话，需要根据不同场景来选择，有些发烧友到了一定程度，一定是有一些自己特别喜欢用的。当你在大自然的环境里面，做好个人保护也是对环境的一种尊敬，不是说自己随便设一个目标就去，而是要做好充分的评估，还有很多提前的准备，平常的训练，这些都是很重要的环节。

林　我记得好像南音雅艺的同学都有自己的琵琶，而且每把琵琶都会有自己的名字。这个我觉得是很有意思。其实如果从比较简单的层面来说，每个人都要有一个名字，被命名的每一把琵琶真的是不同的存在。

*正即是平，这是福州班同学美龄的用琴。（供图／美龄）

蔡　是的，"命名"对于中国人来说就是很认真的事情。"无名万物之始，有名万物之母"，"名"是一种认识，也是一种暗示。每一把琵琶在制作之后都会有自己的名字，这是一个缘分，也是一个必然。

林　我们身边这把琴叫"正平"，是指它的音色特征吗？或者说赋予它带有那样的暗示。

蔡　是的，不仅是乐器会有这样的特点，这位拥有它的同学，也会秉着这样的一个追求，久而久之，人与乐器之间的关系会越来越好。

　　刚才远彬先生说到提前准备周全的重要性，其实它在南音的传承过程中也很重要。因为，真正去爬山，或真正去唱的时候，还是要面临当下的一些防备不到的挑战。

刘　就像刚才雅艺老师说的，其实每一次都不会是过往的重复，因为你每一次都是很努力地把最好的东西展示出来。我理解是这样，所以每一次都应该珍惜。或者说你希望得到的，可能与结果不一样，都没关系，都是一次积累。

林　是的，就像我在最前面的时候有提到八百里流沙，也就是《西游记》中流沙河的那一段，穿越的过程中应该有很多惊险的回忆，请彬哥给我们分享一下。

刘　其实很多，比如说第一天，才开始走到二十几公里，我的鞋就已经就被"骆驼刺"刺穿了，它在沙漠戈壁里面很多又很锋利，把我的鞋底全划破了。

我只能接受，用绷带把它缠好接着走。因为我们是每隔一段会放一些物资的，所以我走了 90 多公里才把这双鞋给换掉，中间却没有办法，只能做一个应急的措施，把我的鞋用绷带缠了三圈，就跟人打了绷带一样，然后就这么继续走着。长距离就是这样，出发时希望能尽量顺利，但是事物就是这样，它永远都有波折，当你觉得很顺的时候，它又会出现新的困难来挑战你，无法让一切都在掌控之中。因此做好了心理准备，才不会特别的难受，它是一个不断接受和不断应对的过程。

林　就是心态的调整还是非常重要的事情。我想要问一下雅艺老师，因为雅艺老师从小跟母亲学习，现在她的小孩岚鹰也开始学习南音了，但好像有时会看到他边哭边弹，不知道雅艺老师在传承的过程中怎么去面对这样的一个情况？

蔡　嗯，应该说每个人既都是特例，但又大致相似。我在学南音的时候并没有排斥它，当然也会偷懒，也会想出去玩。但妈妈一直在坚持。所以，家庭的传承我想是蛮重要的，作为传承者，把自己的技艺传给自己的孩子，是第一任务。至少我是这么想的，因为他在母体里就已经受到这方面的滋养了，不学太可惜，也浪费这个优势了。

　　而有些人可能会觉得不能逼孩子学，其实我们得看情况，如果是家长本来有的技能，孩子学起来就有便利。但如果是家长自己所不熟悉的，孩子学起来也要比别人付出更多的努力，这也属于正常。重要的是，小孩们都想玩，都会偷懒，专注力也不够，他们会哭会闹，这些都要靠家长引导，所以，培养和教育考验的是家长的耐力。

　　我想南音的学习过程也很需要耐力，对身体和心理都是一种训练。但与极限运动比起来，南音还是相对轻松的，也会相对安全些。

林　这个区别说得很好！彬哥可以做一下分享，我上次见到彬哥，他正参加"玄奘之路"戈壁挑战赛，这是他日常着装，平常就这样穿的，也是运动鞋。

刘　其实这就是我生活的日常，有时候可能会上山去跑个三五十公里，有可

*（供图／刘远彬）

能一天到晚就在山上跑，因为我们自己会享受这种自由奔跑的乐趣。同样是奔跑，但不会一成不变，随着四季，我们非常深切地知道，哪个月份这一个道是最好的，在什么时间会下雨，什么时候出太阳，在什么角度上可以看到最好的风景，它给了我非常多独特的视角，去观察这个世界，这个很重要。

关于耐力的话，我在想若有这个兴趣爱好，也愿意付出时间，你会发现更多的意想不到的东西，包括能让自己产生的喜悦感，或者是留下印象特别深刻的记忆，哪怕是痛苦的，因为任何长距离项目的过程都无法全部是愉悦的。

林　讲到"坚持"，这个过程中，什么时候是需要坚持的？当你觉得所到之处很美，可能就不用坚持继续下去。

刘　那也还是需要坚持，也许你享受很美的风景的时候，你可能会觉得如果再坚持，有可能还有更美的地方，还有更好的东西会出现，因此去期待更好的答案。

林　确实是！我以前有一个老师，他也像彬哥这样经常去走，他会到西藏等地方，他说了一个很经典的话：眼睛的天堂，身体的地狱。就是你觉得自己已经累得不行了，但是这一切又这么美。所以"坚持"可能就是告诉自己。等待更美。

刘　往往是认为难受，才需要坚持。因为放弃太容易了，所以坚持就是不放弃。所谓的"放弃"也不是说，去较劲承受不了的事情。我的坚持是说，去触碰自己的边界从而去可以到达的最好的地方。

林　是的，抵达最好的地方！所谓极限运动，它确实跟普通的挑战是不太一样的，这个极限怎么去理解它？或者说我们怎么样才能真正地去达到极限？

刘　从运动的本身来说，我自己的经验，就是永远都不要去尝试打破这个极限，因为打破极限意味着你付出的可能是你的身体健康。但是你可以努力去探索这个边界，去逼近它，但不是要去破。因为一旦过了，你的身体就有可

能会受影响。

林　这个极限我们一般不会真的去挑战，而是说在挑战极限的路上，一直去找寻对自己的某种增长，或者积累，而不是真的要去突破某一种所谓的极限。

刘　是的，我们为什么会对自然充满了敬畏，其实就是这个道理。不是说去做一些自己达不到的事情。好比运动，它是慢慢递增的过程，不是一开始就去走 400 公里，而是从 10 公里到 50 公里，100 到 160，250，到 300，再到 400，慢慢地突破自己的认知。一开始并没有觉得我自己可以跑那么长，而是在一个很长的时间周期里，找到了自己可以继续往下坚持的理由。

林　可能就是在不同的阶段，你会找到不同的点，或者说有不同的动力。不知道雅艺老师跟彬哥有没有设定了一个长期的目标，比方说类似这样的一种设定，南音要如何传播，极限运动要挑战到哪个层面？

蔡　刚刚说到"坚持"，我也面临很多这样的提问。所谓坚持，或许是因为乏了吧，或者是有不得不放弃的理由。但如果从"练习"的角度来说，确实需要坚持的，因为人是有惰性的，如果不自律，不有所坚持，很快就会技不如人，做不下去的。

林　记得彬哥之前说到一点非常重要的，他说挑战极限的这个过程其实是在"熬"。但我想应该有一个东西在激励着你，让你可以熬得住，这种信念是什么呢？

刘　实际上像 400 公里这种挑战，就是熬的时间越长，剩下的距离越短。假定说我们是一个 7 天 7 夜要完成的目标，时间过得越多，就越接近终点，时间到了自然就结束了。是因为你有信念，有目标，就会感觉离终点越来越近。

林　其实我发现我们每天都有一种"煎熬"，尤其是带过小朋友的家长就会很清楚，十几年这个周期是非常长的，在成年之前孩子都需要监护。而我们

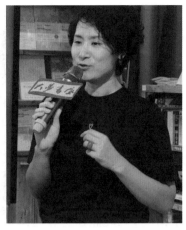

*（供图／茉莉）

　　的事业工作可能一直在变，可能就必须要通过一些方式，有一些责任和动力，去解决一些问题。

　　我觉得雅艺老师和彬哥的动力非常足，你们是如何去获得动力？因为单单凭着我的想象是很难坚持的，必须要有某种内在的支持。

蔡　学习南音固然是一个漫长的过程，从一个基础开始，如果不能有更深的认识，以及更好的体验，可能很多人就会懈怠下来，那么这就需要所谓的"动力"。

林　我之前有在"南音雅艺"的学习群里，雅艺老师的教学是一周一句，很缓慢的。可能一首曲子要花很长的时间才学完，而雅艺老师每次在讲课之前，会分享一些最近的见闻、趣事，也是无形当中给大家某种动力。

蔡　因为学习的过程很难保证一直都很有趣，而吸收新的知识、养成新的习惯，都需要克服和适应。

　　学习南音本身需要比其他文化更多的陪伴，因为它是用来"和奏"的音乐。一句一句学，一步一步走，最后唱出一首完整的曲子，能够感动自己。

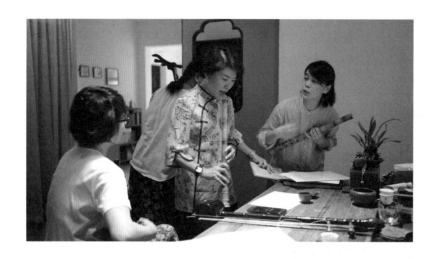

* 福州班仅六人，是南音雅艺中人数最少的班级，但难能可贵的是，她们从来没有错过拍馆（练习），是令人期待的星星之火。（供图／朵朵）

之后再一首首曲子地累积，与更多人进行交流，就成了生活的一部分了。

另外，我们唱南音的时候，其实跟过去唱过南音的人是有联结的，会在南音的时空里相遇。所以如果一定要学点什么，就应该学一些经典的传统文化。

林 说到传统文化，我觉得彬哥从事的也是传统文化，因为他们走的是玄奘之路，玄奘法师他就是搞极限运动的，那个时候一个人，设备跟现在没法比，

充满难以想象的困难。所以说玄奘是在做极限运动，彬哥也是在搞传统文化。

刘　雅艺老师讲的这一个观点我特别赞同。我们在户外，常年在一些古道、山地上跑的时候，实际上也会去探索这条路的前世今生，与文化连接，我们会知道历史的变迁，它在什么朝代大概会是什么样子，我们一样会带入这种时空的连接。

　　刚刚林圆说到的玄奘之路，为什么会有"八百里流沙"，就是取自当年《大唐西域记》，里面的"八百里流沙河"，是"上无飞鸟、下无走兽"的环境，玄奘法师在那里经历了九死一生，遭受了自然的考验，几乎眼看就完不成了。是东归还是西进？他最终宁愿西进也不愿东归，"远绍如来，近光遗法"。我觉得这与雅艺老师刚才说到的真的非常契合。我们在面临这样的自然环境的时候，一样会去连接这种时空，然后去感受它带给我们的那种深远。

林　说到时空，恰恰是文化艺术领域的人时常会去思考和感受的东西，但其实对于很多人来说，是无暇去思考生命意义的。彬哥他们到了户外，很多东西可以以一种很直观的冲击力呈现出来，你不一定知道是什么故事，但是它会给你特别的感受。

　　今天现场，我特别期待雅艺老师能够给我们带来一些南音方面的冲击力。

蔡　今天是我第四次来到大梦，感谢黄旭社长的缘分，就唱一首跟"大梦"相关的南音作品，叫《世梦》。

林　彬哥可能是头一回听南音，雅艺可以简单介绍一下这首作品吗？

蔡　《世梦》是《清凉歌集》专辑中的一首，词是弘一法师作的，词很好，"大觉能仁，破尽无明"，人作为自然万物当中的一部分，它的结晶就是文化。

刘　我今天不算第一次听南音，在这之前，我也听过雅艺老师的这张南音专辑，很能认同雅艺老师对南音的执着！

冥冥然千生寰劫不自知，非真梦于此耶？梦中又入梦，一片饷江南教，梦中行尽……里令贪名利梯山航海，色色泛枕上尔。庄生梦蝴蝶，孔子梦周公，梦时固是大，醒时何非梦，时畹劫来石破皆明，中十砒尽无大觉能仁如是乃为梦醒，瀛仁如是乃名无上尊。

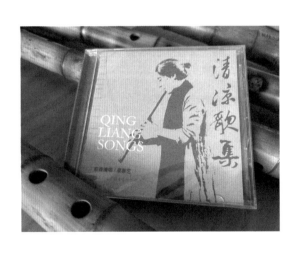

林　是的，这张《清凉歌集》里面有五首曲子，雅艺老师用南音演绎一种跟过往的连接，有一种和很多的人文产生连接的感觉。客观地说，彬哥是外求的，到野外去寻找，找来处、归处的美，而南音是内求的，它唱着一种精神的归宿。

世 梦

瓦空管 紫三弦 詞 李叔同 曲 蔡雅藝

破盡無明 覺能仁 為梦醒漢 乃名無上尊 間世猶如 觀一世梦 乃不没於中事 生於自少而 壯而走自走而死 入胞胎倏出 胞胎又入 又出無窮己

今天现场的这么多张照片，33 张照片，每张都有自己的故事，每一处故事都有它的精彩之处。希望在座的朋友可以多多欣赏。

非常感谢所有来到我们现场参加这个活动的朋友，也非常感谢大梦书屋提供这么好的一个场地。希望未来的某天，你会突然想起今天下午的某个场景或者某一句话。

感谢大家！

"I took photos of cultural heritages in Fujian, which are precious records of history and therefore urgently in need of preservation. I think Yayi and I are doing the same meaningful thing—me through photography, and Yayi through Nan-yin. This is perhaps the most common aspect between these two fields."

「我拍摄福建地面上那些急需保留下来而且即将消失的珍宝，就是因为它们已经是珍贵的历史。我觉得我和雅艺都在做着一件有意义的事情，我是用摄影，雅艺用南音。这就是摄影与南音最相似的地方了吧。」

美的归途
——从 2014 年的那张南音封面说起

与纪实摄影　崔建楠

崔建楠

原福建画报社社长、总编辑，纪实摄影家。在《福建画报》任职期间，接触福建传统文化，关注福建地方戏剧并开始进行专题拍摄。策划出版的大型图文丛书《福建戏剧》，获得首届"中国出版政府奖"提名；福建地方戏剧黑白专题系列作品《千秋梨园》，从 2000 年开始，陆续在平遥摄影节、大理摄影节、凤凰摄影节、台北国际摄影节以及厦门鼓浪屿音乐厅四季影展、厦门文化中心、厦门图书馆、福州三坊七巷宫苑里展出，多次进入北京华辰影像拍卖专场并拍出；有福建茶文化专著《问茶六记》出版；有摄影专题《三坊七巷》《风马牛不相及》等，其中《风马牛不相及》2018 年于集美·阿尔勒摄影节"在地"单元展出；2014 年至 2016 年策划的大型影像文化工程《闽江》，召集了国内外数十位摄影家七次行走闽江，深入闽江所有支流源头，拍摄了近十万张图片，完成了对闽江及闽江文化的一次田野影像调查，对福建闽江全流域完成了一次"切片"式的记录。

李玮斌（主持嘉宾）

福建东南广播主持人。

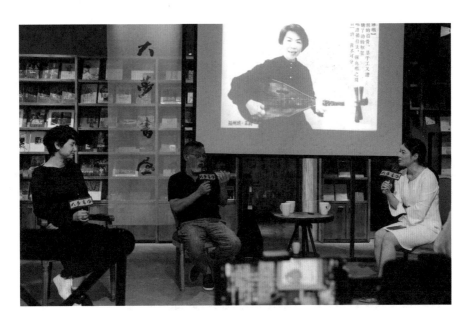

*（供图／茉莉）

李　大家好我是主持人李玮斌，人送外号不流汗星人，但今天却感觉汗如雨下，主要是在两位大神面前，太紧张了，有点局促啊。

　　介绍一下今天活动的对谈嘉宾，崔建楠先生，他是原福建画报社社长、总编辑，纪实摄影家。另一位是大家都熟悉的雅艺老师，年轻的、有个性的、带着传统文化南音去往全球的传承人，甚至唱到世界著名的金色大厅去了。

蔡　首先谢谢我的大学同学——玮斌，能够参加这个活动并为我们主持今天的对谈。也很荣幸今年能够请来崔老师一起分享，非常感谢！

　　学习传统文化，不论是在我，或是南音雅艺的同学，我都想通过它展现对生活的热爱，就像今天大家看到的这些照片一样。学习南音，使我们变得充实，也使生活变得更有美感。现如今，摄影已经是我们生活中的一部分，从智能手机的普及开始，每个人可以通过自己的视角，分享他的生活，以及对生活的审美。

　　我很庆幸，南音雅艺的很多日常学习和活动都能够有一些美好的照片留下来，它虽然是静态的，但与此同时，我们似乎也能感受到画面当时的一些

流动的南音气息，这让南音的传播，特别是跨圈子的传播比以往更通畅些。所以，我感到，摄影扮演着很重要的角色，在记录我们的过往，也让美变得能够传递。

李　是的，我也经常在朋友圈看到雅艺的分享，让我这个学过四年南音的人，得到一些美的慰藉。那崔老师，在我看来，您的"精神之巢"是从摄影的语言中来，您的作品，是人们生活中可见或不可见，常见或不常见的一面。自然环境是您的一种创作语言，就像您与同行们多次行走闽江带来的创作，真的非常令人震撼！我想请教您的是，除此之外您拍摄的戏剧也好，人物也好，就像您 2014 年的那张南音封面，这些创作都是很抓人眼球的。这种瞬间的美好的定格，是有主观设计，还是经过深思熟虑的，又或者只是随性而为？

崔　我们先来谈谈那张封面吧。
　　2014 年的那张封面是我们《福建画报》的一种图文访谈形式，这个栏

目叫《封面人物》。

大家都知道，人物是新闻的主体，新闻如果离开了人，那是多么的乏味，那新闻图片（新闻图片专题）也一样是以人物为主的。

《福建画报》的新闻人物当然就是要关注在福建这个地面上出现的有趣的人、有意思的人。那么，毋庸置疑，雅艺就应该是一个有意思而且有故事的人吧。这个封面人物就是这样来的。

当然，那天我直扑雅艺的演出现场，没有设计，没有预告，新闻就是这样记录一切自然地发生。可能我拍了很久，雅艺还不知道这个拿相机的人是谁吧？

我追求的就是那一刹那的真实。

当然，我拍了很多，最后封面采用的是雅艺闭着眼睛的这一张，可以说那是一种陶醉，或者更是一种完全的自我，很真实的状态，无表演的表演。

一种完全把自己放到了南音里面的状态。

李　正如崔老师所说的，"无表演的表演，一种完全把自己放到了南音里面的状态。"这句话我特别认同。摄影，是通过视觉的冲击，主观的感受，来产生共鸣的。自然万物有着它独特的语言，您二位的独特语言我是不是可以简单直接地概括为摄影和南音呢？

蔡　嗯，我也很喜欢刚才崔老师说的"无表演的表演"，很开心崔老师把它捕捉下来。确实，我比较熟悉的是崔老师的太太，小红姐（雷小红），因为

*《观沧海》手抄谱

她跟我对话过，并做了一些采访，因此也留下了《画报》上的那个作品，可以说是他们两位合作的一个作业。

这个跨界很有意思，其实我想的也是，从南音聊到摄影，或者从摄影的角度来看南音，希望能够有更多热爱摄影的朋友来关注南音这样一个文化现象。

南音，现在看来，可以说是我生命的一部分了。因为我学习南音时间比较长，也从事传播工作，来回也三十多年了，现在也还在不断地学习当中。我想，当你跟一个文化相处久了，你也会成为文化的一部分，或者也可以说是它成了你的一种表达方式。所以，如果说南音是我的另一种语言，我想也能这么理解。

李　嗯，就像我们在听南音，特别是听雅艺老师唱南音，如果把它当成是一种语言，那么就透过音乐的层面，进入到另一个对话空间了。好有意思！

据我所知，雅艺老师也有属于自己的创作，虽然和崔老师的创作是完全不同的，但是所谓的"创作"这两个字，是一样的。当摄影邂逅南音，在人文观，价值观方面的投射，是不是也意味着构建了外观和内观相对的艺术世界。所以，想问问崔老师，您认为在设备之后，是创作的意念，构思，还是主体呈现更重要？

崔　我比较同意主持人所说的"邂逅"这个词，对摄影来说，遭遇更为准确，当然"邂逅"似乎更浪漫一些。所以，如果要形容一下摄影遇到南音，邂逅更文艺。摄影与南音，完全是两种艺术形式，完全"风马牛不相及"，但是，当这两种艺术形式都遭遇"历史"的时候，他们可以牵手。

我的摄影这几年都在福建的历史文化里面游走，和南音最近的是戏剧，比如梨园戏。我的创作专题是《千秋梨园》，记录的是福建的五大剧种以及各种地方小戏，这个项目一共进行了三年。我是用 120 双镜头相机、用黑白

胶卷拍摄戏剧的现场人物，就是摄影里所说的"现场环境人像"。现在这一批作品是采用收藏级的材料和工艺制作的，目前已经进入了中国的影像拍卖收藏市场，国内的许多图书馆博物馆以及收藏家都收藏了《千秋梨园》这一套（16张）作品。

我自己认为做了一件有意义的事情。意义在哪里？就在于记录历史，保存历史。

这张图片拍摄于泉州梨园剧团老的团址，当然现在梨园剧团已经有了新的剧场，老的剧场也得到了改造维修。这个地方是很有历史意义的，在宋代曾经是南外宗正司的旧址，什么叫南外宗正司？宋代皇室外放了许多皇亲国戚，这些皇亲国戚在南方居住地的管理机构就叫做"南外宗正司"。

这张图片里的这尊石像据说就是当年南外宗正司里的遗物，我选择这个地方来拍摄现代梨园戏演员，就是想表现"历史的长度"。宋代那些皇亲国戚面对金人南犯朝廷危难时仍然还是夜夜笙歌，我曾经说，这尊石像听了多少出戏啊！

我们环顾一下我们的四周，现在还能看见、听见哪些古代的东西呢？如果我们手边有一只宋代的建盏，那是何等的珍贵？在香港的苏富比拍卖行宋

代建盏已经拍到了千万港币的级别。如果我们耳边可以听见南音这样的唐宋古音，那又是何等的神奇？

　　我拍摄福建地面上那些急需保留下来而且即将消失的珍宝，就是因为它们已经是珍贵的历史。我觉得我和雅艺都在做着一件有意义的事情，我是用摄影，雅艺用南音。这就是摄影与南音最相似的地方了吧！

蔡　说得真好！这么说来，突然感觉到崔老师与我都是致力于传统文化的延续，一种是影像记忆的延续，一种是声音记忆的延续。

　　关于创作，有些是现成的，好比镜头前固有的那些东西，南音的曲牌也都是现成的，甚至唱词也有现成的，已经写好了的。创作有时是一种重组，也可以说是无中生有，本来没有的，本来是一篇词，变成一首曲子。而我只是通过自己对南音的认识，把一些想法实现出来，好比今年创作的《天地仁》《庚子大雨》，一个动机，去付诸行动后，它形成了一个结果。

李　今天的分享特别好，两位老师都有自己的语言：摄影与南音。这两者，我相信在今天之前，没有人会把它们放到台面上来探讨，但现在看来，它们二者的联系又似乎比我们想象的更近。

　　南音与摄影都是艺术之一，打开这扇艺术之窗，我感觉您二位都是在从事神圣的、有治愈力量的工作。在我看来，这是很美好的事情，所以，我想请教两位老师，"美的归途"关于"美"您二位是如何定义的？

*这里是泉州洛阳桥边，几乎到泉州的朋友都必须要走一走的一座石桥，退潮时两边都是红树林，时常有些渔船就停在旁边。(供图／崔建楠)

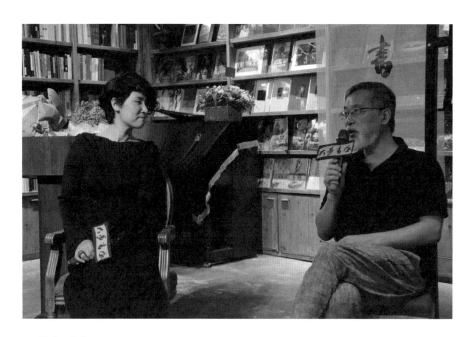

* (供图／茉莉）

崔　如果一定要去寻找摄影和南音相同的地方，可以通过艺术上的"通感"，具有艺术通感的人可以从摄影作品的画面里听见音乐，也可以从音乐里看见画面。比如说当我在拍摄洛阳桥那座月光菩萨的时候，我的耳边就会响起南音的旋律。我多次去拍摄洛阳桥，2018 年最后一次去正好是月圆之时。图中现代城市的灯光就像舞台的天幕一样勾勒出了月光菩萨宝塔的身影，我们用手机的灯光照亮了月光菩萨浮雕。当月光菩萨的沉静面容被照亮的一刹那，我似乎听见了南音的第一个音符响起，绵绵不绝的旋律似乎顺着潮水漫过了桥下桥面，漫过了我们的全身，也漫过了宝塔。这是一次多么神奇的"相会"啊！唐宋古音与宋代古桥在这一时刻跨越时空再次融合。

　　当然我们也在期待，期待着在洛阳桥的月光菩萨宝塔下面来一次真正的南音演奏。

蔡　哈哈，谢谢崔老师的邀请，我也很期待，特别是在泉州的名胜玩南音，且有这么优秀的一位摄影家在场，所有的美都不会被辜负。

崔　用影像去定格瞬间，也是一种美，一种记录美的方式。南音也是种暗涌的美，表面也许波澜不惊，内里却功力深厚。

李　两位老师说得真好。我想，所有人都需要有精神的享受，它是一种心底的温暖，让我们彼此尊重，共享纯粹的美好，这就是生命中最美的归途。
　　那我们今天的对谈就先到此，也欢迎大家继续留下来探讨。谢谢！

*（供图／崔建楠）

环境对艺术创作的影响

———

南音与归属感

———

南音是最后的优雅

"The modern society changes so quickly that people living it are impetuous. The society pushes us so much that we become unwilling to think more. If I cannot understand this painting or piece of music, then I will just take it lightly—but this is escapism. For those who cannot take any more stress, they should rediscover their past and find peace of mind in it—hat is, to reclaim the feeling of 'being a human being'. This is why I think Nan-yin is the 'last surviving form of elegance'."

『现代社会发展得太快了以后，人的心态和心境就会变得很浮躁。因为当下的社会压力负荷，造成了人不太愿意去思考了。就好像说这种绘画我看不懂，这种音乐我也听不懂，我就嘻嘻哈哈就好，简单点。这是什么，是逃避。很多人觉得他已经承受不了这种压力，我认为他们需要去找回过去的东西，让自己能静下心来，就是找回所谓真正做人的感觉。所以我一直觉得南音是「最后的优雅」。』

当代之"声色犬马"

—— 南音与油画

与油画　吕山川

吕山川

　　出生于福建泉州。1992 年毕业于福建师范大学美术系；1997 年结业于中央美术学院油画系第九届研修班；2005 年获中德文化交流奖学金赴德学习交流。2007 年，在北京时态空间举办"事件 2007"吕山川作品展；2008 年，在北京今日美术馆举办"事件 2008——与中国同在"；2011 年，在北京空间站举办"现场"——吕山川作品展；2013 年，在北京白盒子艺术馆举办"作为景观的社会风景"个展；2015 年，在北京白盒子艺术馆举办"未知的状态"个展；2016 年，在香港李安姿当代空间举办"景观"个展；2016 年，在福州宜美术馆举办"山川"——吕山川作品展；2017 年，在香港李安姿当代空间举办"江山如此多娇——吕山川个展"。

陈明子（主持嘉宾）

　　毕业于中央工艺美院染服系。长期从事戏剧服装设计、人物造型设计、戏剧布偶设计。

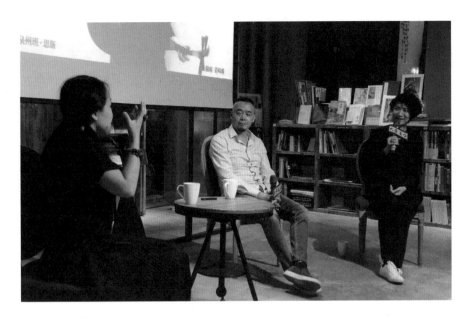

陈　很高兴今天能和雅艺老师、吕山川两位老师坐在一起聊"声色犬马"，首先我觉得南音和绘画都有一个共同点，就是孤独。我不知道雅艺老师在南音里面怎么来理解孤独这种感觉？

蔡　我想"孤独"本来就存在，它对我来说是中性词，不是贬义或者褒义的。对于沉下心想做事情的人，必须要有独处的时间。但独处也并不代表孤独，有的人感到孤独是因为美好，或因某些东西不可分享，无法交流，所以觉得孤独。但，幸运的是我学的是南音，它是一个和奏的形式，所以，也比较不那么孤独。

陈　接雅艺老师的话，就是说，现代人只要有机会接触了南音，就能够比较好地摆脱孤独了。

　　同时我也要问一下吕山川老师，你最近的这些油画作品让我感觉色彩是相当的丰富，里面有人物，也有看不出人物的色块，但是从某种角度上还是带有一种孤独感。当你在北京一个偌大的工作室里面，你一个人在绘画的时候，或者哪怕是打开一个黑胶唱片听音乐，那种孤独感是不是在你的身体里

面，在你的血液里，你用手去撞击它，那种感觉能否让你觉得舒服？

吕　刚才讲的是孤独感，我想今天的主题是"声色犬马"，其实就有点像现在的吃喝玩乐一样。我前阶段看一个视频，有人把古代用词跟当代的用词做一个置换，我觉得古代的那些用词就太好了，用古语来讲就特别不一样。而为什么现在这个时代没办法这样用了，因为这个时代太快了，这种词慢慢地就被消解掉了。我认为南音其实给这个时代保留着古语，特别是它所呈现的慢。

陈　它的这种"慢"给人一种很空灵的感觉。

吕　这种慢其实就是以前的社会节奏，现在这个社会是很微妙，它一方面让人很留恋，比如说我又很想听原来的这种慢节奏的音乐，但是又觉得我的生活跟不上。所以我们今天说听南音，你的心境要能进得去，进去那种世界。

陈　山川老师，如果说雅艺老师的一首南音，在你的工作室播放，你正在画画，当传统的东西遇上西洋绘画时，你当时的内心是什么样的体验？

吕　我个人来讲没有矛盾，我真的经常一边听南音，一边在画我的油画。

陈　雅艺老师能想象那个场景吗？

蔡　这个很有意思，山川老师边听南音边创作，特别是他的画作又是那么抽象的，与南音有不在同一时空的错觉，但却又同时在进行，真是奇妙！
　　事实上我记得2015年去威尼斯参加会议的时候，那时去了一个星期左右，每天早上都是西餐，每次聚会也都是，当然吃当地的食物是很正常的，也很好吃，但到了第三天，突然有个信号从脑子里跳了出来：自己再继续吃这些东西，或许再次开口的南音已经不再是纯正的泉州味道了呢。

吕　刚才雅艺老师讲的地域与食物产生的心理上的微妙变化，可能只有她自己能体会到，我们作为听众感受不到那么微小的东西，但她刚才讲的我也有

*上图 / 吕山川作品（下同）《山》。
*下图 /《虚拟的真实》（供图 / 吕
山川）

感受，就拿我个人来讲，在福州画油画与在北京画确确实实是不一样的。

陈　这个是不是与环境、氛围有关。山川老师的画展我看过几次，在福州的，
也有在北京的。福州的体量可能太小，所以没办法承载所谓厚重，或者是抽
象这种质感的画。

　　但是我始终觉得，虽然福州是一个文化底蕴很强的城市，但是它无法把
文化，或者是把传统东西用一种现代，或用一种新的形式表现，它无法接受

这个，这是一个地方城市的现状。所以有时候就像山川老师讲的，他的这种绘画的自由感和孤独感，或者是他的表现方式，在福州就无法呈现。

吕　有些东西是这样的，其实南音现在也不是唱给所有的人听的，很多艺术作品也不是给所有的人看，只是给那一部分愿意看的人看，有可以共鸣的人就足够了。

陈　我们那天在讲，不管是绘画，或者是南音，我觉得艺术这个东西应该不是大众，而是小众的。一旦变成大众的，实际上它就不能称为艺术，而是素质教育。

吕　艺术也分好多种，有些确实是起到一定的教育意义，但各个类型是不一样的，艺术它有雅俗共赏的，也有曲高和寡的，比如一本哲学书，并非所有的人都看得懂。当一些东西做到一定高度的时候，要接近的人就需要有更多知识储备，才可以去读懂一张画，听懂一部音乐。

陈　是的，相对"孤独和自由"对于一个艺术家的重要性，我想也必须要提一下"归属感"。为什么有些人愿意跟着雅艺老师学习，她在很多城市都有

* 第一次到山川老师的工作室就被他门口的超级月季迷住了，几乎每朵花都有我的一个巴掌大，太惊艳了！让我情不自禁席地而坐用洞箫吹了一曲《南海赞》。（供图／吕山川）

*《江山如此多娇》

*在原作前合影。前不久山川老师准备到美国探亲，出发前跟我联系，希望我把《绵答絮》的洞箫示范传给他，这样他在美国期间可以抽空练习，没想到再次见到他的时候，他竟已经能顺利掌握全曲。（供图／吕山川）

学生，实际上是一种归属感，我是这么认为，雅艺老师是怎么看？

蔡　对我而言，从一个传播者的角度，我想的是把南音分享出去。所谓的归属感，我想它应该是一种"唤醒"，也就是说这个东西本来在你的身体是有记忆的，你对南音有感知，想要去靠近，找到某种意识上的熟悉感，而它可能是"志趣相投"的一种说法。

　　倒是以前在新加坡的时候，那里称南音为"乡音"，当地闽南的华侨一听到南音就会倍感亲切，仿佛置身于家乡，那应该是最强烈的"归属"了，从精神上直达大海彼岸。

陈　是的，我们福建就是有名的侨乡，对于闽南的侨胞来讲，南音确实是很重要的桥梁，雅艺老师的感受一定更深。我自己虽然没有学南音，但我经常关注你们的活动，也经常去福州班探班，有意思的是，每次去参加福州班的活动时，就感觉到他们有一种大家聚在一起的归属感，很有感染力，好像就是一家人。

蔡　是的，社团组织是南音交流和发展不可或缺的形态，每个人的学习和交流都在社团里进行，有些比较传统的社团甚至会为当天的"拍馆"准备晚餐，简单的，比如粥，或面等。所以很有家的感觉。

　　相对国内的社团来说，新加坡的社团会更温馨些，可能是离"家"（国内的亲人）很远，所以大家就更有凝聚力了，他们把社团当成是另一个家，精神的栖息地，在南音的氛围中相互温暖。

　　而南音雅艺福州班也很特别，应该说福州这里比较"尊师重道"，是我的感觉，因为我每次来福州授课，都受到当地同学很好的照顾，不论是一起聚餐，或是学习的时候，常有茶水点心，还有节日的小礼物，真是让人感到特别的温馨！

　　真的是"有福之州"。

陈　这应该说是福州的一个传统，对福州人来说，"礼"还是很重要的，尤其作为"老师"的辈分是非常重要的。这是一种尊重，也是福州人的传统。

蔡　真的，相对福建其他地区，福州在礼教方面确实是比较突出的。

陈　其实福州人也有自己的特点，比较喜欢关起门来做自己的事情。所以为什么疫情这一段时间，福州每次都能躲过，这跟福州的整个风土人情，地貌是有关的，因为福州人实际上比较实在，所以你叫我做什么事情，我就实实在在把它做完了。疫情来了，呼吁大家不出门，对于习惯留在家的福州人，也比较能配合。

吕　福州房子的墙比闽南高很多，你看三坊七巷的墙很高，它这个墙高主要还是怕着火，它有一个防火墙的功能，而泉州的房子就比较不会筑高墙，他们注重邻里之间的往来，是从宗族到社会的感觉。但反过来说，有高墙的福州，房子整体看起来就比较大气。

陈　闽南的房子有闽南房子的特点，泉州有泉州的特点，我觉得我每次去泉州感觉都很有意思，既可以看到现代的东西，也可以看到过去最传统的，最有烟火气的地方。比如泉州的西街，还有围绕着西街的数不清的那些大街小巷，总让人流连忘返。

* 走进福州的三坊七巷就会被这一面面大白墙吸引，这是在其他地方不常见到的。（供图／Steven Wu ）

*"出砖入石"是泉州老城区筑墙的特点，据说是在四百多年前的一次八级大地震后，居民们原地重建家园，就地取材所造成的一个特点。（供图／吹神）

吕　我自己就是泉州人，南音是从小听到大的，所以非常亲切。但南音能够从古到今一直保留下来，我觉得这个其实也很不可思议。

陈　是的，非常不可思议。你看像现在福州的福建省闽剧团、闽剧院，还有越剧、京剧等，都是时代遗留下来的文化典型。

　　嗯，说回绘画，我认为它就是对自己的一种曾经的定格，不知道山川老师怎么看？

吕　我觉得每个时期都有属于它的印迹，幼稚的就让它幼稚，幼稚也是美好的，有时候不幼稚了，也就不够纯粹，反而很无趣。我有时会创作一些与时事相关的作品，而时过境迁的时候，你可能会觉得当时自己过于情绪化，但它毕竟是一个记录，反映了当下的感受。

陈　承认每一个时期的自己，所有的画作都是曾经的冲动，想做就去做，艺术就是要纯粹。每一个定格都是美好的。这里我也想问问雅艺老师，你十年前做的曲子，现在听来又会是什么样的感觉？

蔡　我比较喜欢否定自己，或者可以说是对自己要求比较高，先不说作品，我每一次的录音，自己再听的时候，都会想怎么不那样唱，怎么不这样处理，但其实自己即使再多唱一遍，也没好到哪里。

　　比较正式创作的作品应该是《清凉歌集》，2015 年创作的，那五首曲子经历了将近半年的时间，配合着当时的南音推广活动，几乎是一个月才做一首曲子。但现在听来，我能很肯定的是，这个创作不完全是我个人的作曲能力，而是冥冥中有助力的，每首曲子都很顺畅，下笔的时候也很顺利，唱起来也顺耳，真的是这样。

　　当时那张专辑请了蔡东仰老师为我弹琵琶，而唱、洞箫、三弦、二弦则都由我一个人录制。后来每次听，有满意的地方，也会想如果现在再唱一定是不一样了。

陈　我也喜欢《清凉歌集》，当时出来的时候我就想，南音也可以这样唱，

* 山川老师是一位做事情有很大决心的人，不论是画画、骑马、养鱼……他为了学习洞箫，到泉州来找我们，在文化馆学习了三天才顺利吹出声音，那天他说，走出文化馆时才想起自己的专业是画画。最终他学了一曲《清风颂》，虽然只会这一首，但他洞箫都是随身带着的，到哪里都要吹一下。正是这样的学习劲头鼓舞人心！

听起来很舒服，真好。我曾经听雅艺老师说过，喜欢在下雨的时候唱南音，就像有的人喜欢在火炉前喝威士忌一样，场景和内容会相互影响，总能找到最合适的搭衬。

吕 这很真实。有的画我们自己看和别人看是不一样的，放在不同的地方它的观感也会产生变化。所以在当下，一个画作完成后，它可能还需要通过专业的策展人把它重新再解读，再把它最好的、最动人的一面展示出来，此时它不一定能符合画家原来的构想。但我个人不会太纠结这个问题，因为作品被创作出来以后，能够得到更多人的欣赏，或是被人赏识收藏，比永远放在仓库好太多了。

陈　我们知道油画来自西方，而中国水墨画也独树一帜，可以说中西方的差异是比较大的，但正因为如此，双方才有这么大的吸引力。是不是可以说中国的绘画是横的，欧洲绘画是纵的？不知道山川老师怎么看？

吕　我觉得这个时代纵横都会有。它源自文化的差异，比如西方人比较开放和直接，而中国人崇尚含蓄和内敛。但随着时代以及网络的发展，许多文化现象交流快速，包括一些网络平台和软件，比以往的速度快太多，也有太多的选择，这些都是以往不可比拟的。所以，未来的绘画艺术也会有很大的变化，因为中西方文化正在快速地交融。

蔡　山川老师这么说让我想起日本的木屐，穿着它行走的时候其实不能太急，因为一着急踩踏的声音就很响，也容易让人看穿心思，所以木屐某个层面来说，就是不想让人走太快。另外，以前的戒指称"制怒"，当时的戒指大多用宝玉做成，人一生气就容易拍案而起，这一拍，宝玉就难保了，它通过这样的方式，让人控制情绪。

　　那么，我们现在的科技、快递等，已经提升到一定的速度了，但我们并没有变得更有耐心，反而是更着急。我想到木心的一首诗，其中"从前的日色变得慢。车，马，邮件都慢。一生只够爱一个人。"那种慢，非常诗意的。

　　而现在，我们快到几乎不能忍受很多小事：送餐超时，快递超时，短信延时回复，邮件没有马上回……在不断提速的当下，我们的性情也正在逐步失速。

吕　对，就汽车过路过桥收费来说，我们经历了从有人发卡找钱，到机器发卡，机器扣钱，而前不久又有一些地方恢复了人工发卡，为什么呢？失业率太高。包括现在，我们国内许多电子支付方法早就取代了现金交易，但去欧洲很多国家，你会发现他们并不想太快让机器取代人工，因为在几次经济危机之后，欧洲的失业率不断攀升，如果再用机器替换人工，就会影响社会的稳定了。

　　所以，社会发展过快，其实相对也带来很多负面的东西。我觉得这个时

候有南音这种文化形式的存在，是相当好的。

陈　没错，现代社会发展得太快了以后，人的心态和心境就会变得很浮躁。因为当下的社会压力负荷，造成了人不太愿意去思考了。就好像说这种绘画我看不懂，这种音乐我也听不懂，我就嘻嘻哈哈就好，简单点，这是什么，是逃避。很多人觉得他已经承受不了这种压力，我认为他们需要去找回过去的东西，让自己能静下心来，就是找回所谓真正做人的感觉。

所以我一直觉得南音是"最后的优雅"。

吕　对，讲得太好了，就是"最后的优雅"。

蔡　真好。其实最早定这个对话主题，是因为"声色"暗指南音与绘画，而"犬马"，我是另外一种理解："犬"是看家的，"马"是远行的。也就是说，要有看家的本领，才能走得更远。

陈　说得真好，记得一开始收到命题的时候，我思考了很久，如何展开今天的对话？刚才听雅艺老师解释一番，豁然开朗！而我自己的解读是：马代表自由和奔放，狗代表忠诚，也可以说是一种眷恋，这让我联想到"孤独、自由、归属"，这也就是我们一开始所探讨的。

今天很荣幸能与两位老师交流对话，我觉得自己的大脑此刻已经是天马行空地"乱飞乱跑"，但是我觉得很开心，非常感谢大家，谢谢！

第四站

上

海

*我们给每一场展览都安排了一个南音工作坊，由上海场海东和晓燕伉俪主持，他们用自己的视角与学习的内容，描述了一个别样的南音印象。（供图／半木）

　　记得曾经有一位观众在音乐会后问我，是如何理解上海的"海派文化"的？我的第一个念头是："海纳百川"，这里的人对南音这种小众文化还是充满好奇的。从南音雅艺整体的推广来说，每次在上海的分享会都能够吸引比较多的朋友，大家也热衷会后的交流。可以说，上海的地理位置背景奠定了今日上海的多元文化，是一个对不同文化比较包容的城市。

　　早在 2014 年，南音雅艺起步初期，我们受邀到上海参加公共的文化活动，那时就发现，以往在国外经常做的互动交流，工作坊之类的聚会，特别能引起共鸣，他们比较有"弄个明白"的想法，使得活动做起来也比较有意义。

　　在筹办福州班的同时，我们也在着手准备上海班的开启，所以，大概在福州班开启后的两个月，我们以众筹的方式，启动了在上海的南音传承。

　　为了让四个班级顺利开展，我们几乎每个周末都奔走在不同的城市。省内的就自驾前往，而往来上海则是相对不易的，因为是公益传承，所以每次都是选最廉价的航班，出发都在凌晨或深夜，住宿也都是选最优惠的快捷酒

店。记得当时还带着孩子——岚鹰才三岁，一说赶飞机了，他马上一骨碌爬起来，生怕被我们落下……

我始终认为选择学习传统文化是需要勇气的，因为它与当下正在发生的场景并不是那么自然契合的，所以学习需要自己适应，也要抵挡他人的眼光和看法。所以，作为第一批加入南音雅艺学习的同学是不容易的，他们也是最长情的。好几位同学都是从一开始坚持到现在，相互之间像亲人一样。

特别要提到的，是半木空间的吕永中老师和牛斌女士，他们从 2014 年就参与支持南音雅艺的众筹演出，到后来，几乎每次我们去到上海都会在半木空间举办各种活动，有时是讲座，有时是工作坊，甚至是音乐会、教学课，从他们最早在湖丝栈的空间到现在的文定生活广场，我们合作了无数次，也建立了最深的友谊。

此次展览在上海虽然只有两场对谈，但也都别具雅趣。

第一场是与歌手小河老师的对谈，他特地从北京过来，非常感谢他！与小河老师是在中央美院的一场讲座上认识的，但在此之前我就有关注他，朋友圈也经常能看到他的身影，可能是知道他比较开放，对南音也有好感的缘故吧，而他也爽快答应了！

* (供图 / 半木)

　　为我们主持的陈爽也很有意思，她因为《生活》杂志的采访任务联系上
我，疫情期间，我们通过电话和微信进行了愉快的互动。或许是因为采访的
过程，让她对南音有产生了一些兴趣，所以她便答应作为这一次对谈的主
持人。

　　第二场是与资深乐器制作研究专家沈正国老师的对谈，而主持人则是上
海音乐学院的邢媛老师。这个缘分要从我与邢媛的认识说起，应该是 2014
年，我参加了 CHIME 在德国汉堡举办的年会，恰巧上海音乐学院在那里举
办乐器展，就在那次的一场音乐会后认识的，可能是同龄人的关系，我们聊

得特别好。回国后，她还特地邀请我到上音举办了讲座，也就在某一次的讲座后，她说带我去认识一位研究乐器制作的老师，沈老师便是那次认识的，记得当时他还拿了一套丝线，希望我们装在南音琵琶上试试。感恩沈老师愿意出席对谈，当天到半木空间后才发现，原来沈老师早就对吕永中老师的作品感兴趣了，真是各种惊喜的关联！

展期：2020 年 8 月 21 日—30 日
场地：上海·半木空间（文定生活）

对生命的『贪恋』

为何艺术家把自己做为一个通道

南音的『去我』状态

"If you ask people living in Southern Min to name one thing that they are very proud of, their answer will definitely be Nan-yin. But later, I realised that there are still many people in the Jiangsu-Zhejiang area who do not know Nan-yin, which I find a pity. Many of my friends in the South cherish Nan-yin just like others cherish Kun-qu. Its value in the training of mind and behaviour is unparalleled."

『对于在闽南那边的人来说，如果要提到特别自豪的东西，肯定会是南音。但后来我发现其实江浙一带还有很多人不知道南音，我觉得这是很遗憾的事情。其实南音在南方，在我很多朋友的心目当中，它是一个类似于像昆曲一样珍贵的东西，独一无二的，在我看来它是在修心或者是修行层面的东西。』

人间歌谣
——我们都有"贪恋"

与民谣 小河

小河

何萍所与田巧云的第三个儿子，美好药店乐队主唱、民谣歌手、音乐制作人，"音乐肖像""回响行动""寻谣计划"发起人。曾出版乐队专辑：《请给我放大一张表妹的照片》（2005）、《脚步声阵阵》（2008）、《红水乌龙》（2012）、《虚构》（2018）。曾出版个人专辑：《飞得高的鸟不落在跑不快的牛的背上》（2002）、《身份的表演》（2009）、《傻瓜的情歌》（2011）、《小河配乐作品集》（2014）、《回响》（2018）、《五》（2018）。

陈爽（主持嘉宾）

《生活月刊》创意编辑、撰稿人，毕业于中国传媒大学。关注与记录文化艺术等领域故事。

陈　很高兴大家今天能来到现场，我是今天的主持人，也是《生活月刊》的
杂志编辑，我叫陈爽。很荣幸今天能够邀请到两位老师，一位是南音的传承
人蔡雅艺老师，还有一位是民谣的音乐人小河老师，应该所有人都和我一样
非常想看看这两位老师的合作。

蔡　谢谢大家，请入座！

小河　南音也好谦卑，不像我们民谣大大咧咧的。

陈　其实我跟两位老师之前都有过见面，跟蔡老师第一次见面是在国家大剧
院。当时蔡老师参演张艺谋导演的《2047》，感觉那会见到的蔡老师跟现在完
全不一样。第一次见到她是舞台装，虽然也未施粉黛，跟今天其实脸上的表
情跟状态是一样，但还是长发，而且穿的是棉麻的衣服，是非常传统的一个
南音的形象。后来我一直有关注南音雅艺的公众号，发现她怎么一下子变得
非常朋克和摇滚的一种感觉，在我的印象里她就是非常酷的一个南音演奏家。
　　小河老师的话，因为我一直都比较喜欢民谣，更熟悉的是"寻谣计划"
之后的小河，对小河之前的印象更多是停留在一些音乐或者是文字上的资

料，所以就挺好奇，两位在我看来都是非常先锋的艺术家，他们有很多的点子，很会玩，包括雅艺老师经常说我们是"玩南音"，我在采访的时候也很好奇为什么南音是用"玩"这个词，后来我发现其实她很有自己的想法，而且是用一种新的方式在传承。

我不知道两位老师是怎么样认识的，第一次见面是什么样的情形，是有怎么样的一个交集，可以先聊一下吗？

蔡　辛苦陈爽！这里我要先感谢一下半木空间的支持，也要感谢大家来到这里，特别要感谢的就是我们的对谈嘉宾小河老师，他今天特地从北京赶过来，真是辛苦了！

我跟陈爽是在国家大剧院认识的，当时演出后剧院限制的时间很短，所以只有短暂的交谈，后来在疫情期间，她特地为我们做了一个篇幅很大的采访，真的是非常的感谢，太棒了，谢谢！

嗯，小河老师我很早就知道他了，但一直没有机会好好交谈，刚才小河老师提醒，我才记起，有一次我们是到中央美院做南音讲座的时候，我们共同的好友美静介绍我们认识的，所以真是不好意思，把初见的事情给忘了。

小河　我是那天开始成为了蔡老师的粉丝，听完之后，想去跟蔡老师套近乎，蔡老师今天把我忘了。以为今天见面是第一次，我说之前就见过了。

蔡　哈哈，真是不好意思！太健忘了！

小河　其实在那之前，我去厦门的时候，他们就经常会提到蔡老师。因为对于在闽南那边的人来说，如果要提到特别自豪的东西，肯定会提到南音。但后来我发现其实江浙一带还有很多人不知道南音，我觉得这是很遗憾的事情。其实南音在南方，在我很多朋友的心目当中，它是一个类似于像昆曲一样珍贵的东西，独一无二的，在我看来它是在修心或者是修行层面的东西。

南音一直有传承，而且我相信蔡老师身上也有这部分传承。因为我看蔡老师演奏，听她说话，看她写的东西，就能感觉到那个东西在，它不止是音乐，而是中国传统的根部的东西。所以这也是我自己这些年对于传统音乐，

* 2014 年，小河老师受邀到厦门"不愿去艺文空间"分享他的音乐，而"不愿去"也是南音雅艺在厦门开课的重要据点，当时他不仅聊音乐，还与画家陈花现合作，把自己的一些艺术观点结合花现的创作在空间展出，我一进门就被他写在墙上的"贪恋"吸引。（供图／不愿去）

包括民间音乐感兴趣的原因。

今天能来很开心，我跟爽仔一样很激动，然后也很紧张，希望今天晚上大家都可以通过音乐放松下来，通过跟南音的对话，一会我们玩，让大家都不紧张，都放松，都很舒服，都很幸福。谢谢大家！

蔡　我也很激动呀！甚至按捺不住想先听小河老师来一首的心情，如果小河老师愿意的话？

小河　我刚才在图片展上转了一圈，发现蔡老师在现实当中这么的亲近，还有一点羞涩，所以我觉得这是南音。有的时候我们不能光靠耳朵，你真的要看承载这个文化的人是什么样的。蔡老师像一个小女孩一样，有天真在，很难得。

　　所以蔡老师让我开个场，我就跟大家热个场，放松一下，然后我们再好

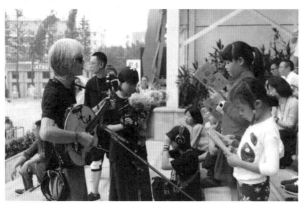

* 2016年，小河老师再次到厦门参加一个市集艺文活动，而我再次错过了，所幸我们南音雅艺的张怡悦同学却抓住了这个难得的瞬间！值得一提的是，他正是《南音雅艺：三十三堂课》与本书封面版画的作者。（供图／心爸）

好地洗耳听蔡老师的演奏。我也就唱一首，是在疫情期间，录的两首古诗词，有一首诗是一个禅师写的，另外一首是王安石写的，都是宋朝的，这两首诗我觉得都跟修行有关。大家知道王安石也是居士，所以从他的诗词里能感觉到他修行的层次不低，那我们来听听这两首诗，希望我的发音大家能听清楚。

（音乐：《宋偈两唱》）

水出昆仑山起云，钓人樵父昧来因。只知洪浪岩峦阔，不肯抛丝弃斧声。

太虚无实可追寻，叶落松枝谩古今。若见桃花生圣解，不疑还自有疑心。

陈　听完这首歌，我全身鸡皮疙瘩都起来了，不知道大家感觉怎么样。里面好像有一句歌词是"若见桃花生圣解，不疑还自有疑心"。

小河　以前有个典故：有一个修行人，修行了很多年都没有开悟，就到处去求山、求仙拜佛，但是都没有开悟，就回到了自己的小寺庙里，有一天看到院子里的桃花开了，在看见桃花的时候就觉得自己开悟了。

但是王安石说"若见桃花生圣解"，就是说如果你见了桃花就觉得自己开悟了，应该还没到时候。因为你觉得不疑，不疑的"疑"是什么？还不是那颗曾经疑的心吗？王安石还是很厉害的，虽然他是居士，但这个见地，就证明了他曾经到过那儿，因为只有到过那儿的人，才能说那是什么样子，所以很厉害。

陈　刚才小河老师说的这段话，就让我想起他 2010 年的一张专辑叫做《傻瓜的情歌》，其实这个也是我们今天主题的一个缘起。当时那张专辑，我记得廖伟棠先生就曾经评价说："这是一张很重的专辑"，说的是它有一公斤重，里面有一本画册，一张 CD，还有耳机，有 12 片落叶，以及他和富强老师画的画。在这张专辑的封面上有句话，也是我们今天的主题的来源，就是"我竟对这人间的苦难有所贪恋"。

*（供图／小河）

为什么会想到这场是以"我们都有贪恋"去做为一个主题，其实还想听一下雅艺老师说说，她对这个主题的想法。

蔡　我第一次看到这句话，好像是 2014 年左右，当时南音雅艺厦门班就是借美静他们的"不愿去艺文空间"上课，所以我几乎每周都过去。而那时，他们邀请小河老师在他们空间做了个活动，有一次我去的时候，一入门就看到墙上有一个小河老师的卡通形象还有这句话，好像是：我竟对这苦难的人世间有贪恋。

当时看到这句话给我很多的想法，我喜欢真实又幽默的表达，它刚好符合这个审美，所以我就一直记得。这次的活动，正是因为记得这句话，如愿邀请到小河老师来进行对谈，算是了了一桩心愿。

陈　小河老师今天回头看这句话，不知道有什么样的感触？

小河　现在看，我觉得有这种贪恋才像活人，比如说艺术家或者是做音乐的人，从事这种很多人认为不务实的文艺工作，这种生活上的经历，用"苦难"两个字来代替一些不易，我觉得可能是对创作的一个反哺。如果太顺了，可能就写不出有味道的东西。所以我觉得其实是你愿意去审视这些你经历的事情，因为我们每个人都有苦难，我觉得蔡老师肯定也有，比如说蔡老师难道没失恋过吗？

蔡　哈哈，应该是没有。

小河　真的吗？就是初恋就是现在的先生吗？

蔡　对。

小河　这个得鼓掌。是多少人的梦想？

陈　"贪恋"两个字，我解读为痴迷或者是对某种事物的执着。可能对两位老师来说，他们身上都有这种对音乐的一种执着和坚持。因为我记得雅艺老师也说，南音就是此生安身立命的东西。小河老师说如果一辈子能坚持做一件事情，他觉得是一件很酷的事情。从我的角度来看，你们一直在坚持自己所想做的事情。

　　所以我想听一下老师们，目前正在贪恋的三件事情，可能除了音乐之外，目前有没有其他正在贪恋的事情？

蔡　这还真问倒我了！让我认真想想，我的贪恋应该是在学习上的，比如希望读更多书，能够把南音表达得更好，还有健康、平安等等，很普通的。

　　但我倒是经常想起，弘一法师说的，他说他这辈子就希望一直失败下去，因为每一次失败都会给他很多学习的机会，然后再去经历失败，再不断收获教训。所以，如果还有贪恋的话，现在能想到的是，希望临走的那一刻像弘一法师那么好看。

小河　蔡老师好像没啥贪恋，这境界挺高的，但是她贪恋的也挺大的，就是走的时候稍微好看一点，这是一个很长线的大的愿望，对生命的一个要求。

　　我就有一点很俗的贪恋，比如对上海的恋，因为我们"寻谣"从去年12月来上海，我们团队已经有两个人搬来上海生活了，因为上海这儿好吃的太多了，我们团队就快要被解散了，崩溃。还有上海太美了，太舒服了。

　　我还挺爱吃的，但是也没有想吃特别奢侈的，我特别爱吃面，然后粉我也爱吃。另外也挺贪恋谈恋爱的，可能我谈恋爱比较晚。曾经我刚做乐队那会儿，很变态的，我自己不谈恋爱，还不让我乐队的人谈恋爱，说搞摇滚的怎么能谈恋爱呢？就是一个变态，认为谈恋爱写出来歌一点都不愤怒，所以我觉得很多人都很恨我，结果最后我谈恋爱比别人还投入。

陈　不知道大家有没有关注小河老师最近的一部音乐剧，叫《流浪之歌》，在北京上演的。我特别喜欢这部剧，小河老师在里面扮演一个充满想象力但不被人理解的疯子，他住在一个叫沙池岛的地方，在我看来是挺符合小河老师的形象的。玩音乐，玩到最后会有一种非常痴狂的状态。包括雅艺老师也是，我刚刚在路上碰到她，从背后看还以为是一个玩摇滚的男生，但是她转过来我发现声音是非常轻柔的，是蔡老师，他们两个人都会给我这种感觉：有一种狂。我想先请小河老师讲一下这个角色和剧中的故事。

小河　会不会扯太远了？
蔡　哈哈，不会，非常好！我很想听。

小河　咱就别扯一个剧了，我们再扯回来。我觉得这个"疯"，其实蔡老师身上有，你别看她是这样，这里面藏着一种"疯"。所以我觉得这时候应该让蔡老师来一曲，现在的气氛正好，很想听一下蔡老师的演奏。

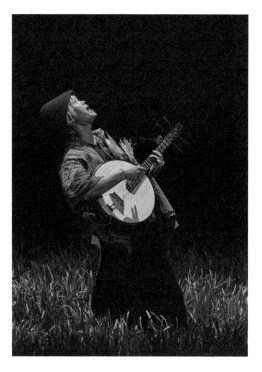

*《流浪之歌》剧照。（供图／李晏）　　　　　　　　*（供图／王祥）

172

蔡　好呀，与大多数从事音乐的朋友一样，在经历特殊时期的时候，我们会从创作中找出口，这次的疫情，我也做了几首曲子，其中一首叫《天地仁》，它的唱词来自《道德经》，泉州有一座最大的石雕老子像在清源山上，我很荣幸能够用南音把其中的一些经典句子唱出来。

《天地仁·庚子破厄曲》

天地不仁以万物为刍狗。

生之畜之，生而不有，为而不恃，

长而不宰，是谓玄德。

天地相合，以降甘露。

知足不辱，知止不殆，可以长久。

（愿诸位）

美其服，安其居，乐其俗。

（啰啰嗹哩啰啰哩嗹啰嗹）

小河　真好听，这个是取自《道德经》的多少章？

蔡　其实是选自里面的一些经典的词句。

小河　你自己挑的，跟疫情有关吗？

蔡　是的，其实《道德经》蛮长的，不可能整首创作，不大现实。所以我就从经典词句中挑选了几句，比如大家比较熟悉的"生之畜之，生而不有，为而不恃"，读了让人解脱；还有"天地相合，以降甘露""知足不辱，知止不殆……"。心怀感恩，期待疫情早日过去，恢复和平世界的愿望。

小河　刚才我听的时候，我没闭眼一直在看，因为我很珍惜这个画面。我想记住它，等蔡老师不在我面前的时候，听到她的曲子我一闭眼就能想象此刻的画面。还是有一种穿越的感觉，跟我有一回看一个京剧的表演很像，那次近距离看了《贵妃醉酒》，没有任何音响，也没有灯光，演员是很投入地把

全套唱下来，当时真的很震撼。你就知道有些人，把自己做为一个通道，把很古老的东西，通过他来让你接触到，瞬间让你觉得这是一个特别伟大的工作。他不需要在这上面去创新去表现自己，而是保留这个东西它原来的样子，他展示的就是他师傅教给他的样子。

因为你知道在很多传统的剧目里或者是戏曲里，很忌讳创新的。当然有一些人是在搞创新，但老先生其实会骂你的，就不要让你创新，为什么？因为你一旦创新它就变成了另外一个样子，而前人传下来的东西到你这就没了，你再也看不到他以前的样子了。所以有些人，他宁可牺牲自己的创造力，去做一个通道。其实刚才真的能感觉到蔡老师的付出，我觉得挺感动的，除了好听之外的感动。

蔡　这样说真好！有些文化需要的是沉淀，而不是创新。之前我也跟一位朋友聊到，他说，在泉州，南音的继承比创新更重要，如果泉州自己创新，那么就很难保住源头的纯净了。真是醍醐灌顶。

记得有一次在学校举办讲座的时候，现场有学生问："我们学校一直强调要创新，但是我们不知道如何创新。"这个问题很有意思，学校是学习的地方，应该以学习为主，特别是学习传统文化，还没学到手，没学个十年二十年，谈何创新？要真能老实、踏实地学下去了，我看也不用担心创新了，因为，只有学得够深，了解得够多，才更有敬畏之心，所以当时我就回答说：创新不是学习传统文化的首要任务，当务之急是把手头的功夫学到家。

刚才小河老师提到的"通道"确实很重要，当我们对所传承的文化足够诚心的时候，我们是没有自我的，而只有把自己当成一个容器，一个载体，尽可能让所展示的文化原原本本地表露，才够贴近真实。

刚刚小河老师唱的是民谣，也是他自己的创作，而其实我听到的是另一种南音，或者说，我是用南音的角度来欣赏他的，他边唱的时候我就边想：如果小河老师愿意唱南音，一定会唱得很好！

小河　师傅，收下我吧。

蔡　真的，他可以的！

而且我认为南音的传播，不是说我能够唱一千首，就叫做传播。我认为有一些人，他有自己擅长的一面，也有足够的文化自信，他能够像唱民谣那样，那股劲也去唱南音，是会一样好听的，而且他的传播是更广阔的。期待小河老师来唱南音，非常合适他，唱南音就是一个无我的状态，把该做的做好，不左顾右盼。

小河　是不是可以说，在南音演唱、演奏当中"去我"，不要凸显"我"。

蔡　是的，一个道理。当我们不清楚应该给什么的时候，最好的办法是什么都先别给，反之，如果已知的，一定要给的，就尽可能给到位才好。

陈　等一下会不会有两位老师现场合作的机会？

*（供图／小河）

蔡　很期待！

陈　刚刚雅艺老师也说到"通道"这个事情，记得第一次在"寻谣"上海的发布会上，对"通道"这个词，我印象非常深刻，感觉就是一种"无我"的状态，把自己打开，让喜欢的人一起进来。虽然我们今天主题是"贪恋"，但我觉得两位老师现在做的事情，可能用"不贪恋"这个词，更适合两位现在的状态。是因为包括雅艺老师现在在做的这一个系列活动，其实是让南音传播出去，而且她也一直在强调，"我"是放在音乐背后的，是隐去的一个身份，而小河老师，我觉得他现在的"我"也变得很小、很弱，他在做"寻谣"计划，也是让更多的童谣去拯救这些即将消失的东西，所以我觉得是一种不贪恋的状态。

小河　不知道蔡老师今天有没有带来你的那副打击乐器，我觉得它特别棒，我们俩可以试着合作一下，这个很酷的。

蔡　您说的是"四宝"，它是跟着琵琶的指法来击奏的，大家刚才看到我在弹琵琶的时候，开头有一个由慢到快的指法叫"捻指"，打四宝会模仿琵琶的声音和动作（演示）。

　　南音有非常丰富的音乐形态，有完整的吹、拉、弹、唱组合，还有一些不同的打击乐器。就像我手上的这件，我经常称它是南音的"暗器"，除了几个常见的大件乐器：琵琶、三弦、洞箫、二弦以外，四宝是非常有特色的一件小乐器。如果要细数艺术当中不显山露水的那些叫"暗器"的东西，那么"四宝"必须要提到。

小河　我们先让蔡老师自己来一段，然后我随时跟进好不好？大家先听一下原汁原味的。

小河　真好听，我也好想有这样一个"暗器"啊！我的都是"显山露水"的。回头我得练点这个，像做实验。今天就让蔡老师体验一下"苦难"的时候，蔡老师你再来一段，我都可以用阮跟着，其实我是一个"跟随"的高手。

*"让任性的小河能唱这些歌——音乐滋养改变了我，我怎能只唱我自己的歌？生命中的冷暖才是真正的四季，愿每一个生命都能被这世界温柔以待！"

——小河

*（供图／小河）

*图中手持的四块竹片即为四宝。（供图／半木）

（音乐：即兴四宝＋阮《醉落花》）

小河　蔡老师，还行吧？没毁南音吧？

蔡　还应该多做一点尝试，真的很好。

陈　听起来，像你们两个在互相追逐。

蔡　陈爽说得很好，也听得很明白。两个音乐如何对话呢？就像我们一样的，你一句，我一句，有时候要听听你的意思，有时也得看看我对应什么。小河老师的音乐就像是一池子水，而我的四宝就有点像是往池子里丢石头，虽然出来的是音乐，但其实就是我们俩在嬉戏。

小河　在这个时空下，今天我们聊的这些话题更有意境，我觉得很难得。其实我们现在的人对音乐的理解是很片面的，因为工业革命以后，音乐商品化，对我们的生活影响很大，而我们其实只受音乐当中很小的一支就是现代音乐的影响，但整个音乐世界比这个远大得多。

再说到南音，刚才蔡老师说，她不觉得这是音乐，她觉得是一个孩子在水边扔石子，觉得这是一个更宽泛的音乐范畴，所以这是一个更好的境界。

陈　　就像刚才雅艺老师跟小河老师说的，其实他们现在在做的事情，都是一种水中荡开涟漪的一个过程。两位老师都像小孩子一样，这样的单纯，就像他们的漫画形象一样，永远是一种很沉静的状态，一尘不染，虽然说我们今天的主题是"贪恋"，但是我一直感受到的是"无"，我用一句话来作为今天对谈的结尾吧：每个人还是要有一点点贪恋，贪恋其实不是一件坏事情，那是心有所爱！

　　最后，感谢两位老师，谢谢大家！

"The fundamental question that our culture poses to each one of us is whether we know the root of our culture, and who we are. For that, whether you play the violin, piano, or saxophone is irrelevant, as they are not parts of your cultural root. You may want to learn to play these instruments, but you still need to find the root of your culture."

『其实我们作为一个个体，对自己文化最根本的思考是，你知不知道你自己的文化根源在哪里，你是谁？当然，你是拉小提琴的，你弹钢琴的，吹萨克斯的，都没有问题，但它不是你的文化根脉，你可以会这些乐器，但你要知道，你的文化之根在哪里。』

"情不系于所欲"
——论操琴者与斫琴者

与乐器制作　沈正国

沈正国

　　上海大龢堂乐器文化工作室艺术总监。1976年进入上海民族乐器一厂工业中学，在上海音乐学院和民乐技师的联合授课下，学习民族音乐与制作三年。1986年至2008年长期主持上海民族乐器一厂技术工作。举办主持100余届乐器制作比赛和研讨会；策划、设计、参与乐器改良、工艺提升，完成新品研发1000余项；培训技师、高级技师等50余名；长期从事乐器的文物征集和史料研究；编写（主编）《筝艺》《弓弦南北》《图说琵琶》《国民大乐》等民乐专著。2008年后创立上海大龢堂乐器文化工作室，担任中国传统乐器网上博物馆"中乐图鉴"主编、上海古琴研究会副会长。

邢媛（主持嘉宾）

　　上海音乐学院东方乐器博物馆助理研究员，音乐人类学博士生。中国博物馆协会乐器专委会副秘书长、国际传统音乐学会（ICTM）会员。长期致力于音乐人类学、乐器学研究，参与编（译）写《小提琴与中提琴》《心与音——文化视野下的世界民族乐器》《东方乐器博物馆馆藏图录》等书籍，担任《东方乐器博物馆》刊物编辑，策划了"器·乐——东方乐器博物馆馆藏世界民族乐器特展"（2011，北京国家大剧院），"Secret & Sound"（2016，德国汉堡）、"大同乐会文物展"（2019，上海；及2020线上展）等多个乐器相关的主题展览，数次赴新疆、云南、广西、福建等地采风考察，参与国家社科、上海市教委、上海市非遗办等多个研究课题。

邢　各位朋友，非常开心，在这样一个美好的下午，飘着一点点小雨，我们来到半木空间参加这样一个分享会。我是上海音乐学院的老师，在"乐器博物馆"做一些乐器方面的研究工作。

我跟雅艺是 2016 年在德国开会的时候认识的，特别投缘。今天很荣幸能受她的邀请来主持这一场对谈。我们的对谈嘉宾是沈正国老师，他是我们上海乐器制作界的前辈，他不光会动手做琴，还从理论上去进行一些研究。乐器的制作与改良是中国音乐发展中一个非常重要的部分，沈老师是一位游历于体制之外的，令人尊敬的乐器研究者。

雅艺老师大家都非常熟悉了，今天我们要谈谈"情不系于所欲"这样一个命题。相信大家走进半木空间的时候，也会跟我一样，发现这个场景与今天的话题非常契合，这里很多家具的设计，线条都很美，不如我们就从乐器制作的线条开始聊起好不好？先有请沈老师。

沈　在这样的空间里，面对面地沟通，我觉得非常舒服。刚刚雅艺老师招待了非常好的茶，现在的回甘还在心中，那种感觉非常好。那么进入"半木"，实际上 10 年前就有神交，那时我曾看到"半木"的吕先生设计的一张琴桌，叫"高山流水"，一个非常漂亮的流线形态。今天终于看到了原件，一晃 10 年过去了，我觉得对"半木"还是心存敬畏的。

为什么？他那种简约的线条，天然的肌理，没有太复杂的雕琢，可能打了一层底漆，但视觉上感觉是没有油漆的，对木头的本质表达得淋漓尽致，可以感受到，作者骨子里对木头的那份尊敬。在我们乐器界，我经常说，再人为的雕琢，都不如自然的美带给我们的享受，因为自然的很多东西

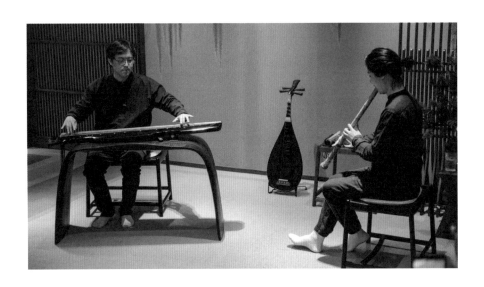

* 久仰"高山流水"琴桌多年后，我们终于有机会感受这件艺术品的魅力，据思来老师，这张琴桌的妙处在于它自身没有杂音，让琴声听起来干净而安静。虽然吕永中老师没有弹古琴，但他的设计却满足了琴师真正的需求。（供图／半木）

都是天然的，它没有重复的。"看山是山，看水是水"。而我们当下有了电脑，很多东西被简单化、同类化，没有了个性。这对我们的文化，对我们的人文，重一点说，它的负面作用是非常大的。

"半木"能够保留这样的线条是很难得的。10多年前，我创办了"中乐图鉴"——中国传统乐器网上博物馆，在前几集就介绍了"半木"的这张琴桌，根据我的理解进行了解读。

今天的南音琵琶，在上海是没有人制作的。我调查过，何为"南音琵琶"，乐器圈很多人不知道。包括我很久以前也不知道南音琵琶的一些细节。我们当下做的琵琶，主要缘于百年前"江南丝竹"为主体的琵琶造型，和南音琵琶走的路线完全不一样。

前几年我编《图说琵琶》的时候，曾编入泉州南音乐团的曾家阳捐赠给我们博物馆的一把南音琵琶，但对这门乐器也只知道一个大概。可以说整个

中国主要的民族乐器制造业，南音乐器，都没有列入他们的生产目录。或者说，泉州这个地方的小作坊，就已经能够满足它的市场了。但是在全国很多地方都不知南音为何物，所以也没有这个市场需求。萧梅老师是千辛万苦地到泉州去调查，我没有她这种精神，现在有机会在家门口学习，我觉得一定要过来向雅艺求教。

刚才邢媛说到这个"线条"，我要说一下，去年11月份我去了日本正仓院看"唐代的线条"，邢媛也去了。我大概看了四十年的唐代五弦直项琵琶，四弦曲项琵琶的图片，但原物没见过。当天我们很早就去排队，我大概是前10个进去的，他们为五弦琵琶布置了一个很大的展厅，五弦琵琶就放在当中，我第一感觉琵琶背板上的螺钿镶嵌，就如一朵朵盛开的牡丹，线条追求极致，让我无法相信。我马上跟身边的同行讲，这不可能是唐代的，一点风化的痕迹也没有。这么完美的线条，这种极致怎么可能保存得下来呢？后来旁边一个人说，真的在里面，外面的是他们花了8年时间复制的。

*上两图是南音琵琶的头部和覆手。下两图则是民国时期的民乐琵琶相应的角度。从形制上来看，几乎可以说是一样的，只不过后来民乐琵琶转为独奏乐器，因为演奏的需求以及大面积的普及，以致它的形制起了比较大的变化。而南音琵琶一直保留原形，这或许因为它还是合奏乐器，受到它自身音乐的制约。（供图／沈正国）

邢　我跟你的感受一模一样，就觉得：天啊，怎么这么新，后来才看见真的在后面。

沈　是啊，但看了以后，我还是不能平静，螺钿是轻易不氧化的，贝壳就像石头一样，就是色泽上暗一点。但是做工的线条，镶嵌的水平，都会令人怀疑自己在做梦。因为我们平时看到的青铜器，包括汉代的，甚至战国的，那种线条是登峰造极的，能看到的太多了。但是，千年前留下的木艺品，我们仍能见到的极少。所以后来我就理解，为什么日本人把五弦琵琶放在日本国宝的第一位，因为它确是无与伦比的。

后来我们看到的，比如说美国大都会的明代琵琶，它后面镶嵌的都是六棱形象牙饰片，全都镶满，"富丽堂皇"。前一阵子，邢媛给我看的中国艺术研究所的明代琵琶图片，其线条也确实是可圈可点。就是说，在我印象当中，能够看到的好的琵琶太少了，能看到"好线条"的传统乐器太少了。

最近我花了三年时间，在编《中国京胡品鉴》，从道光时期的京胡开始，到样板戏时期。在后记里面我写了一段话：近一百八十年来，特别是近五六十年来，京胡某些部件、某些技艺有一定进步，但从总体上评价，我们当下的制造水平不如民国时期，其中尤以对"线条"的理解。被誉为京胡"眼睛"的琴轴线条，现在变得直棱而没有曲面变化。再说我们常用的其他乐器部件琴轸，有人做出了一款，大家买来一块用，变得同质化，没有个性化表达，没有地域的表达。

以前是这样的，上海做的二胡琴首样式，北京死也不做，我做了好像我就是叛徒，已经上升到这个高度了。我们厂里的那些老师傅耿直得厉害，你让我学苏州的样式，你去苏州买，不要到我这里来，他觉得这是一种文化的坚守。上海的二胡音窗用的格子样式，是师傅传下来的，买家出再多钱我也不改。苏州是苏州的样式，上海是上海的样式。一般非专业的人都能一眼看出彼此的差异。从线条走向来看，马上就知道二者的区别。

市场经济发达了以后，观念全都变了，马上接受新的概念，只要给钱，你要苏式的，就做苏式的，要什么样式都给你做，一切为客户。所以现在做出来的东西，你让我看这把琴是哪里做的，我难以判断，因为搞不清楚了。

可以这么讲，我们整个传统乐器界，除了个别做得好的，就整体而言还

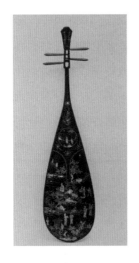
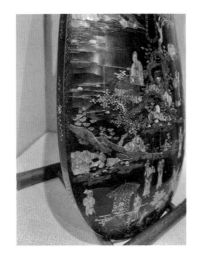

*水滴形明代琵琶。（供图／沈正国）

处在一个较低的水平。

今天看到的两把南音琵琶，一把是初学的，做得比较粗糙，另一把演奏琴稍微好一点，但是因为我业余喜欢拍照，如果用微距拍或定焦拍某个局部的搁弦点，一个缚弦的扎琴弦孔，毛躁立现。但是半木家具的这个榫卯结构，用微距拍，放大了以后，我相信它经得起检验的。乐器是我们天天要抱在身上的，天天和它生活在一起，相濡以沫，也很有情感的，但是，我们往往抱着一个非常粗陋的东西。

日本的三味线，类似我们的三弦，琴杆首先要用整根小叶紫檀做成半成品胚料，干燥30年到50年以后，把它锯成三段，用榫卯拼起来，将原来的纹路对接。在一米开外，你感觉它就是一整根的琴杆，看不到相接处，而这全都是手工做出来的。20多年前我去过他们厂里，我还说我们年产几万件乐器，记得他当时就问了我一句话，他说100年以后你这些东西还在吗？这一句话问得我汗都出来了。

好的手艺需要眼手同步。好的手艺，手上可长出看不到的隐形眼睛，手是代替你眼睛的，它有思想的，要是没有，是达不到高境界的。

刚才讲的是看得见的"线条"，现在说说听得见的"线条"。南音琵琶最早用的就是丝弦。3000多年前我们的祖先就知道蚕的价值，把蚕誉为我

们的衣食父母，每年还要祭拜蚕。要知道琵琶的一弦要用近1000根蚕丝缠起来，琵琶的四弦，常规来算更是要四五千根丝缠起来。多股的制弦法，在声学上可以让它的谐波更丰富，而一根钢丝出来的声音就较单一。所以丝弦最能体现古代人的智慧。但是现在很遗憾，唯独古琴上还用一点，琵琶基本上不用了。京胡内弦有时还用一些，有的时候唱老生要宽厚音色，他们觉得现在的钢丝琴弦配合唱青衣还可以，而与唱老生那么粗犷的格调不协调。钢丝琴弦的音响效果更"光滑"和"漂亮"，所谓的"漂亮"，书法老师给我们上课的时候说，谁说我书法写得漂亮，我要揍人的。为什么？在书法界说你书法写得漂亮，并不是褒奖。书法讲究什么呢？力透纸背，像刻印章一样的，要有呈现笔劲的"毛边"，有金石之味，讲究笔韵、气韵、浓淡、深浅，不是一句"漂亮"所表达的。那么刚才讲了京胡的这种钢丝，就是太"漂亮"了，显得宽度不够，没有一种内在的质朴的感觉。

雅艺老师，我是第一次见到她本尊，以前是在网上看到她的一些艺术活动照片，我觉得与众不同。但您所用的南音琵琶，其线条的艺术等级和您唱腔的艺术水准相差大了些。

我最后总结一下。雅艺老师今天找我来对话，我想跟她交个底，我们中国传统乐器制造业现在处于一个什么样的状态：我们曾经有辉煌历史，有古代传统的典范、标杆，古琴就是中国乐器里面的代表，其线条达到了很高的境界。但就整体来讲，我们今天讲线条精神的缺失，可以反映为工匠精神的

*恰逢宁波琵琶弦文化展，沈正国老师用自己的角度，把丝弦的呈现拍下来。（供图／沈正国）

缺失。工匠精神是哪里来的，它也是社会的一部分，也免不了受社会的影响。

但我们也要看到，最近十几年我们的精神面貌也在慢慢恢复中。不像以前传统国乐制作全部是以农民工为主的劳动力，开始有北京、沈阳音乐院校毕业后开始从事古琴制造的人才，还有上海交大、复旦、同济等高学历背景的中青年人，他们也加入到古琴等乐器的研究和制作。

在体制外，像雅艺老师这么有胆量、有魄力的，自主推广南音传统文化的艺术家，在上海也很少见的，难能可贵。我相信如果这类人越多，我们的社会生态会越健康，是吧？有森林，也要有灌木丛，你把灌木丛都砍掉了，生态就好不起来了。

蔡　感谢两位老师，这样的开场真好！听两位这样直奔主题，让我感受到真正热爱传统乐器的那股劲，是自然而然的，非常感染人！

所谓好的缘分就像这样：有一年邢媛邀请我们到上音来开南音讲座，讲座之余，她跟我说一定要带我认识沈老师，一位乐器制作专家，而且还特地带我到沈老师的工作室参观，这才认识您，真是很好的缘分。记得当时沈老师还拿了几根丝弦，希望我们能在南音琵琶上试试，探索一下可能性。

后来加了沈老师微信好友后，一直能看到他分享的一些传统乐器的信息，可能是他特别会拍照的缘故，很多图片都很有美感。前不久我在他的朋友圈中发现了这样一句话：情不系于所欲……深得我心，它与我喜欢的另一句话"正不必情韵，含蓄胜人"不谋而合，这也就是我们今天对谈的主题的来由。

要说南音的乐器本身，我虽然学南音，但从乐器制作的角度一定不如沈老师专业。南音在民间的传承，以社团为主，而社团是公家的，公共的，过于贵重华丽的物品自然不能粗用，所以这也就不难理解，我们从小在社团看到的，比较多的是普通的乐器。再后来，自己对于南音有比较深入的学习以及工作上有一定推广经历后，发现很多南音乐器确实存在着各种不足，而这种"不足"难以改善还有诸多原因。

首先，南音不是一个行业，它大多是由业余玩乐的人组成，不像古筝、扬琴等其他的民族乐器，有比较大的演出市场和教学规模，所以南音乐器也就无法批量生产，只能是民间作坊制作。另外，从事琵琶制作的师傅也比较

匮乏，有一些是从事家具或装潢行业的人兼职的，有一些则是慢慢揣摩自学成才的。更局限的是，他们在材料上选择空间不大，对于声学的概念了解不够全面，在审美方面也无法有过多追求，更谈不上探究设计了。这可以说是当下南音乐器的制作现状。

沈　我觉得好的乐器是设计出来的，它的线条是可以把玩的，就像刘德海先生早期经常对我讲："这就是我的孩子，我每天要弹琴的时候，我的琴盒里面会很干净的，有一块手帕，不叫抹布，因为它比我擦脸的毛巾要干净，手巾首先擦一下琴，再把手汗擦一下，然后才开始。练完了以后，手上握的地方手可能也是出汗了，和空气氧化各方面，会有残留物，要再擦一下才包起来，就是说琴用了 20 年，擦琴也擦了 20 年。"

我们现在的琵琶琴首上镶雕的是一朵牡丹骨花，雕刻的叶片都是很锋利的，整个琵琶用了 20 年慢慢老了，但是上面的雕花还是不能碰的，一碰手都刺破的，花还是"新"的，没有和你一块慢慢变老。所以我很欣赏南音琵琶的琴首，这个线条是润的，线条走向很奇特，它还有一个半球形的弧面，这种感觉很舒服。

蔡　是的，好的乐器都需要用心照看，我们对待乐器的这份心情，就是敬畏文化的一种体现。以前我有位学习印度鼓的学生，他在演奏之前都会对他的乐器行礼，乐器摆放的时候，也不能从乐器身上跨过，这都只是个别人的细节，但其实就是文化的一部分。

我所认识的古琴斫琴师，叶遇仍老师，他最早是做建筑和设计的，后来因为机缘巧合开始研究古琴的制作，几年前我们到北京推广南音的时候，在他的工作室做过一场分享会，那时他说可以做一把琵琶试试，回头他让车间的人把从加拿大运来的 1000 多年前的杉木切了一片，来做琵琶的桐面，跟南音年纪差不多的木料，好奢侈的。

沈　我补充老师的一句话，加拿大的杉木品种有很多，国内的古琴用杉木，我们以前很多的农村的建筑都是用杉木做门窗的，不太容易变形，庙宇里面也有很多杉木。

* 这把琵琶是方锦龙老师通过我们向民间收来的老琵琶，为了完善它，方老师特地送到沈正国老师这里修缮。（供图／沈正国）

为什么使用杉木呢? 因为符合乐器的发音需求。杉木的发音速度非常快,每秒 5000 多米,我们小时候卧在铁轨上听火车是否会开过来,声音在铁中的传播速度也才 5000 多米每秒,所以杉木和泡桐都是传声速度非常快的材料。有很多人问我,琵琶音板为什么不用紫檀木,它比较值钱。但你要知道,紫檀发声效果不好,它震动不起来的。 其实,乐器中最贵的部分不是材料的名贵,而是材料的陈化时间。爷爷存的料,孙儿做,这是乐器最贵的成本。

在日本的乐器中,通常一块面板,或某些部件一般要陈化 30 年到 50 年,爷爷存了给孙子用,在欧洲做小提琴也是,参加一个国际小提琴制作比赛,一个琴码,如果这个材料没有 50 年以上,就别来参赛了。它的通透度,它的传导性,它的高音表现,以及对低音和杂音的过滤和新料是没有可比性的。如果这块料没有一点氧化,再好的工艺也表达不出好声音来的。

蔡　沈老师说的没错,这就是最真实的文化传承,身在当下心怀未来,而这块材料作为传承的载体,也装载着一代代人的理想与追求。接下来,我想唱一首《花香》,与大家分享。

沈　非常动听,虽然一句没听懂,但是它的婉转,它的那种韵腔,还是很感人的。就像我们听昆曲,一个字虽要用好多节拍,但是能够体现每根"线条"的走向,所以我经常问人家:世界上最好的乐器是哪种乐器?

蔡　是人声。

沈　对,人的声音是无可比拟的。因为人是有情感的,带着情感,可以让声音表现出您那样的委婉、幽怨。与南音琵琶相配的音源尼龙弦,我最早知道南音琵琶的时候,它就是配尼龙弦的。它的作用是伴唱,它的声音色彩就要和人声相配。因此它不是要表现琵琶本身的声音如何,关键和你的人声相搭对吧? 这是我的理解。

去年我们要在北方筹建一个传统乐器博物馆,就觉得南音琵琶是必须要有的藏品,但收了好长时间收不到老的。后来想就用新的,有代表性的,但

看了以后都觉得不理想，主要是它背面的刻字。你看现在这把琴命名为"剑胆"，刚才有一把叫"龙舟"是吧？还有些"高山""流水"，这些字刻得很大，用的印章也很大。这个是不是有什么文化传统？再看南音现在的洞箫，它只有一个小小的印章，看着很雅。日本尺八往往烫一个火印或很小的logo，而且不在正面，在反面，它并不彰显。那么南音琵琶好像走了一条相反的路线，我就不太理解，你能告诉我吗？

蔡　沈老师的观察和思考都非常细致，您提出来的问题其实我平时也忽略了。是的，通常琵琶背面的字代表着这把琵琶的命名，也可以说是制作师傅的一个主观愿望。对于我们这些使用者来讲，它是第一识别点。您刚才提到的，琵琶的名字于它本身不一定会吻合，确实存在这个现象。这与我在之前提到的，有些制作者并不具备制作条件有关，制作不止是物质条件的选择，在思维上也需要进步和思考、耐心和观察。

　　南音琵琶的制作与大多数乐器一样，所用的木材需要有所选择和存放，

在存放和每一个制作步骤中，还需要很多调整，淘汰一些不合格的材料，这些都是好乐器制作的标准。但在我所知道的许多南音制作师傅和工坊当中，基本是达不到这样的制作条件的。为了快销，一般是有一块木料就做一把，尽量不浪费，同时也没有更多的选择，更别说是探索和研究了。所以，这几年经手的琵琶多了，发现重名的也不少，因为制作师傅已经不想思考了……

但也有比较个别情况，比如定制琴，可以自己命名，通常会选择自己喜欢的字词，有时是刻上自己的名字，显得独一无二，也比较不会与人重复。您说的美感也非常重要，比如在字的篆刻方面有更多的选择，甚至是请人题字，我想这些都能够为乐器添加更多的美感和收藏价值。当然，在南音的圈子里，能够这样做的其实是极少的，这个情况就与古琴差距很大，应该说玩古琴的人，更多是文人，许多琴家不仅懂琴，还通晓书画等，所以它流传的价值会更高。

沈　刚才收到一个拍卖行的短信，其中张之洞的一张清朝的琴，名为"天下和平"，起拍价是 20 万到 50 万，我知道这琴的声音一般，我以为在 100 万以下，后面拍到 299 万，大大出乎我的意料。

后来我就理解一个概念，首先它是张之洞监造的琴，里面有他的名款，而且"天下和平"两个篆体书写得极好。后来我就想到我们古琴界里，有倡导一个文化的美学概念，当然声音是第一位的，以及一张琴的韵味、器型美，除此之外，它的取名，书法之美，雕刻之美也极为重要。所以我认为一个晚清的东西之所以能够拍得那么好，是综合了各方面的原因：晚清四大重臣张之洞，他开办了中国最早的师范大学，他在师范大学倡导学琴，而这批琴就是给师范生用的，是他播下了晚清中国音乐教育的一颗种子。这琴的声音比较一般，但刻款一流，书法印章作为琴的一部分，体现了较高的文化价值，我们也就理解了市场对其价值的认可。

南音琵琶的背面面积不比古琴小的，古琴除音孔，龙池凤沼去掉以外，留的余地不多。但南音琵琶背板面积很大，我们可以把传承的文化，记录在琵琶的背板上，您应该做一个表率，我觉得可与"半木"合作，看能不能在这方面做一个引领。

蔡　沈老师的建议太棒了！正合我意。

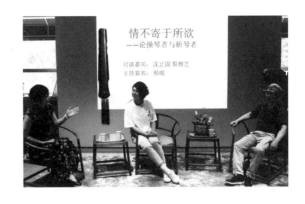

　　在一开始接触吕永中老师的家具时，我便为他的设计所折服，他对待器物的那份极致的要求，足以媲美任何一个乐器。当然我们知道乐器除了形态还有声学的要求。而我们知道的，就如讲座一开始提到的，我们那辉煌的乐器美学被保留在了日本，而我想，只要有像吕老师这样的人才加入，相信将给南音从形态美上往前进一大步。

　　更甚至在未来，或者说南音雅艺的群体继续扩大，或许能接触更多在不同领域有特长的人，就如沈老师，大家共同为南音的发展出谋献策，添砖加瓦，期待南音乐器能够不断升级。

沈　我们知道，语言本身就是汉语里最难学的部分，又有人说汉语里面闽南方言是最难的，可以用来当密电码的，不用翻译的是吧？如果军事上用这个，没人听得懂。刚才喝茶的时候雅艺尝试教我们一个字的腔音，确实挺难的。所以我想说，语言屏障，也对保护南音的文脉起到了关键的作用。

蔡　是的，正如沈老师所说的，南音用"泉腔"发音确实在一定层面上是"屏障"，它起到保护作用，当然也是一个不小的门槛，对于闽南以外的人来说，障碍可能就在于此。

　　南音雅艺在早期传承的时候，仅在泉州和厦门两地，当时发音的问题并不明显，因为还是闽南范畴，从福州班开始才感到"正音"特别重要。所以我们在"念曲"之前加入了一门基础课叫"念词"，就是把每个字的"头、中、尾"咬清楚，让同学明白字的组成部分。不仅如此，泉腔有七声，相对普通话来说更丰富些，因此，南音的韵律也显得更柔软。而有了"念词"的练习，很多不论是福州、上海还是北京的同学，都能在比较短的时间里，把

音发准，这也就解决了唱曲难的问题。

在南音中，还有个曲牌注释为"南北交"，这类型的曲子通常用"蓝青官话"唱，所谓"蓝青官话"即夹杂方言的普通话，事实上就是当地的普通话，所以也可以说，南音也有普通话发音的唱法。只不过现在听来，曲子里的蓝青官话还是不易懂的。

所以有南音传承人认为，南音应该继续改革，比如直接把某个曲子用普通话唱出来，这样比较通俗易懂，也容易传播。但我感觉这样做并不是好事，南音的传播应该依靠南音的经典、核心价值，而不是修改它，改革它。所谓声腔的艺术，如果没有声腔的不同，将大大削减声腔的辨识度，另外，南音所用的"泉州府城腔"是被认为最接近古汉语的一种遗音，它的发音委婉，包含口鼻舌喉齿多种发音方法，语言本身就是一个宝贵的遗产，怎么能一味为了扩大影响而改变它的根基呢？

我们这代人说闽南话还好，但也说不了太多老一辈的词汇，比如有一些小时候听过，但长大了几乎用不上的地方话。包括我的孩子，平时爷爷奶奶会跟他说点，除此之外，都是普通话环境。但因为我们还有南音，所以平日里也多少会影响他。

但我感到方言对于人确实非常重要的，绝对不亚于普通话，因为它是母语，有很强的文化认同感。我们现在对小孩的英语要求有点着急了，其实没有必要，我认为文明和文化都是一些秩序，要有先有后，作为一个闽南人，他的语言排列顺序就应该是：闽南话—普通话—英语（或者其他外语）。因为，如果你不葆有自己最初的文化，那么你将来就可能找不到来时路了。

邢　其实我们作为一个个体，对自己文化最根本的思考是，你知不知道你自己文化的根源在哪里，你是谁？ 当然，你是拉小提琴的，你弹钢琴的，吹萨克斯的，都没有问题，但它不是你的文化根脉，你可以会这些乐器，但你要知道，你的文化之根在哪里。

今天的对谈滔滔不绝，不知不觉接近尾声了。非常感谢各位能够来参与我们的活动，让我们一起度过这样美好的一个时光，感谢两位老师，如果大家还意犹未尽的话，可以留下来，我们私下交流！

谢谢！

北京

第五站

南音圈中有个传说：在康熙年间，有五位南音先生晋京献乐，称"五少芳贤"，并受封"御前清客"，赏宫灯凉伞荣归故里。不仅如此，"晋京"代表着很多希望，在现代，许多民间团体还是以能够到北京演出为荣。

　　北京是每个中国人必到的地方，它代表着中国的中心，正是中心的缘故，所以在此交汇的文化特别丰富，而南音的传承更是不可绕过这里。对于我们来说，它是许多人才的聚集地，特别是艺术，人文等，是藏龙卧虎的地方，南音需要这样的土壤，也需要能懂它的知音。应该说，在北京做南音的传播和传承是必须的，巧合的是，在 2017 年我收到了两场重要的演出邀请，一次在国家大剧院，另一次在北京音乐厅，唱的都是《出汉关》，正是这两次机会，使我与希望我们到北京开班的古老师（蔡新剑）实现共同的心愿，终于在 2018 年，我们以众筹的方式，开始了在北京的传承计划。

*（供图／甜露）

第一批参与众筹入学的同学当中，大部分都是古老师的学生，说她们是因为喜欢南音而来，倒不如说她们是为支持古老师传承南音的心愿而加入的。而北京毕竟是北京，在这里的学习氛围很不一样，或许是因为过来上课要开近两个小时的车，又或许是大家知道见一面不容易，几乎所有同学一到场就是学！他们学习的那股劲到现在想来还是很激动，特别是后来学了更多曲子之后，从早上到黄昏，大家都抱着乐器舍不得放下，每次的学习都是一整天，或者连续两天的功课，真是热火朝天。

这次在北京的展览活动，也是所有展览城市中活动场次最多的，实际上如果好好安排，应该可以再多谈几场，还有好多前辈好友，期待下次继续。

我们的场地在北京的半木空间，这里有太多美好的回忆，与上海的半木空间一样，它是我们在北京活动必用的场地，他们的工作人员也已经非常熟悉我们。所以开幕第一场便是与空间主人吕永中老师的对谈，与其说是对谈，我认为自己还太年轻，其实是讨教吕老师一些观点，以他为主。

第二场的分享者是油画家、雕塑家任思鸿老师，这是一位非常幽默又极度放松的艺术家，他的语言天马行空又自带逻辑，有些观点很直接、很大胆，也很值得深究和思考。我们的认识虽是偶然，但其实是好朋友文玉的有心安排，真是相见恨晚，一见如故！

第三场的对谈嘉宾小柯老师（柯肇雷）是比较特殊的，因为我知道他，而他并不知道我是谁。那是我们北京班的同学康小军推荐的，因为她跟小柯老师的太太甚熟，所以希望南音与流行乐来一个碰撞。小柯老师如期而至，非常开朗健谈，是年轻人的状态，听他讲述做流行乐的前因后果，以及疫情期间的音乐创作，真是令人敬佩！

第四场是与古老师（蔡新剑）的对谈，从茶的美学，到南音的学习，看起来相通，但还是要下一番大功夫的。古老师在茶界有自己的一席之地，在界内被誉为数一数二的人物，在花道、茶器鉴赏上也有很深的修为。而我们的相识以及他助力北京班的过程还是有些波折的，且听他娓娓道来。

＊（供图／张丛）

最后一场，也是极其重要的一场，我们邀请了笛箫演奏家王建欣教授、古琴演奏家李凤云教授到北京来，他们特别调整了行程，驾车从天津过来参加，真是太给力了！席间，除了分享古琴的一些常识，以及学习南音乐器的一些心得以外，两位老师还分享了营造美好生活的小细节，夫唱妇随，特别受教！

　　就这样，我们在北京的一个星期中，完成了五场讲座＋一场工作坊＋一场音乐会，可谓超强度工作，记得在音乐会后，我感觉到自己已经停转了。其实，对谈是需要精力的，在谈话过程中，大脑要维持高速的运转，要应对，要思考，要组织语言，要承上启下……这一年，我四十岁，这么多的活动下来，我似乎听到了中年的脚步，或者未来，不可能再主动策划这么多个城市，连续做这么多场分享的体力活了。至此，我非常感恩所有给予我支持，参加"无观世·三十三"系列活动的所有老师和前辈们！

　　感恩！

展期：2020 年 9 月 11 日—20 日
场地：北京·半木空间（草场地）

吕老师眼中的南音

———

如何理解『取半舍满』

———

『传家』要具备什么条件

"Life is hard for people in the art and culture field. On the one hand, we need to find answers to difficult questions; on the other hand, we need to leave possibilities for future generations, or they will think that we have not fulfilled the duty of our generation. Today, we feel that our job is incredibly hard because we should take the to responsibility 'impart and inherit'. But what does it mean exactly? Even if we can find an answer to it, we still have to think about what to pass on to the future human race."

「搞文化的人有点累，一个肩膀要学会怎么「清」，另一个肩膀还要为未来留下一点可能性，否则后人会认为你们这帮人啥都没干过，你是对不起这个时代的。所以今天做文化为什么我们感觉任务艰巨，是因为一个肩膀扛着所谓传承，「传承」什么？这已经是非常复杂的一个事情，另外一个肩膀，理清了以后，还要能为未来提供点什么。」

取半舍满与雅正清和

与空间设计　吕永中

吕永中

　　1968 年出生，1990 年毕业于上海同济大学，留校任教逾 20 年，现为中国建筑学会室内设计分会副理事长、中国陈设艺术专业委员会副主任委员、吕永中设计事务所主持设计师、半木品牌创始人兼设计总监。长期致力于建筑室内空间及家具设计，他将"取半舍满"的生活美学与人生哲学融入设计，重新定义"家"的意义；用线条与光影，探索中国设计叙事的无限可能，被称为"设计师中的哲学家"。

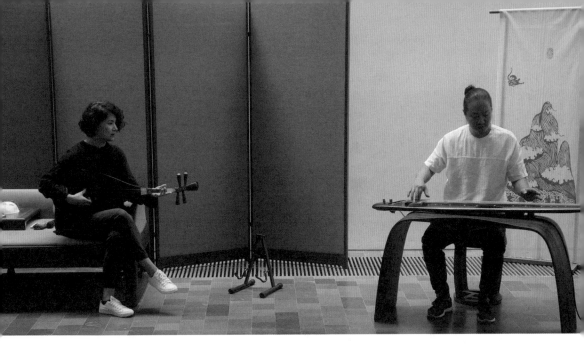

蔡　大家下午好！吕老师好！

　　能够如期在这里跟大家见面真是太好了！就在前两个月，北京因为疫情又经历了一场考验，那时我们甚至在想，9月能不能顺利来北京做这个活动，结果真的是很幸运，今天看到大家特别开心，真是感恩！

　　在跟吕老师对谈之前，我特地安排了一个节目。大家知道，这里是半木空间，也是吕永中老师的"道场"。在吕老师的作品当中能够感受到他是一个非常严谨的人。但经过多次的接触，我知道他内心也是非常的朋克，喜欢摇滚的。这次距离我们上一次见面已经有两年了，我希望用一个特别的方式来唤醒南音在半木的回忆。

　　有请清风，他是一位资深的音乐人，也是南音雅艺的学员，接下来我要和他和奏一曲《山色》。这里有个乐器要特别介绍一下，也就是清风的一个研发成果，命名为"chen"的新乐器，用汉字来表示，是上面一个人下面一个古字，这个字其实也是他独创的，也就是我左手边的这个乐器。它通过电子来发声，自带未来感。好的，接下来请大家一起来欣赏这首一千年以后的《山色》。

　　（音乐《山色》）

《山色》五空四仅管 紫三撩

不知道大家刚才感受如何？电子音乐在相对直线而坚硬的空间里，可能比较浑浊，我感觉自己像是在太空船里弹琵琶，有一些我们以为是噪音的或者听不懂的未知的东西，可能是通往未来的电波。而已知的那些，其实就是过去，形成所谓传统的文明秩序。而在《山色》中，我们就在一个没有所谓的时间的概念里，全息共存。

好的，不能让吕老师久等，马上进入今天的第一个话题"吕老师眼中的南音"，想听您聊聊对南音的"真实感"。

吕　刚才谈到真实感，我觉得从社会的角度来说的话，通常每个人都追求真实感，对吧？但是我们不太关注真实性。这两个字事实上是有本质区别的。作为艺术来说，可能真实感更重要，对吧？因为艺术是需要丰富的个体的经验，我听不懂南音，所以南音的真实性对我来说不太重要。

第一次听南音是从雅艺的南音开始。最早听的时候，我觉得离我好遥远，我不知道它在诉说什么，也听不懂，仅此而已。但往往这些遥远的事儿，未

* 清风改造的电子古琴特写。（供图／清风）

知的事反而让我着迷。因为如果是熟悉的东西，可能就普通了。

　　就像刚刚这一段，嗯，一千年以后的南音。一千年？我听到的是"噪音"，我说肯定不是真实性。我突然感觉好像是西天取经，火焰山也好，或者我们在高压线上一种行走的方式。当然我也听到了很多非常复杂的、立体的、更深沉的、生动的东西，以至于我会在想这个"噪音"就一直这样持续下去吗？或者我们的世界是不是一直需要噪音？没有噪音，这个世界是不是缺乏真实性？这么一个命题。

　　聊到眼中的南音，我只能说说眼中的雅艺，我谈雅艺可能也是真实感，不是真实性。记得我们最早见面的时候，那年你应该是本命年，36岁。那个时候我也是本命年，我的年龄正好是大你一轮。碰到雅艺的时候，我仿佛看到我的36岁，有很多幻想，很多想象，很多感知，感受到很多跟现实之间的差异，这种差异是有张力的，它会反映在她的作品当中。实际上我们所有的作品的呈现不是说我拥有什么，实际上是我没有什么，所谓的作品不是说我强在什么地方，往往是我弱在什么地方。经常有人说，我本人看起来很

*（供图／张丛）

安静很严谨，其实我内心是很狂野的。我知道这种狂野是无法跟这个社会相和的，我得用另外的一股力来控制自己，不是控制别人。我想，属猴子的人，都需要给自己弄个笼子，把自己控制住，好的音乐也好，其他形式也好，都是在跟自己对话。或者像雅艺说的一千年后的南音对话，我恰恰觉得它是很当下的，这一"当下"里面当然含着一千年前的，以及一千年后的，每一步的当下是最真实，最生动的。

蔡　吕老师说，我们的作品其实是表现我们的"无"，呈现在眼前的，恰恰是你的弱点。所以，很多艺术家是在自己的作品中成长的。包括对于我们刚刚的音乐，我们如何认识乐音和噪音？乐音即赏心悦目的，动听的，而当我们不想听的时候，即忠言逆耳，再好听的声音都变成了噪音，所以重要在于自己的"心"，心之所向，这无疑是非常主观的。

　　2016年，我与几位南音先生受邀到北京半木，第一次坐吕老师的"八方禅椅"和奏南音，大家都惊讶到了，这个椅子太适合玩南音了，它对腿的支撑恰到好处，扶手的高度又不会阻碍乐器弹奏，就连椅子的形态气质都与

* 在南音雅艺文化馆的"八方禅椅"。

南音高度契合。而令我一直感动至今的是，在那次活动之后，吕老师馈赠了南音雅艺四张"八方禅椅"，真是倍感荣幸！看着椅子，感觉到这条路不再孤独了。

接下来的话题是——关于"半木"的命名。把时间交给吕老师。

吕　那就是回到"半木"的"半"字。我父亲给我取名永忠，忠心耿耿的"忠"。在大学毕业后我就把名字里的"心"字去了，也就是现在所用的名字"中国"的"中"，当时我觉得"忠"是忠于毛泽东的忠，自己当时有点叛逆。很多年以后我碰到我侄子，他告诉我，说我们家有一个家谱的。我以前不知道，这家谱是从元代一首诗里来的，后来去查了，侄子是"孝"字辈，我是"忠"字辈，我一看我爸的名字是"存"字辈，诗中有"存忠孝"三个字，还好我没改身份证中的名字。

大概在2006年我取了这个"半"字，为什么？一般都是缺什么会取什么。我知道我是一个太追求完美的人，骨子里的那种，所以总觉得可能有点问题。就想到这个"半"字。我们真做到了吗？很难。也许它会给你一个方

向，只有"过了"你才知道"不过"是怎么回事，或者其实最难的是"刚刚好"对吧？也许"半"字就是追求刚刚好，追求人生能够刚刚好。

"取半舍满"，是我们的一个指向，或叫座右铭，引导我们做一种平衡，或者尝试去平衡，有调试平衡的意思。我想"取半舍满"，字很简单，但是真要做，可能要穷尽一生去修行，也许未必能做得到。

这是一个探索的时代，不太可能出现真正的大师，我觉得没办法，生命太短，但是它留给我们的意义是引导我们去探索。所以我非常希望看到更多的人在原有的基础上去探索更多的可能性。如果我们能够把这个东西挖掘出来，我觉得我们的存在就有意义了。这是我非常喜欢的一个事情。我用家具探索，包括取"半木"这个名字，我一直把它当成是一个实践艺术。我希望能探索中国的家具脉络，家具再发展的可能性。比方说中国的家具里的"家"的含义到底是什么？小家，大家，国家？后来我有点明白了，家是母性的，但我年轻的时候可不这样想。

最近我把上海的家又弄了一下，当我在这个空间的时候，会想起上次雅艺的讲座，其中有一个词叫"弦入箫腹"，让我印象特别深刻，我觉得这个词太美妙了。在不同的时空里面，能够"弦入箫腹"，可以自然而然合在里面。空间就是那个"箫腹"，那"弦"又是什么呢？是声音？还是人？还是故事？还是……南音给了我最大的启发是它的"空"性，当然还有它的节奏，还有古音，它好像在跟当下的世界对话，同时它又若即若离，不即不离，就是这种不对称，使它始终有一个东西在牵引着，你想探究的时候，它又离开，我觉得这才是有意思的地方。

蔡　就如吕老师所说的，这个时代是以探索出路为价值，而他就从设计的角度一直在探索，我自己听了很受鼓舞。相信大家也能感受得到，当我们走进半木空间，虽然是室内，却可以从他选择的这些地砖，看到树影的摇曳，特别他对镜面的应用，真是到处玄机重重，真是"设一个计"的心思！

玩南音的玩，是人与人之间真实的交流过程，这当中有许多信息在流通，音乐听似缓慢，但其实内部很有张力，它必须要严格按照指法寮拍，根据不同的乐器、演奏法去维系相互之间的平衡，在一首曲子的和奏过程中，不断了解自己，认识他人。

吕　最后是什么不重要，走下去最重要。因为"我敢"比"我是"更重要，把每一天都当成最后一天，你会发现你赚得一塌糊涂知道吗？因为你第二天醒来，发现又多了一天。我相信今天在座的都是非常有阅历跟高度的，我是觉得南音也好，书法也好，艺术也好，人生也好，是一样的，我们都是希望能够寻找一个更美好的东西，仅此而已。更美好，不是说"美好"，而是比原来"更好"。

* 吕老师上海的家，集结他对家的思考和向往。（供图／安邸）

今天发达的资讯，使我们有比较强的参照系，也使你需要不断确定你是谁，或者别人逼着你确定你是谁。再谈点设计，其实我真的不愿意谈它，这两个字，已经在很多的事物里面被异化掉，中国的特点就是所有的东西都容易被异化。设计，"设一个计"，这一个"计"后面干什么呢？我就省略了。

好比"文化"这个词，最重要是"化"字，而不是"文"字，化为你的无形，化为你的动作，化为你的直觉，不是思考，是直觉。"啪"就这样一下，深究下去发现它太严谨了。所以我觉得这个"化"字，是不断用直觉决策的过程。我们这个时代最缺的是"化"的能力。

今天谈"传承"，在这个时代压力比较大的点是：什么是"清"？社会混杂着各种文化，各种包袱，想"清"太难。"清"是要有好师傅带着才知道这个事情，雅艺这样的老师带着学生才知道，她能在你学习时帮你去分辨。搞文化的人有点累，一个肩膀要学会怎么"清"，另一个肩膀还要为未来留下一点可能性，否则后人会认为你们这帮人啥都没干过，你是对不起这个时代的。所以今天做文化为什么我们感觉任务艰巨，是因为一个肩膀扛着所谓传承，"传承"什么？这已经是非常复杂的一个事情，另外一个肩膀，理清了以后，还要能为未来提供点什么。

蔡　是的，传承是什么，我们如何传承，拿什么去传承，这是个问题。

* 在无锡的半木空间，吕老师特地设置了一个制作物件的展示厅，把一些作品化整为零，并把制作的器具作一一陈列，让人感受到，这不仅是家具的展场，其实也是一种文化的呈现，这些分解的步骤，就是吕老师的创作语言。（供图／半木）

就如吕老师所说的，"设计"其实是一个外来的词语，中式的美学是自然的美学，也是我们人对自然无止境的模仿和崇拜，反过来说，其实自然也在模仿人类，只是我们察觉不到，但这个东西是双向的。所谓"好的设计是尽可能的无设计"，这个是我从吕老师的金句里面抄出来的，我的理解是，在设计的时候尽可能尊重自然，放下执念。它与我们南音拍板上所刻的"发皆中节"不谋而合。"喜怒哀乐之未发，谓之中。发而皆中节，谓之和"，我们个人的喜怒哀乐，在传统文化面前是不值一提的，尊重所传承的问题，不作干预，自然流露，才是本真，才最可贵。所以"中式的美学"我想是一种自然美学，不知道说得对不对？

吕　探讨得有点深，我都没有好好想过这些。我是一个中国人，就在这块土地上长大，当然我也到过很多国家，看过世界后，虽然有点不一样，但是总体来说各自骨子里就是那些东西。所谓文化的烙印、血脉永远在的，所以就自然而然按照自己的能力、方式去做，自然而然比较重要。

我今天是这个水平，就表达出这样，有缺陷，没关系，就是个时空点，每个时空点是不太能复制的。年轻的时候是摇滚范，看所有的东西，有自己

的偏好，也很自然。"好的设计是尽可能的无设计"，是指设计跟你的关系，跟社会的关系所呈现出来的那种"无"。它不是真的"无"，是放在更大的维度里面，更大的空间里面，那种方式上的"无"，一切是很自然。记得我有把带扶手的圈椅，设计的理念是"扶手是如何欢迎你的手，才会变成现在的样子"，是因为欢迎你的手，你的手放下来了，它变成了现在这个样子。它是自然而然的。

蔡　我太喜欢这句话了，"扶手是如何地欢迎你，才会变成现在这样子。"

吕　每个地方都有不同的文化，我觉得未来也许中国在设计这个板块里，有为世界设计文化提供某种指向的可能性，也许就是"天人合一"。从工业时代以后，理念还是要回到人跟自然，人造物跟人之间的某种真正的关系上。

* 左边是"书香椅"，右边是"八方·圈椅"，以前听人说，看一个画家的人物是否画得好，主要看手部，我想扶手对于椅子来说应该也是同等重要，手与心相连，手上的触觉能够直接反映到实际感受。由此可见，这一把把椅子就是吕老师探索极致的通道。（供图/半木）

蔡　所谓的"天人合一"，从西方的视角或许可以看作是"尊重自然"。

　　其实在我们这场对谈之前，我们在上海半木空间与资深的乐器制作专家沈正国老师也对谈了一场，当天沈老师特地提前来到上海半木，很仔细地把吕老师的每一件家具研究过去，特别看到您设计的古琴桌，据他说是之前在杂志上看到的，之后就念想着什么时候也看看实物，结果那天看了之后赞叹不已，便说了这么一句话：从吕老师的这一些家具当中，看到了中国文化的传承，认为您对中国文化是有梳理的，真正有思考的。

吕　这事我想我有一点点责任在里面。因为若不去把设计工作的内容准确"翻译"到今天的生活当中来，形不成一种交易，这些工艺就可能会一点点地消失。哪怕是我们天天到博物馆看也没有用，最重要的是我们必须把这些东西融到我们的生活中，变成大家的需求，工匠们自然就会有其尊严。

　　如果我要谈传承，就是如何让手艺师傅的手艺延续。

　　有消费需求，才会有推动力，而我作为连接者，是把消费者的需求翻译出来，用设计将它表达出来，再把材料结合各方面，通过工人的双手把它制作出来，这是我做的事情。同时它也自然形成了好多让我不断学习的机会，工人在做我在学，当然我同时也在创造，好多新的结构就是这样设计出来的，做出来的成品看上去好像是古代就有的，但在古代的图册里却找不到，相当于在无形中自然而然地发扬了。

　　很多工艺几千年传下来自有它合理的地方，天人合一，我们为什么要把它扔掉呢？没有理由，是为了"快"，为了"便宜"，你把它全扔掉，我觉得就太不负责任了，所以从人文角度去看，这个很重要。

蔡　是的，这也契合了我所理解的"传家"。当我们决定要去做一件事情，传承一门技艺时，绝不能抛开过去和未来，这是一个传统而宝贵的念想，当我们把眼光放在"传家""传世"的标准上，至少能往更好的方向去努力，作为一个至高的引导。就好比吕老师的作品，在半木的每一件家具，像传家那样出品，像传家那样爱惜它。

　　非常感谢大家的到来，也要感谢吕老师，谢谢半木空间，我们的对谈到这里暂告一个段落，期待半木在吕老师的引领下，走向更高，走得更远！

"Nan-yin can be seen as a kind of 'food', but one that is hard to eat and digest. Culture is also a kind of not easily consumed food, isn't it?"

「南音也可以看作是一种「食品」，但这种「食品」不那么容易消化，它是有门槛的。比如文化，其实「文」也是个食品，是吧？不是那么容易「吃」的。」

退识还学

——艺术需要什么？

与油画、雕塑　任思鸿

任思鸿

　　职业画家，1967 年生，1993 年于中央美术学院画廊举办个展，同年入驻北京圆明园画家村。其雕塑作品《奢时代》等曾引起强烈反响。1995 年作品《记 94'夏为一个女孩的生日》入选第三届中国油画年展。

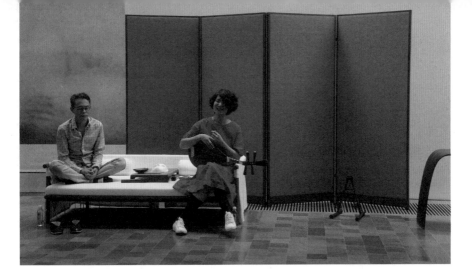

蔡　有些人，因为互相来自不同的专业和地域，看似不可能有交集，而一旦有机会认识，便像许久不见的老朋友，今天我想为大家隆重介绍一下，于我像兄长一样的好朋友，当代油画家任思鸿老师，本场讲座的对谈嘉宾，感谢您如期到来！

作为今天的开场曲，我想先分享一首曲子给任老师。

（音乐：南音《观心》）

任　其实我不太懂音乐，但是第一次听到雅艺唱南音时，一嗓子，发现这个声音莫名地勾魂，就好像不是唱给人听的。我觉得跟我的魂有关系，然后我就在想为什么中国会有这么一种声音。我知道雅艺是福建人，福建的朋友我也认识很多，比如陈文令、吕山川、陈志光他们都是福建的艺术家。后来我发现福建人说话都跟唱南音似的，这有点意思，我觉得比普通话好听。

我记得南音唱的时候会"噌"的一声，觉得它有一种功能。我就奇怪了，我听歌也挺多的，冷不丁地我也唱几句，但觉得南音机缘巧合撞上我了，我不能拿好坏来形容它，就是觉得它很神奇。我前不久在福建也听过一次南音，但是跟雅艺的完全不一样，这个声音从她身体里出来的，味道完全不一样。所以我就觉得，传承怎么就传给她了？比如传给我就不行。所以我也想到了很多问题，她唱南音用的是身体里的某个她——我认为人有好几个"自己"，你的身体可能就是你父母的代言人，但是它可能不是真正的自己，所

以我总觉得她用"原来的自己"在唱南音，听起来感觉非常古老，而且非常有"招"感，我总觉得能招点什么来，也能带着你跑，但是能不能把你带回来说不好，这个挺有趣的。

我们总是在谈"天分"，其实现在人都不爱谈"天"，也不爱说"地"，都爱说"人"，我觉得艺术还是跟天分有关，也就是我们的"本来"，"本来"发挥了多大作用？艺术肯定是跟灵魂有关系的事情，它好像是特定空间的一种需求，它本质的力量很大。所以我搞不懂，就像雅艺唱的我也听不懂，但是它确实让人动心。

关于中国的文化，我总觉得"文"来源于"天"，也就是我们今天说的宇宙，就是"天文"。今天都变成科技名词了。"地"是谈"理"的，人就是在这其中的一个选择，或者是立场，我们也可以用一个词叫"维度"，可能就是这个。

雅艺能把这个"东西"，以一个生命的方式，在这个时间唱出来，它带有一种东西，就是刚才我说的她声音勾魂。我听过两次，一次是我邀请雅艺在我的一张很大的作品前面唱南音，因为我想让她把那个东西给"唤醒"，听着有点悬，但是对我来讲很真实。第二次是听雅艺刚才唱的那首曲子，她说我给你唱一首南音，我说我要躺着听，因为我的脚丫子也需要听，所以我就躺平了。那时候也出现一个很神奇的现象，我脑子里出现了一个蓝色的佛，我说你唱的是什么？你说唱的是李叔同的词。神奇吗？就很神奇！

艺术源于生活，是因为你的生命还在活着。但是真正的艺术并不是源于生活，它源于我们说的"灵魂的属性"。现在有很多朋友也喜欢南音，我觉得这与"曾经"有关系，你今天的喜欢，是勾起了你曾经的一个关系，随着生命的成长，使你喜欢一个东西，所以我觉得"南音"有非常古老的价值，我觉得它可能要重新再寻找人世间跟它有关的灵魂，这是我的一个感受。

蔡　说得真好，任老师的思维是多维度的，也是跳跃的，用他的话语，带着我们在其间穿梭。

我知道有的画家在作画的时候，会不自觉地把自己的眼神放进去，那是一种不自知的行为，而那个眼神有时就是真实的自己。就像任老师说的，不清楚有几个自己，是几世得来的缘分，许多记忆是零星的，需要不断被唤醒，

* 任思鸿作品（下同），2017 年《无动自由·太一》。（供图／任思鸿）

不断被串起，那是一个永恒的"自己"。

任　我认为文字是有功能的，所以你看南音为啥它不叫北音？因为"南"是朱雀位，这个位置是谈心的，"心"就是"火"，南音其实就是发自内心的声音。"南音"跟"雅艺"这两个也有一个关系，但是我觉得你的名字还是有局限性，因为"雅"是儒家的产物，"南"是一个宇宙态，南音这个声音，它有穿越性。

蔡　是的，《黄帝内经》有"南方赤色，入通于心，开窍于耳，藏精于心……南方生热，热生火，火生苦，苦生心……"中华文明留下来的经典已经说得很明白了。南音为什么是南音，命名就是命名，它有自己的自然规律，看似人为，但其实是天选。

　　那么关于今天的命题"退识还学"，我想这是源于我们所受的教育以及从事的工作的一种相互关系。并不是学了就可以用到，现在的社会，有时会让人觉得我们所学的其实都用不上，有时还得放下一些固有的思维，去适应当下的一些要求。比如学习艺术，找到真正的自己，不被既有的知识限制了。

任　其实"学"是因为你没有，你才去学的，但是这个东西跟你的生命的关系到底是什么？我觉得可能年龄大一点才会想这事，年龄不够的时候，会更追求物质。所以我觉得现在对生命的要求多过了对灵魂的要求，也就是我们

*2019 年《舞动自由·朱雀》　　　　　　　　*《舞动自由·青鸟》

是为"命"学的，还是为"性"学的？"性"在"命"之前，是你本来的特质，这个东西很难了，因为人可以了解人的"命"，却很难去了解别人的"性"，这个是非常自我的。

　　我们在视觉里边所谈到的一个就是"形象"，"形"是被识别用的，"象"才是你的本质。我们只做"形"，不做"象"，这就带来一个问题，就像南音谁都可以唱，但是可能唱的是"形"，唱不出"象"来，本质的东西唱不出来，那就没什么意思了。

　　所谓"灵魂体"，其实"真善美"就是灵魂体，你的"灵"决定了你的真，你的"魂"决定了你的善，"真""善"不在三维，只有"体"才是，所以你还需要靠这两个东西的帮助。你的"体"，反正"体"是父母给的，是吧？那是你自己的其中一部分，还有俩你自己。你用过哪个？我估计大部分人，就用爹妈那点就行了。但是它对时间性要求比较严，身体能活一百岁，却不能活一千岁、一万岁，但是带有灵魂的声音一定会留下来，这是肯定的。所以我们现在就是想让那些优秀的灵魂去发生作用。

蔡　"真善美"是一个也不能少，因为是"真"的，才有善意，有了善意，才有美感。真的善即是美，也是我们说的成人之美。但就"真"本身来说，真要"诚"，诚其实也是为人好。有些时候的真，并不是每个人都能接受得

*《舞动自由·化凤》(2019 年)。(供图 / 任思鸿)

了,所以需要诚作为媒介,也就是态度。而美其实就是事情的结果,没有真,就没有善,更谈不上美了。

任　我觉得南音是帮助别人找到自己,所以很多事情先要满足自己,你才知道什么叫满足。我知道什么好吃,我告诉你。所以南音也可以看作是一种"食品",但这种"食品"不那么容易消化,它是有门槛的。比如文化,其实"文"也是个食品,是吧?不是那么容易"吃"的。还有一个,如果我们说话,能说成雅艺唱的南音这样,那我就愿意天天说。

蔡　我特别认同任老师刚才说的,用感觉来学,艺术就是一个感知的过程,要先感觉它,进入它,才能够去学它,才会学得像!当然,进一步学,南音的唱最好是从念词开始,词是曲子的原材料,把词念明白了,就能够了解它的旋律。而词本身的意思,不需要太过在意,只需要准确地完成它,因为它一旦被唱到位,就已经把意思表明白了。

任　我最感兴趣的就是南音的声音,它可以穿越,它是有灵魂质感的,非常内在。观察一个人,你只能看到人,魂看不见,而你现在唱的就是把先秦、宋朝的那种精神带过来。说本质一点,就是魂又来了。

其实大家都在寻找艺术，而艺术只有一个功能：提供灵魂的能量。比如说画画，我不在乎他人说我有名与否，我不喜欢别人去定义什么，看不懂作品并不重要。这跟谈恋爱非常相似，因为搞不清楚。搞清楚了，你看婚后有意思吗？所以这个搞不清楚是层次的搞不清楚，搞清楚是现实的搞清楚。

蔡　这个有点像诗意的朦胧，妙在清楚与不清楚之间。就像任老师说的，艺术不需要被定义，艺术家也不需要被旁人左右，看懂了就是你的，看不懂也就跟你没多大关系。

　　那么接下来我们想要谈谈艺术需要什么。换句话说，就是精神跟物质的距离。

任　如果我们只在谈"体"，那么它就是物质，就像我们吃东西，都是非常具体的，人世间就那么多东西，能数得出来。我觉得这中间有一个字是

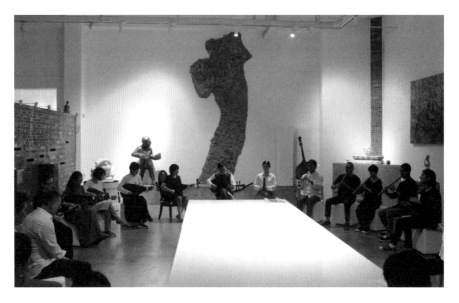

* 就如任老师所说的，他真的很喜欢我们的南音，在第一次见面之后，他便邀请我们到他的工作室做了一场南音分享会，还邀请了他许多好朋友一起过来听。好玩的是，他把我请到图中的这个桌子上弹唱，因为他希望声音是从上面传下来的。起初我不大敢上去，因为在闽南，女孩子是不能爬上桌子的，但是又想，既然任老师有想法，而这又是一个当代的艺术空间，就不那么纠结礼仪了。

"人"，即精跟神之间的"气"。所以精跟神恰恰是衔接"气"的，如果你的"精"通了，你的气叫"精气"，然后你的气又跟"神"挨着，就"神气"。我认为"精"就是"已"存在的最本质的支持，而"神"则是高于你的，能为你提供最大的帮助，所以谁找到它，谁精神。

什么是"感觉"？体感是体感，灵感是灵感。"魂"是承接你能量的"魄"，我们说"这人没魂了"，就说人很"难看"，身体撑不起来了。物质的东西，我们通常指的就是我们在地球上看到的东西，那么"感觉"难道不是物质吗？"精神"难道不是物质吗？只是"正常"在这度空间里，其实不叫"正常"，叫"平常"，因为要"正常"了，那很厉害，它是五种元素不缺，视为常态。

精神与物质的结合是什么？比如说我们现在说艺术家在做作品，那么"品质"很重要，因为它就是给别人提供通道的，当人们通过这个通道的时候，就看到了一种质感，这叫品质。当然还有一个更好的词叫品德，通过

*这是任思鸿老师疫情期间的作品《架裟》2021系列，跟许多画家一样，他不愿意对自己的作品做过多的描述，一切取决于观者的主观感受。在物欲横流的当代社会，精神世界显得越发重要。（供图/任思鸿）

"品"从而拿到了更好的能量，这个"德"就是能量。所以你不断地要求自己，其实就是增加你的能量。

蔡　这听起来很有意思，同一个词，不同时间，不同人，不同口气说出来，都会达到不同的效果，但词本身还是那个词，它有本来的意思，就像我们的"太极"，万物讲究平衡，对立统一，就看怎么用怎么说。

任　太极是形成万物的基本元素，它也不是个"片"，它是个"体"，它大到啥程度，我们也不知道。

蔡　正如有一句话说的，"科学的尽头是哲学，哲学的尽头是神学"，它们是辩证的，相对的，也是互相转化的。

任　"辩证"也是为了找到它，纯粹就为了辩证。现在大家都在谈思想，思想也是个二道贩子，总得有个东西你才思考，你说唱南音，思想不思想？你唱它有感觉，思想干什么，享受不挺好的？你唱我听，你上了瘾，我也满足了，这不挺好的吗？

　　我们刚才的话题是艺术需要什么，我们也可以问作：人为什么需要艺术？精神与物质，其实最好是合而为一的。为什么说文物那么贵，贵的是什么？就是精神，是以"物"携带"文"，所以非常高贵。它以艺术的方式呈

*2020 年《花神·兰贵》《花神·化水》。（供图／任思鸿）

现，给你带来灵感，所以精神的营养是非常高级的。

蔡　说得非常好，以物携带文，文物传递精神，所以高贵。我们的传承，不论是物质的，非物质的，最关键还在于其中的精神，它让人感受到生命的热情，维系文明。

任　我们通常用"认真"来形容做事很仔细。其实我说的"真"，它是独立的，你要去"认"它。我认的是"真"，我不想认"假"，我也不想认那些没有用的，我就认"真"。所以它在"真、圣、贤、达"里边排第一，"达"上面有"贤"，"贤"上面有"圣"，"圣"上面有"真"。"真"就是所有形态跟生态的本来面目，它相当于一颗种子，乃至于你所需的那种"源泉"可以让你由此繁衍，生生不息。所以它虽然是一个字，但是内涵很大。

　　我喜欢感觉一切，只要是让我有了"感"，我必"觉"它。三年前我爸去世了，我也不痛苦，但是我很悲，就像有些东西从哪来到哪去。后来我发现我睡的是觉（jué），不是觉（jiào），一觉醒来我就明白好多事。"悲产觉，慈产悟"，"觉"要自觉，是你的事，跟别人没关系，所以叫自觉。"悟"就是它的通道，你看我们"田"字往上冲，就是"由"。往下叫"甲"了。所以没有好不好，就是方向问题。至悲产觉悟，觉悟产自由。

蔡　您怎么理解"真实"？

任　"实"就是我们说的物质，比如现在看见你的"实"了，但我看不见你的"真"，我只能感觉，比如说你唱南音了，我从声音中去感受。那么每个人对"真"的态度，还有对"真"的这种喜欢也不一样，还有人排斥它。因为你太真了，那我不就假了吗？因为"真"它确实是很有力量，比如说人有嫉妒心，虚荣心，一虚荣，别人不难受，你也难受。

蔡　没错，我们所认识的"真"其实有很多层面，且并不是每个人能够接受的。几年前曾经流传着一句话，说 2019 年是前面 10 年里最差的一年，但是后面 10 年里最好的一年。

* 左上图 |《悟空悟实》。
* 左下图 |《骄阳》。

* 右上图 |《龙马》。
* 右下图 |《福晋》。（供图／任思鸿）

任　我倒是觉得人需要忏悔了，所以当人自己不能"觉到"的时候，其他的一些现象会迫使你去"觉"。这是改变的时期，并不是什么坏事，就是人总是拿习惯谈问题。这个都不是本质问题，我觉得本质问题是现在更需要精神了。你看疫情大家都回家了，是吧？有人高兴，有人不高兴，反正我挺高兴。因为我还是继续画画，没有好与不好。

　　雅艺你是属于形象与音乐比较搭调的。你比如说，你也叫我老师，这是

一个称呼，但是我觉得雅艺你当老师是非常好的。南音，就是一种更高级的沟通，我觉得这是很重要的。这个声音就是灵魂的东西，它本来就是搞不清楚，但是的确很高级，它应该也叫福音。南音也可能是福音，你看为什么是"南无阿弥陀佛"，不叫"北无阿弥陀佛"？因为南主心，这个心是非常重要的。

蔡　感谢任老师的鼓励！启玄子王冰在写《素问》序的时候说道"学者惟明，至道流行，徽音累属……"，其中"徽音"，既是福音，也是德音。而我们南音琵琶的上面四个音位叫"相"，也称"四象"，下面有十品，品也称"徽"，与古琴的十三徽一样，作为按音的标记，二者都是联合国认证的非遗，更是我们古人传递智慧的重要载体，也是传递福音的通道，与您刚才的说法不谋而合！

任　现在是 2020 年，我倒是觉得精神性的东西，所有人应该加强，这是自救。越是差的时候，反而越要有"精神"。因为以前大家都挺好的时候，就没必要那么精神。而现在我觉得特别需要精神。这个精神，它不是靠吃喝就能解决问题的，解决不了。吃喝是满足你的身体，随着年龄增大，我们也并不是那么爱吃，还是更喜欢精神上的东西，这跟温饱的享受其实一样的。你画，画不好了你难受，谁招你了，肯定不舒服。但是你要画好了，浑身发热、兴奋。它就是精神，这个东西很厉害的。

　　比如雅艺唱的南音，我很受用。更高级一点的东西，它其实是一种垂直补充，我刚才闭着眼听你唱歌，其实我的腿是盘不了多长时间的，但你信不信，你唱两小时我能盘两小时。因为听南音，身体是轻的，它往上，所以我的腿不累，你不唱了我的腿便受不了。

蔡　哈哈，正所谓"夸夸其谈"，你夸我一句，我再夸你一句，这样大家就有得谈了！其实今天大家看到的任老师，也是最自然的他，平时只要碰面，他也都这么侃侃而谈，风趣幽默！我想幽默很重要呀，弘一法师说"莫忘世上苦人多"，我们自己要懂得"苦中作乐"，所以唱南音，消愁解闷。

　　感谢任老师为我们带来一整个下午的欢乐以及宝贵的精神食粮！

南音与西方音乐的差异

————

『语言决定艺术』

————

对艺术虔诚的爱——做一个在山顶守护太阳的人

"Not long ago, a friend of mine said, 'Have you noticed that Chinese people today are feeling awkward and ambivalent?' What we see and hear are all from the West, but inside each of us is an irremovable Eastern spirit. When the two cultures act on you simultaneously, they result in confusion and discomfort. I asked my friend for a solution to this, and he said it is simple — you either westernise your soul or accept the reality and keep learning from society."

『前不久有个朋友提到一个观点：你发现没有，现在的中国人拧巴。当下我们耳濡目染的都是西方人的东西，而你作为东方人的身体里面，还有去不掉的一种精神。所以当东西方文化都在你身上起作用的时候，两种文化就拧巴。后来我就问他，怎么解决这些问题？他说特别简单，要不然就连心都变成西方的，要不然你就认命，继续向社会学习。』

"玩"的边界
——音乐在前，人在后

与流行音乐　小柯

小柯

　　原名柯肇雷，活跃在华语流行歌坛，是集作词、作曲、演唱为一体的著名音乐人。多次获得流行音乐界最佳作曲、最佳制作人等奖项。曾为林忆莲、萧亚轩、莫文蔚、张学友、谭咏麟、刘若英、古巨基、林嘉欣、陈奕迅、那英、陈明、胡兵、谢雨欣、陈妃平、纪如璟、满江、曹方、周笔畅等众多歌手创作歌曲并担任音乐制作人，代表作有：萧亚轩《最熟悉的陌生人》、莫文蔚《两个女孩》、古巨基《白玫瑰》、张学友《原不原谅》等等。合作创作的奥运歌曲《北京欢迎你》，成为2008年最受欢迎奥运曲。

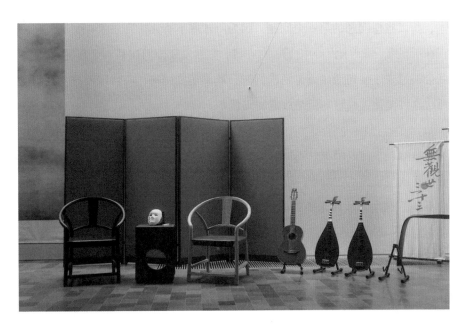

蔡　今天的这位对谈嘉宾，在华语流行音乐界是非常重要的前辈，有请词、曲、唱"三位一体"的著名音乐人，也是我们的对谈嘉宾——小柯老师！

　　很荣幸邀请到您来参加我们的活动，相信在座的大家都很熟悉您，虽然今天第一次见到您本人，但可以说也是《最熟悉的陌生人》了！幸会幸会！

小柯　今天在场都是您的学生吗？

蔡　有一些是，但更多的是您的粉丝！

小柯　很高兴在一个风和日丽的下午，来到一个高雅的地方，聊高雅的话题。我本着学习的态度来，因为了解不多。聊音乐还行，从小就学这个，我们学音乐的，聊音乐习惯从非常理性的态度去聊。当然感性是蕴含在理性之下，首先是好听或不好听，然后感受音乐给我们带来的颜色、感觉，包括气质等方面体验。如果我们要搞懂这个音乐，它为什么给你带来这些色彩、温度？我们就会深究它的和声、结构，这更多的是理性观念。

所以我想问您的第一个问题，因为刚才底下有几个音乐家在演奏，我一直在听，然后和着他们的拍子一直在等，突然发现他们在某一个契机的时候，就会调过来。换句话说就是两次旋转，基本还能回来，而且特别齐，我听了两次这种变化，我想知道是故意的吗？

蔡　哈哈，小柯老师果然不同凡响，单刀直入，扣紧主题！其实南音跟流行音乐，或是说跟西方的那一套音乐理念，还是不大一样的，应该说是思维上的不同。您刚才从音乐的线索上去捕捉到的，听到的变化，或是"旋转"，都是对的，您的观察很细致，但我想，这是从创作的角度去感知的。而一般人听南音，不是音乐专业的，或许不会得出您这样的疑问。

南音可以说是"曲牌体"音乐，但又不完全是。它几乎每一首曲子都有曲牌名，但所谓曲牌事实上就是一种旋律的套用模式，比如：山坡羊、福马郎、双闺等，它们有相对固定的旋律音序，但即使是同一个曲牌，曲子唱起来也都各有差别，只能说特点是一样的。

另外，刚才说到拍子，南音中有"寮拍"，但不完全等于西方音乐的拍子，我们的理解是，拍子设定了，是不能"等"的。而"等"这个动作经常在南音中出现。我们首先要理解"寮拍"是一种写作的格式，比如有：七寮拍（七个寮位一个拍位）、三寮拍、一二拍等，这不能说明它的节奏快慢，

*南音中的"寮拍"相当于诗词中的格律，是南音的传统写作格式。图中，可以看到红色的"点"（寮）或"圈"（拍）。

234

只能说明曲子结构的大小。但仔细说来，不论是什么寮拍格式的，它的指法实际时值都是一样的。那么刚才所说的等，如果学了南音的"捻寮"（用手指数寮位），就会知道，每个动作之后都要等一下，顿住一下，这或许可以理解为它的节奏形态，说来比较复杂，需要有"先生"（南音人对老师的尊称）领入门才能明白。

您刚才提到的活动前和奏的这两位是南音雅艺的学员清风和小静，他们学习南音好几年了，所用的琵琶与洞箫是基本组合，加上三弦和二弦，就是完整的南音经典形式"四管一唱"，与汉代"相和歌"的呈现方式相似。它是乐器和人声交互进行的一种音乐形态，看同一种谱，但根据的是不同的乐器规则，所以，您听起来会觉得有互相等待的感觉，瞻前顾后的。我想您已经基本听出南音的感觉了！

我们今天的主题是"玩的边界"，这是我们在上海其中一场的主持人陈爽建议的，所谓"音乐在前，人在后"，这是一个相对的概念，而这个说法也很符合我玩南音的态度，人是一个载体，是一个通道，让音乐从这里经过。

玩南音，玩就是"play"，小柯老师一定更了解 play music 的概念，虽然

* （供图／半木）

我所学习的是传统音乐，而小柯老师是流行音乐，可以说他是音乐的主流，是走在风口浪尖上的人物，所以今天想跟小柯老师聊聊，在今年，2020 年，这个特别的年份，我们不知道疫情还会持续多久，作为一个音乐人，感受可能相对细腻些，想知道您在今年有哪些调整和变化？

小柯　今年对于我来说，挺好的。我的生活是不停地工作，工作就是娱乐，娱乐就是我的工作，我自己挺开心的，不过我媳妇就挺痛苦的，因为她根本就不知道我跟她在一起，此时此刻脑子想的是什么。我也不知道我什么时候是在陪她，什么时候在想我的事情，我可以不用非坐在那儿才想是吧？我写歌也好，写戏也好，都是在脑子里面不停地想，或者说找突破口，找咬那口蛋糕的下嘴点。所以一直以来都分不清工作跟娱乐之间的界线，我唯一的娱乐就是和朋友喝大酒，只有喝晕了，才是什么也不想的时候，那才是真的休息，因为只有那个时候我的脑子才能静下来。现在觉得喝酒不健康，就多了一个健身，健身房你没法想别的事，不小心会拿杠铃砸腿，会受伤，所以得全神贯注地去做。

　　前两天我看了一本书，叫作《十分钟冥想》，我觉得和你们的音乐可能有一定关系，这本书的作者是一个英国人，他自身的一些成长的经历，使他突然对东方的打坐这些事感兴趣。西方人的一个特征，就是把所有的东方这些貌似有些神奇的东西，用科学理性的态度去实验。冥想，这一坐就十分钟，一种纯付出，但是当你真正毫无功利心地去完成了这么一门功课之后，他反而会给你带来特别多的收获是吧？所以这是我觉得特别有趣的。

　　今年，对我来说是一次"关机重启"。我马上 50 岁，现在所有的脑部"空间"的积累，还有身体的积累，应该说都是 30 岁之前的积累，这些储备其实用了 20 年也差不多。这时强硬地摁了一次关机，我觉得对我来说是天大的好事。因为我终于可以不用去想任何的约歌、约电影什么的，都没有。就理所应当地躲在家里看各种各样的书，关键是有时间了。后来看了一本罗素的书，开始看觉得还行，看到最后也看不懂，但是你可以敢去看，慢慢地，你会发现那些你看不懂的词，其实已经默默地在产生影响。

　　前两天在写一首歌，那时候好像是没有预案，自发写的，只觉得 2020 年灾祸太多了，就写了一首歌叫《2020 快过去》。这歌写完之后，我觉得我

在被这世界干扰，我在被当下大家所追求的，所崇尚的这些音乐干扰。后来过了大概有一礼拜，我都没有想出更好的方式（来完成它），结果恰恰那天做完它，真是突然好像有个人告诉你就应该这么做。所以咱们南音这种音乐它和这之间有没有什么关联？因为刚才我在楼上喝茶的时候，听他们在底下弹，似乎听到了一丝禅意。

蔡　嗯，我们如何理解禅？我想最常见的是某个让人感到平静的瞬间，我们形容它有禅意。相对一些比较嘈杂的音乐来说，南音是平静的，因为它的四个乐器音量不大，和得好的话，气口一致，听起来干净，引人入胜。这可能就是小柯老师感受到的。

正好，前几年我创作了一张弘一法师作词的南音专辑《清凉歌集》，里面有首《清凉》，"清凉，清凉，无上究竟真常"，借此机会，分享给小柯老师听听。有请我们的共同好友康小军，我们洞箫琵琶来和一下。

（音乐：南音《清凉》）

蔡　刚才这段唱词是：清凉月，月到天心，光明殊皎洁。今唱清凉歌，心地光明一笑呵。

*（供图／半木）

小柯　这是闽南话对吗？

蔡　更准确地说，应该是泉州府城腔。

小柯　这个特别重要，托尔斯泰曾说过：语言决定艺术。你的语言直接影响着音乐的韵律，派生出所有的旋律的走向与趋势。所以说音律必须符合字词的发音，无论是京剧也好，其他曲艺也好，如果大家有兴趣去听一下，他们是特别严格执行这个规则，而且在过去如果有演员不小心把字唱倒了，是要挨哄的。我们在上大学时候学中国曲艺、戏曲，老师特别指出，说中国的传统文化当中，音乐旋律的走向必须符合所持语言的环境。

　　我认识一个欧洲朋友搞爵士乐的，一直问我一个问题，说你们中文怎么写歌？你比如说英文是多音节，它可以任意地去发一个单词，你都可以听清楚他说的是这个词，但是中文不是，我们所说的中文就是普通话。普通话大致的就是4声，比如说"公主"是吧？你要是把音读错了，就变成别的词了。我思考了很久，最后我突然发现这非但不是用普通话写歌的屏障，反而是一个特别好的机会。这里边我要拿出一个我的心得来跟大家分享：你最大的缺点，如果利用好，它将是你最大的优点。

　　打乒乓球的邓亚萍，教练说她个子矮，没有条件打好乒乓球，未来没法发展，于是她就在想我个子矮，但我长不高了，我怎么把这个变成优点，于是她突然发现对方打过来的球，无论贴着桌面多低，对于我个子矮的人来说都是高球，所以无论是什么样的球，我只有一个信念就是扣。最后生生就扣出了一个世界冠军。

　　其实我们现在说的普通话，用于写歌它不比方言有优势，要知道用方言写的歌真的就别具一格，大家有时候可以去听听一些小众的歌手们，他们用自己的方言写作的音乐，棒极了！这才是一个文化真正的繁荣和昌盛，包括刚才您拿泉州话把诗读了一遍，然后再拿这个歌唱一遍，马上我们听到的就不一样了。所以说我觉得特别好！

　　我想问一下日本音乐是从南音传过去的吗？

蔡　应该说在古汉语体系下，南音保存的发音与日语的发音非常相似，我们

有许多名词的读音可以证明。特别是有些闽南语流行歌，听起来更接近，就像您之前提到的，曲艺的声腔是"依字行腔"，按着字的发音进行旋律创作，音乐依附于唱词的读音，主要是利于唱。所以从歌曲的方面来说，语言决定了音乐。

小柯　南音的谱是什么样的呢？

蔡　南音的谱叫"工乂谱"，它与工尺谱可以说是一个体系的不同分支，从音名上来看，它们的相似度极高，但南音的谱不仅有音高、寮拍，还有更重要的就是"指法"，所以南音的工乂谱是可以视唱的，这相对古琴谱来说是比较先进的。通过音名：工、六、思、一、乂，作为音高，加上指法作为时值，再有寮拍作为格式，这是一个很完整的记谱形式，也因此，南音被誉为中国传统音乐的"活化石"，因为它独立而完整。

　　而如果把"工乂谱"看作是南音的文字，把曲子作为一种音乐的语言，那么南音的乐器便是极有自己辨识度的经典之作。当然您说过优点与缺点是可以相互转化的。对于南音本身，它专属的乐器，专属的语言，可能是它独特的地方，也是它自我保护的一个屏障，但也让许多人望而却步。

小柯　这就是为什么传承传统文化这么重要。我们几千年的文明，为什么会翻来覆去，为什么有些会被摧毁？前天我看到有本书里提到一个故事：有一个印第安部落的一个长老每天看着一座山在发呆，心理学家荣格去拜访他，他说您为什么每天在这里？你看这个世界都变样子了，白人过来占领了美洲，你不想去和他们在一起吗？这老人就说，你知不知道世界的繁荣都是因为我们每天在这守护着太阳，是我们每天在山上祈求太阳出来，祈求太阳落山，世界才有如此的繁荣！

　　其实反过来想一想，这难道不就是一个人最应该去做的事吗？为什么我要做这个？我要做那个？其实我们都是山顶上守护太阳的人。我是通过你所做的这事想到的，特别棒！

蔡　感谢小柯老师的鼓励！这让我想到"推石头的西西弗斯"，有时候真的

是徒劳的，但时刻去思考生命的意义也并没那么重要，更重要的是，此时此刻你应该做什么，具体认真地把身边的事情做好，就是生活，就是生命。

我想，今年之所以特别，是因为这在我们之前的人生中从未有过，但不论困难以何种形式出现，我们只能选择去面对。这时特别适合来听听小柯老师的新作《2020 快过去》。

《2020 快过去》

2020 快过去	实际在眼前	面对困难重重
我想要摘了口罩	谁都无法逃脱	只有奋不顾身
呼吸新鲜的空气	无法旁观	才能让你安心
再带你去旅行	我等芸芸众生	时刻告诉自己
去人潮人海	面对困难重重	你一定可以
再不要回避	环顾周遭老小	一定可以
不用担心	只能生生不息	2020 快过去
2020 快过去	时刻提醒自己	
别再收到悲伤的消息	笑得要自然	
接二连三	不要露出痕迹	
仿佛看起来很远	我等芸芸众生	

小柯　前不久，我跟胡赳赳（《新周刊》的主编）聊天，他最近在做一个《说文解字》的系列讲座，讲每一个汉字的来历。他选择用一个媒体平台去讲，向大众去传播，他说我用出书的形式，现在出给谁看对吧？所以，当下就要利用科技的便利，把好的文化传播得更远。后来，我俩还讨论了一个问题，说什么是时尚？他有一个观念，最时尚的事是把现在和历史接起来，把几十年，100 年的事给它接上，没有一件事能比它更酷的了！

你想想，如果京剧一直没有断档，真的按照他最开始的性格，一度发展到今天的话，包括南音，如果没有这样那样的原因，一直在延续，一直在发扬，到今天一定是更了不得的文化形态。

我遇到很多外国人，他们说 21 世纪的艺术就在你们中国，因为你们的语言太丰富，地域太复杂了，每一个地区的文化都不一样，随便去了几个省，就看到完全不同的东西。包括像南音，其实我听着也是有点摸不着北。我也

上来就问你们，什么和声？什么曲式？我只能从这些（西方）角度去分析。

蔡　是的，百年来的西学东渐，特别从专业音乐学院开始教授的西方音乐体系影响了大部分学习音乐的人，所以很多时候，我们在国内说的音乐都是西方音乐，而当我们说自己的音乐的时候，必须要在前面加上"民间"或"传统"，才是自己的，这其实有点奇怪。

　　所谓"移风易俗莫善于乐"，音乐是最能够感化人的，也是最温柔的文化表现方式，并不是为了竞技、炫技。我国的文化需要我们自己去捍卫，因为它是属于这个民族的智慧，传承下去才会生生不息。这时，您分享的"守护太阳"的理念，就特别重要，它是一种决心，也是一份责任。我们当下能够享受科技的各种方便，但日后也就要面对随之而来的诸多不利。文化不在一时，我们的一辈子也不过是瞬间，所以也就不急，但是要去做，并且热情地，积极地投入，这样，这个过程本身也就很有意义了。

小柯　前不久有个朋友提到一个观点："你发现没有，现在的中国人拧巴。"当下我们耳濡目染的都是西方人的东西，而你作为东方人的身体里面，还有去不掉的一种精神。所以当东西方文化都在你身上起作用的时候，两种文化就拧巴。后来我就问他，怎么解决这些问题？他说特别简单，要不然就连心都变成西方的，要不然你就认命，继续向社会学习。

蔡　说得特别好！

　　从音乐方面来说，特别是音乐教育，我们几乎是全盘西化了，看得懂简谱，看得懂五线谱的人很多，能欣赏交响乐的，要比能欣赏古琴、南音的人群要多。而且，我们还在继续向西方学习，因为我们从很多方面上都还不够强大。这是现实。

　　但如何让我们这些"中西方文化交界点"的人同时兼顾这两种来源，这不是短短几十年能够消化的，所以我认同有些"拧巴"的说法。而"拧巴"，其实就是时代作用于我们身上的一种现象，但这个也可以看作一种生命力。

　　在未来若有机会，从我们的下一代开始，我建议先接触一下我们自身的传统文化，这就好像一个"命脉"，是民族和人种的自我认同，也是你认识

和接收其他不同文化的底气。我们先学习自己的文化，是顺应自然，特别是在国际交流上，没有自己的根本文化，谈何交流？没有交换，就没有对流。

另外，我们学过传统文化的人，也有责任，这个责任就是不断把这个文化交出去，让它更好地传承下去，所以，基于认识，才有认同，才有可能接受和传递文化。这也是我所意识到的。

小柯　你这心态我就听明白了，你还是比较喜欢守在山顶上，守着太阳。这个没问题，我很崇敬，我想给你讲两个故事。

第一个故事是别人的故事。我有几个在音乐上特别出色的学生，唱歌、写歌都特别棒，但是真穷，穷到每周我不请客，他们就吃不上肉，后来有一天他们跟我说，我怎么能够在这个行业发展起来？怎么能够火起来呢？然后我说我以 20 多年的从业经验告诉你，要火第一步靠命，第二步看专业。你说我歌写得那么好，我唱这么好，我长得这么好看，我为什么不火？那你就没火命。你问有的人啥都不行，他为什么就火？因为命好！

我相信你会同意我的观点，在这个问题上，如果你真的热爱音乐，爱一个东西，我们知道爱是自私的，同时爱也是私人的，正经的界限，爱的边界

*琵琶与吉他其实是同源的乐器，横抱，指弹。从按弦的角度来说，吉他要复杂得多，而南音琵琶的技法可以说是中国弹拨乐中最简单的了。我想，小柯老师如果出生在泉州，一定也会接触到琵琶的吧！（供图／半木）

就是私人。你说你喜欢唱歌，没人拦着你，对吧？你可抱着吉他路边唱去，舍不得就在家唱，你喜欢的是唱歌这件事。但当你想成为什么的时候，你爱的就不是这件事，你爱的是那件事，你爱的是当明星，只不过要从唱歌这事去完成，对吧？这是两个不同的概念。后来他说，那行，我现在只求能够自谋生路，我唱歌、我写歌、我能够吃饭。我说这件事还是同样，你刚才说的是名，现在说的是利，咱们换句话说我喜欢抽烟，我爱抽烟，我抽烟抽不出名来，也抽不出利来，但我就爱抽，这是单纯的爱，这才是地道。我爱抽烟，我没事我真爱！

我说这是最纯粹的，爱唱歌，爱音乐里的人，你要问一下他们是真的爱它吗？还是爱它后边给你带来的名和利呢？我们聊了好久，最后他说我就是爱音乐，我现在明白了，老师你让我清楚了，我把梦想和欲望混淆了，我去找一份工作谋生。结果这个学生最后断定他真是爱音乐，于是他去找了份工作，由于他很聪明，从一个小业务员跑出了也算是很高的一个职位，月薪也很高，业余还是弹吉他唱歌，录音都在做，现在生活就特别的好。

第二个故事是我的。我从小爱音乐，这个大家都知道，我 10 岁见着钢琴，就跟我妈说：你给我买这个，这是我最后要的玩具。这是原话。然后我爸就说这玩具忒贵，但是甭管怎么样，还是给我买，于是我就真信守承诺，这是我这辈子管他们要的最后一个玩具。

但是最后悔的是，我拿我最爱的东西当成了我谋生的手段。为五斗米折腰，面对生活。在我们混社会写歌的那个年代，甲方经常是煤老板，戴大金链的那种，受托给人写歌，写完之后，他说行就行，不行就不行，说怎么改就怎么改。后来有一天，我突然想，这样不行，音乐是我这辈子，除了我媳妇以外，我最爱的东西，我还这么漫不经心地去伤害它。

后来当我喜欢上音乐剧，就长了一些经验，我下决心绝不从音乐剧拿一分钱的报酬。首先这个兴趣不能赔钱，有这一个大前提，我和我的合伙人都有自己的谋生手段，所以这个音乐剧，你越不指望它，它反而越赚钱。音乐剧上赚的钱，我们就会买更好的设备，用更好的技术，反而这件事就会越干越好。

讲这两个故事什么意思？就是说，真正喜欢一个东西，那么就珍惜它，想各种方法爱护它。我就是一个守太阳的人，我不愿意掺杂功利，索性就把它搂到自己的怀里，不从它身上求一丝一毫的名或者利等身外之物。这样反

而更纯粹，我们喜欢的东西也能发挥它最好的一面。

蔡　真是很棒的分享，这两个故事看起来很通俗易懂，但能够从中明白道理的人并不多。真正的喜欢，是内心笃定，用行动去践行智慧，而不是把我们的生活和愿望都放在兴趣上，反而会让这个事情变得无趣。

　　我自己会学南音，一开始完全是我母亲的愿望，反过来说，如果没有她的引导，可能对我自己将是一个很大的损失，幸亏有南音！

小柯　真羡慕，我就不行，我媳妇说不让我喝酒，我就真不敢喝。我跟你恰恰相反，你妈妈生你，就是为了唱南音的。而我爸妈生了我，打死不让我玩音乐，真的是这样。

　　我父母年轻时都是部队文工团的，按现在讲都是音乐人。他们都是三几年出生，当时在海峡之声广播，打金门炮战的时候，他们都是炮兵，这一辈子从事文艺工作，经历了动荡的年代……所以他们认为在那样的意识形态下，学好数理化，能走遍天下。千万不能学文，更不能学创作，因为你只要有了思想，一创作，容易说错话，容易办错事，容易被抓，就是这样的。

　　所以其实我从小是被当科学家培养的，小时候写志愿，我填的科学家，老师就说你为什么要当科学家？我说因为我姓柯。我十岁之前都不知道的，这个世界上有一个东西叫"钢琴"。所以我觉得你很幸运，顺着自己这个意，又顺着长辈的意走。我完全就是逆反的。

蔡　我想您的父母也有成功的一面，他们选择"反向教育"，因为有些男生的心理就是这样，越不让他碰，他就越想去学。要是当时他们硬拽着您练钢琴，可能您现在真是科学家呢！我知道小柯

*（供图／小柯）

老师最近出了一张新专辑,《五十岁的狂欢》,当中有《给回忆》《给爱人》《给爹妈》《给孩子》……我觉得五十岁,半个世纪,对于一个人来说是很大的一个节点,不知道它对您的意义是?

小柯　其实,30 岁对我的意义曾经是无比巨大,我觉得 30 岁是自己硬加的一个分水岭,故意在 30 岁时喝得酩酊大醉,然后给自己一个标签:我不再年轻。后来回过头一想,30 岁只是小屁孩!所以到 40 岁的时候,我就故意忽略这么回事,40 岁生日该怎么过咱们就怎么过。然后到 50 岁,就特别抱歉,我现在天天混在孩子中间,最大的是 1983 年,最小的是 1998 年,而且现在 90 年代的孩子越来越多,你每天和年轻人玩在一起,自然就会变得年轻。

我觉得你也可以,年龄就是一个数字,而这个数字有趣的点在于,你一边顺手往前长着,你的目光同时往下看着,有的人就是到 50 岁之后,他的有效生命期就是一直在 10 年再往后平移,我们除了这 10 年往后平移,还不停地叠加新的 10 年,所以你的心态永远会在一个很稚嫩的状态。我认为一个从事艺术的人能够成功的两大特征,第一个是要有精湛的技巧和技法;第二个是有孩子一样纯洁的心。无论是画画还是从事音乐都要具备的核心要素,当你拥有这两项的时候,才是一个真正的艺术家。

所以就为了这,我也不能让自己变得像一个老头那样。我媳妇老说我任性,她就老觉得我绑不住。有一部分是性格使然,有一部分是故意为之,包括《五十岁的狂欢》,我是在 47 岁的时候写的,什么意思?就提前过,47 岁时先把这事过了,过完之后,真到 50 的时候,就把这事忘了,然后不知不觉的就奔 60 去了。

蔡　这真是很好的心态,提前做点准备,然后再把它忘了,真是一个好方法。但年龄确实有它的意义,包括我们说的年龄段,在哪个年龄段做哪个年龄段该做的事情,也享受那个年龄段的优势。

真是很愉快的一个下午,虽然是第一次见小柯老师,但是借这个机会,跟您聊了这么多,感觉真好!再次感谢您的到来!也谢谢在座的每一位朋友,谢谢!

南音雅艺北京班成立的由来

———

习茶与习南音是否互通

———

美的最高境界是理性的

"I often describe this learning process as 'transform a grain of sand into a pearl'. The shell, with sand in its body, experiences prolonged pain but will enclose the sand grain with some protective fluid and eventually turn it into a pearl. When you experience this process, you may slowly find joy in it, upon which you know you are on the right track."

『我经常用一个词形容这个现象，就叫「化沙成珠」。就像一粒沙子落进了贝壳肉里，贝肉饱经痛苦的磨砺，会分泌出一些保护液，直到把那一粒沙子包裹成了珍珠。所以有的时候体会自己经历的这个过程，然后慢慢把它转化成乐趣，只要你找到这份乐趣，你就真正踩在了这条路上。』

一念三千里
——从茶到南音

与茶美学　老古

老古

　　知名茶人，中国茶文化学者，与茶结缘三十余年，常年探访各地茶区，了解不同茶类制作工艺及与茶相关的风土人情，从系统研习茶品到探寻茶的内在精神性，以茶精进练心，走出了一条自己的"茶之道"。2008 年开设老古竹斋茶文化工作室。因茶识陶，探微茶与器的关系，力求扩展茶器的各种现代思考。多次举办大型茶会，也尝试茶与其他艺术之间的跨界合作，探寻茶的种种可能。多篇茶事体悟文章被国内外知名媒体登载报道；参与天津卫视茶文化系列片《说茶》的拍摄；2016—2017年《刻画》节目拍摄《老古说茶》系列茶文化视频。

*（供图／竹斋）

蔡　今天邀请到的对谈嘉宾，是一位知名的茶美学老师，他与南音雅艺有很深的缘分。2016 年，我们在今天的场地半木空间做南音分享，因此结缘，应该说，南音雅艺会在北京开班授课，他是最主要的推手，有请我们的好朋友老古老师！

　　在座的朋友对他应该是熟悉的，古老师是细致之人，他特地为今天的活动做了一些花艺作品，在活动开始前，我们还能品到他亲自泡的茶汤，意蕴深长的茶水引起极度舒适！

老古　谢谢雅艺老师！我们认识有四年了，其中学南音应该是有两年多的时间，能以这样的方式一起在半木分享，不论是茶或是南音，都是别具深意的。

蔡　是的。古老师当时说要学南音，对我来说还蛮惊讶的。首先我了解到他是资深的茶人，自己也从事茶文化的教学，但我自认为南音并不那么好接受的，不论是在唱词的发音上，或是乐器的掌握，都需要有强烈的学习欲望，

*这是活动当天，古老师在现场设置的茶席，美是生活的原动力，以茶作为通道，能看到更美的世界。（供图／张丛）

才能够坚持。而两年过去了，古老师完全刷新了我的看法，他从唱，从琵琶入手，一句句地积累，几乎从未错过回课（交作业），打下很好的基础，真是令人刮目相看！

我想说，北京是中国的中心，而南音作为世界非遗，有必要在此有一个展示的平台，或者说，它应该在这里有个窗口，让汇聚于此的各地的文化爱好者能够有机会接触，这是我最初的愿望，而因为有古老师的帮助，我们得以顺利在北京传承南音，还有十几位同学一起参与学习，共同努力，于我来说，真是太幸运了！

老古　我在 2008 年第一次听到南音时，那时候它就非常打动我，它的词句、韵律是真的把古代的那些活色生香的东西，生生带到身边。之后应该是 2016 年雅艺老师在半木空间的第二次活动，当时雅艺老师和思来老师在半木空间的这个位置，我进来的时候演奏已经开始了，正是给我印象非常深刻

的《霏霏飒飒》，我现在还记忆犹新；当时还演奏了《梅花操》，现在我有幸学了其中的一个部分，就是第三章《点水流香》。当时听的时候，我是闭着眼睛的，然后我会听到这里边的故事，感受到从梅花初开，一直到梅花逐渐凋零，随水漂流的意境……那一刻，它深深打动了我！

所以从那一刻，我就开始想学习南音，包括后来听到南音的念词，发现很多是河洛话的发音方式，这个也特别吸引我，虽然我在两年的学习过程中，对自己念词、念曲一直还不是很满意，但是当我觉得能够贴近它，开始用这样的方式去发音的时候，才觉得开始慢慢理解我们中国文化里更深的部分，因为用这样的发音在讲述的时候，会觉得口腔是立体的，上中下、左中右、前中后都会有不同的发声。随着发音，身体是有"体感"的，当时没有这么深的感受，但是已经隐隐的有这样的感觉。

那场活动结束后，我跟雅艺老师有了联系方式。我比较"佛系"，属于被动的那类人，所以后来大概有两年的时间，我没有跟雅艺老师在微信上有任何的互动，但其实我很关注南音雅艺的各种活动，但是我也没有点过赞，也没有给她留过任何我的想法。

直到有一天，我一个上海的好朋友，在一个很知名的画廊工作，她希望有一些非常优秀的艺术形式，进入他们画廊做一些普及推广。她当时是听到雅艺老师在上海的一场演出，也很激动。她发了朋友圈之后，我说非常值得邀请雅艺老师，然后她就来追问我是不是可以帮忙联系，然后我就给雅艺老师发微信，才发现她把我删掉了。

当时如果是我自己想要联系雅艺老师，发现被删掉的话，我可能基本上也就没有再继续了。但因为是受朋友所托，可能一直以来都有诺必践，所以还是要想办法把雅艺老师加回来。加回来之后，我就直接表明上海的这样一个邀请，当我觉得完成所托后，就没再过问这件事情，所以我一直也没有问过我的朋友，也没有问过雅艺老师。

但就此与雅艺老师重新搭上线之后，我觉得好像有一个成熟的机会跟雅艺老师说，可以进行学习，希望他们能来北京，再后来我在跟雅艺老师比较熟悉的时候，我再回头问我那个朋友有没有联系雅艺老师，她说没有。这让我觉得是冥冥中在被牵线，从我的角度看，我是来帮我的朋友牵线，但其实是我的朋友帮我牵上了雅艺老师，给我学习南音的一条线。

后来就跟着雅艺老师从 2018 年 3 月 18 号开始学习南音，第一课名为《有缘千里》，我觉得真的非常难得，千里缘分就是这样的一线牵过来的。

蔡　听古老师这么仔细的介绍，真的，有些缘分就是这么曲折，很像文化的生成，想尽办法，加上天时地利，平行的两条线有时也有相遇的节点。

北京的传承其实很不容易，当时我们是以众筹的形式发起，把一年中每月来北京的费用预算做好后，只要经费足够就成行。所以，不仅古老师，还有第一年加入南音雅艺北京班的同学，以及很多提供无私帮助的人，都是受南音文化的感召，这都是我们前行的动力。

刚才古老师提到了，第一次在半木空间听到《梅花操》让他非常触动。恰巧他也学了第三章《点水流香》，是不是我们趁机来和奏一下呢？也让现场的朋友感受一下！

老古　先说明一下，因为《点水流香》学的时间并不是很久，虽然非常喜欢，如果说中间有讹错，完全是我自己的问题，跟老师没有关系。

（音乐：南音《点水流香》）

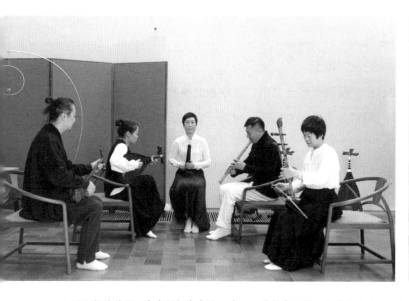

*用五年的时间，古老师把南音的四管一一学起来，可见他学习的决心。在今年落成的新空间里，闽南风格的红砖墙与南音乐器更为相互呼应。（供图／半木　小潴）

老古　不好意思！有一些部分确实比较紧张，很难为雅艺老师被我这么拖后腿。

蔡　古老师真是客气，其实已经很不错了，所谓台上一分钟台下十年功，古老师学习的时间确实很短，但能够鼓起勇气上台，已经很值得大家为他鼓掌了！

　　话说古老师学南音这件事情一直很激励我。你们知道吗？在成年以后，要从零开始学一个东西，不论是南音或是其他，都需要很大的勇气。去接受一个新的事物，包括接受自己的学习步伐，这些都比想象的难得多。所以，在南音雅艺学习的同学，其实都是我生活的榜样，他们能够安排好自己的日常，又能够为自己的兴趣投入时间和精力，特别是我们这种比较冷门的传统文化。

　　我想，学习靠的是热情，要有恒心，一点一滴，从最基础的开始，是一遍遍地累积，才有可能进步。我认为自己并不很擅长教学，所以一旦有同学学得好，首先一定是他下了大工夫，其次对我也是一种莫大的肯定，是我们共同在进步。古老师的学习就是这样。

　　今天的命题，前半句"一念三千里"，取自古老师的微信签名，后半句"从茶到南音"是古老师致力的方向，是专门为他设计的。

老古　应该说雅艺老师非常的懂我，今天所选的这个话题很贴近我想要表达的。比如关于茶、关于南音的一些东西，也是随心而行。

　　很多年前我就慢慢有个意识，也就是关注生命的维度和宽度，我发现自己可以在任何年龄，在任何情况下学我自己想学的东西。实际上现在的时代所给我们的压迫感非常强烈，我们知道未来的这种所谓人工智能，包括科技发展，会给我们一个全新的世界，但我们还剩下什么？

　　我觉得我们所要思考的，就是"生而为人"的时候，我们自身的价值到底在哪？我们跟未来的超级智能来比，不同之处是我们有情感，我们内心知道自己需要做什么，我觉得这个可能是我们跟它们的区别。它们可能还是可以被推演的，不具有主观性的。

　　所以面对未来的世界，应该随心而行，若按照我们真实的内心想法，需

要剥落的东西很多，尤其是那些外部环境赋予你，希望你是什么，或者你应该是一个什么样的人的部分。我们应该拿掉很多的外框，包括你的年龄，你的性别，你的社会身份，然后回来问自己，我本身想要的东西是什么。所以我觉得可能在任何一个年龄你都可以重启，开始去学一个全新的东西，可能不具有任何现实意义，跟你的职业没关系，跟你的其他的一切可能都没有关系，但是我觉得你握到的这个东西，可能恰恰是打开未来世界的一把钥匙。

而学南音其实是一个通道，虽然就两年多的时间，但已经觉得有很大的收获了，它既是严密的，但是又很自由，就像是流淌的水，给了我比较大的自在感。我以前是个偏向于讲规则，或者是讲条条框框的一个人，现在我会知道边界都是可以流动的。

蔡　是的，音乐是流动的，文化也是流动的，人更需要流动，正是这些流动在产生关系，在交织中激发出智慧，即使所谓的"一成不变"也是暂时的。古老师很善于观察自己，体会事物，他学南音的这件事情就很能影响这个文化的传播。

事实上，我对南音的传播有多种看法，比如，我把南音唱好了，听到它的人，会为南音的好听而感动，这是一种；还有一种是，有些具涵养的人，他们能够发现生活中的美，又能把自己打理得舒服，这些

* 极致的美无不令人动心，古老师的茶美学也是如此。在古老师的课室里，美是一个整体。（供图／竹斋）

人在学习南音的过程，会传递一种美感，我自己看起来，感觉他们的美感通过南音在继续传递，"美美与共"的感觉。

今天来到现场，第一眼就被镜面上的这个装置所触动，它是一个枝干，但其中一枝被故意折向另一个方向，有自然，又有人为的感觉，让人看了不由得有些想法，很特别！我想，这些美感都是相通的，古老师习茶，以茶入道，接通南音。

老古　其实茶和南音对我来说都不那么容易的，我大概是从 2001 年开始习茶，之前就很喜欢，第一次喝茶应该是在 4 岁的时候，后来在 2001 年因一个有些特别的机缘开始系统地学习。记得在很多年前，我曾看过司马辽太郎写的《宫本武藏》，宫本武藏是日本一个很有名的剑道大家，他在初学剑法的时候，觉得"剑即一切"，后来他了悟到一定程度的时候，认为"一切即剑"。若干年前看到这个部分的时候，我发觉有点像当时的自己刚开始的"茶即一切"的阶段，我也是经历过非常多困难的阶段，是靠着对茶的那种痴爱走过来的。那个时候的"茶"，在我看来确实是精神的抚慰剂，甚至可以说是我的乌托邦，我可以躲在茶里，好像其他的东西都不存在。但是那个阶段过后，在今天我再看，茶已经成为我感受和理解世界的一个模型。

后来学习南音的时候，唤醒我很多以前习茶过程中的记忆。我觉得学一个新的东西，在最初阶段对基本技术是怎么练习都不为过的，不要觉得枯燥，也不要觉得多么困难，实际上那些困难或者说给你构成心理困扰的部分，不是这些技术本身带来的，而是你自己内心预设跟它相互之间的反差所带来的问题。所以我觉得所有学习，其实都是修心的过程。如何能够让自己沉浸在所学的专业技术里，并从中找到乐趣，才是学习真正的价值和意义所在，无论学什么。

我觉得我们人可能有一种本能，同样在做一件事情，你可能做 10 遍，会心浮气躁，很不耐烦。你做 100 次的时候，你可能就会找到一些感觉，做到 1000 次甚至说超过 1 万次的时候，你就会从中升华出乐趣。我经常用一个词形容这个现象，就叫"化沙成珠"。就像一粒沙子落进了贝壳肉里，贝肉饱经痛苦的磨砺，会分泌出一些保护液，直到把那一粒沙子包裹成了珍珠。所以有的时候体验自己经历的这个过程，然后慢慢把它转化成乐趣，只要你

找到这份乐趣，你就真正踩在了这条路上。

这也是我在我们学习过程中，包括在南音雅艺，我所体会到的乐趣。也是因为两相映照，我摸到了一些它的结构，比如说茶里的结构到底是什么？从外相上来看，我们喝到那一杯茶，它有它的香气，它的味道。然后如果你善加辨解，就是你用心在喝茶的时候，会慢慢建立自己一个对茶的标准。所以我们有时候喝茶，会区分出闻到的香气是什么，我们喝到的滋味又是什么，这个滋味甚至在我们的口腔里头，也就像南音的发音一样，入口后，在你口腔的前部、后部、中部，你所感受到的滋味变化。

有些人会说它偏于主观，但是实际上它并不是各有不同，而恰恰是因为这些年有过和几百个同学一起共同觉察的一个过程，这是非常有价值的部分，他们的感受和反馈让我非常清晰地验证了这一点。

蔡　刚才说到宫本武藏的"剑即一切"，或是古老师的"茶即一切"，是一种高度的专注，是一种单纯，也是非常快乐的体验，我特别能认同。我虽然没有"南音即一切"的觉悟，但因为从小接触到现在，可以说很多时候也会习惯性地以南音作为一个通道去定义一些所见到的现象，这是合理的，也是自然的。所谓"化是过程，变是结果"，古老师说的"化沙为珠"，其中最有意义的，最使人成长的部分，就是"化"，而到"珠"可以视为阶段性的结果，因为万物都还在相互影响。古老师能够体会"化"的不易，并且去忍受，去经历，确实给我们很好的榜样。

都说"美"是进步的动力，追求各种的美，成为我们生活得更好的方向。话说回来，许多闽南人会喝茶，但只是一种生活习惯，他们与古老师对于茶的学问是不同的。很多时候，我们只是喝，很少去探究茶的各个方面的细节，以致我们也很少谈论茶具体的概念。而认识古老师确实打开了我对茶世界的另一种认识，会认真去思考茶的一切。我想其实每一件事情都要认真起来，通过它我们可以看到更多的维度，也通过它去印证我们以往的经验。

老古　实际上我无论是听雅艺老师念曲还是琵琶的弹奏，仔细听还是能发现在"点挑"之间藏着的很多小细节，它并不是我们初学者弹出的声音。包括雅艺老师的念曲，一个字的声韵里头产生了非常多的细节和可以品味的小秘

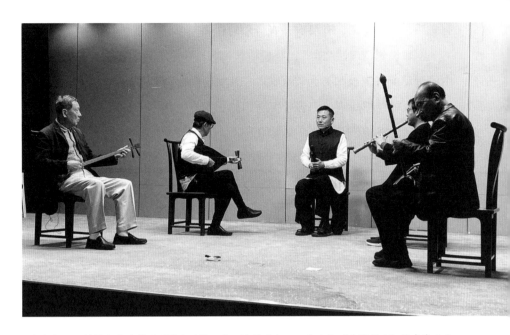

密,在我看来这就是一泡特别好的茶,一袋做工精湛,或者存储得当的老茶。因为好茶会藏着很多的秘密,等着你去解构,我觉得它有所谓的空间性,所以"一念三千里"就是空间性,在我看来也是时间性的。

蔡　是这样的,和古老师聊茶都是非常愉快的,他说到茶犹如长江之水滔滔不绝。确实像他说的这样,越是学得细,感受得越深,也就越容易沉浸在那个世界里,有种"彼岸的快乐"!

老古　我一直认为美的最高境界是理性的,感性只是我们在体验美妙时的感受。但如果我们深入学习,或者真正从更高维度意义上看,可能我们感受的是它的秩序之美。

蔡　是的,南音其实也很讲秩序,这个"秩序"相当于礼乐的"礼",它

有先后，讲究规则，有层次，有行乐的秩序。

刚才说到"理性之美"，我想应该说感性中也有一定逻辑的，如果没来由的触动或许应该归类为"天性"。唱南音也是，如果从理性的角度来说，唱是客观的，把所唱的内容咬字、归韵、指骨做到位，但通过我们的喉咙，身体表达的时候，仍会带着物质的记忆，这个记忆如果说是主观意识，那么也是非常小的一部分，可以称之为自然流露，这部分是可贵的，或许也就是感性的部分。

老古　其实前几年偶然碰到过一个唱昆曲的朋友，他说昆曲里有一个行话叫"腥加尖赛神仙"，意思就是说作为一个好的演员，实际上是要超越角色本身，才能够塑造出最高的艺术形象，比如说戏曲以前有很多男扮女装，你会发现很多男性的演员在表现女性的时候，甚至比女性演员表现得还要有美感，这种美感不是单纯外形女性化的问题，而是他所表现出来的情志，或者说他对神态的拿捏不是模拟女性本身而是能反观超越。

蔡　说得非常好，"情志"用得特别好！

其实这恰恰对应了中国的传统文化——中庸，不偏不倚。不是完全的男性思维，也不绝对的女性思维，最好是兼具二者的优点，便能在这之间自由行走，也就是古老师所说的"反观超越"。

文化与地缘是脱离不开的，作为闽南，在地理位置上与文化中心的北京比相对偏远，就如李西安老师说的"产生文化的地方并不能留住文化，而恰恰是那些边缘的地方才泛起文化的涟漪"。而南音从中原而来，由宫廷到民间，最后流行于闽南人生活的地方，也有它的合理之处。

所以，学南音必到泉州，了解它的文化环境，这也是为什么我们会有"驻馆学习"的安排。古老师也来过几回了。

老古　我觉得去泉州就有点像朝圣一样，其实泉州本身也是一个历史文化名城，而且它也算是海上丝绸之路的一个起点，它所保留的那些老的建筑，还有包括现在是香火鼎盛的这些寺院，只要留心去看这些边边角角，就特别打动我。有可能是因为我们自己一路成长过来，不经意间在我们的身体，或者

记忆里，会留下一些相类的东西，有可能那个东西会不断地牵动，或者是会让我们想起一些过往经历，及当时的心情。

蔡　带着茶的经验学南音，应该是一个特别的体会，是不是有可以移植过来的方法呢？想听古老师来分享一下。

老古　对，我觉得学茶的时间够久，其实会产生一个大概的期许，就是说我做了什么样的功课，应该产生什么样的结果。当然它可能不是当下马上就能达到，但是你知道它会在前面等着你。也许就是你在做的时候，你种了种子，然后培土，它发展孕育逐渐长大。所以在学习南音的时候，我也会有同样的心态，现在可能累积出一些经验，就是说听到琵琶的声音，听到洞箫的声音，能够去感受到它的不完美，但是在此时此刻可以接受或者是去欣赏它。当然这个欣赏不是终点，而是有没有可能做得更好一点。就是这样一路探索，慢慢去走，会累积出一个越来越让你觉得自如的状态。

蔡　学习就是一个磨炼的过程，去督促自己，并看着自己日积月累的进步，都是一种自我满足，就如古老师说的，他确实每一步都学得扎实。他其实真正学习南音才两年多，从曲唱，到琵琶，再到洞箫，还有三弦，除了他自身非常努力学习之外，必须说他也是一位时间管理高手。每一位成年人都可以说自己很忙，也确实有那么多事情需要忙。所以能不能安排出时间并不在于你到底忙不忙，而是在于你的取舍和做事效率。比如，当下你认为南音更重要，那么你就能抽出时间来。

　　好的，"一念三千里，从茶到南音"，今天下午就先到此，谢谢大家，特别感谢古老师来与我们一起分享。谢谢！

关于古琴的打谱

把南音引入天津音乐学院

琴瑟和鸣的秘密是音乐家的烟火气

"There is a saying from *Mencius* that reads, 'The music of the present day is just like the music of antiquity'. Do you think there is any difference between contemporary and historical music? We may feel the difference in their forms, but they indeed share the same or very similar essence. Today, we have the luxury of appreciating this antique culture, so we must take good care of it and avoid causing any damage."

『《孟子》里面说过一句话，叫「今之乐犹古之乐也」，今天的音乐跟古代的音乐你说有差别吗？我们从形式上感觉肯定有差别，但是从内心上，从本质上它们应该是没有差别的，或者说差别不大。我们今天能够有条件享受这么优秀的古代文化，要精心呵护它，不要破坏它。』

颐真者，以之载道

与琴箫　王建欣、李凤云

王建欣

　　天津音乐学院教授、音乐学系主任，中国传统音乐学会理事、笛箫演奏家、音乐理论家。我国第一位笛箫专业硕士学位获得者（1987 年）；第一位中国古代音乐史（琴学）方向博士学位获得者（2001 年）。其洞箫、古埙的演奏，具有浓郁的书卷气息。曾主持翻译高罗佩《琴道》（获 2015 年度全国图书普及读物奖）、主编《音乐欣赏》（"十一五"国家级规划教材）。

李凤云

　　天津音乐学院教授、硕士生导师，中国琴会副会长、中国昆剧古琴研究会古琴专业委员会副主任。曾出版《广陵琴韵》《箫声琴韵》《梅梢月》《南风》《琴韵》《李凤云王建欣琴箫埙音乐会》《明韵》等个人 CD、DVD 专辑；出版著作《李凤云古琴三十课》《东皋琴谱打谱研究》；琴曲打谱《颐真》《梅梢月》《玄默》《离骚》等。

蔡　我跟我的先生曾经探讨过这样一个话题：如果一定要有个理想的生活模式，那么就是像今天的这两位对谈嘉宾这样，双宿双飞，同心同意，是大家眼中的神仙眷侣。相信能够参加本次分享的朋友们都对两位老师再熟悉不过了。而我还是要隆重向大家介绍一下这两位来自天津音乐学院的教授：著名笛箫演奏家王建欣老师，与著名古琴演奏家李凤云老师，感谢两位老师特地驱车到北京来参加我们的活动！

　　今天的对谈题目叫"颐真者，以之载道"，先说《颐真》，这是由李老师打谱，并且与王老师完成录音出版的一首古琴曲，而他们的女儿也是以这首琴曲命名，想必两位老师都非常喜欢这个词！而"以之载道"，则是因为上个月，两位老师到漳州传承古琴，李老师的一位学生，有个古琴工作室在那里落成，王老师就写了"以琴载道"这样四个字作匾额。我当时看了，特别感动，所以就把它放进来了。那么我们今天就从这个主题开始吧！有请王老师先说几句。

王　雅艺取了"颐真"这个名称我们来聊，特别好。尤其这样的环境，这样一个空间，特别贴切，贴切在哪呢？因为"颐"这个字，是保养的意思，颐养天真，是对人的心性的修养、修炼。《颐真》是一首琴曲，历史上就将这首乐曲归入道家的一种追求，一种修养。这首乐曲唐代就有，写这首乐曲的人，音乐史上讲是董庭兰。说到董庭兰可能会有人不熟悉，但是可能都知道一位名叫董大的人。因为中国人特别讲究排行，家中的排行，我们看唐诗里面都有叫李十一，甚至张十三等等，是家里的兄弟姐妹的排行。那么董大，他的本名就是董庭兰。音乐史上说，董大不光创作了一首乐曲叫《颐真》，

琴曲的《大胡笳》和《小胡笳》也是由董大创作的。当时作为音乐家，他的名气有多大？高适为他写了首送别诗："莫愁前路无知己，天下谁人不识君。"

　　关于这首乐曲，最早见于明代的《神奇秘谱》当中，《神奇秘谱》是1425年朱权编纂出版的，朱权是一个大学者，在明皇史中称是朱元璋的第十七子。面对着古代存留的乐谱，弹琴的人都有一个摸索的过程，这可能跟中国人对音乐的认识有关。中国人特别强调二度创作，愿意在摸索的过程当中，有自己的一些体会。李凤云老师从《神奇秘谱》上见到《颐真》，就愿意通过自己打谱，通过摸索把这首乐曲演奏出来的。李老师也说说你的打谱《颐真》。

李　这是我比较早期的打谱，因为曾经有过全国的打谱会，当时打谱会指定的曲目是《离骚》，但因为这首曲子比较大，那时候我觉得自己的经验不够，不能承担这么重大的打谱工作。然后我就在谱子当中翻，翻到了《颐真》。当然尝试打这首谱子，一个是机缘翻到这，再有就是一直想打这首曲子，因为我女儿取名字的时候，我们很单纯，觉得曲子的内容好，所以给她取了这个名字。

　　那时候我还不知道有别人打这个谱，我在跟着中国艺术研究院许健先生学习的时候，我就对他讲从《颐真》先打打看，老师挺支持我的，就开始了，

*活动当天，我们约定和奏《梅种》，李老师把手写的乐谱随身携带着。从南音的工乂谱到古琴的指法谱，需要古琴演奏家再次创作，不只是旋律的线条统一，而是古琴的弹奏指法要能理顺。（供图／半木）

觉得还挺好听，之后演出时就有很多人喜欢。事后我才知道许健先生打过这首曲子，还有姚丙炎先生也曾打过，后来我也把他们的打谱拿来仔细学习，感觉各有不同。这首曲子，重复句特别多，就是琴曲中会出现的"再做"或者是"三做"，这样重复的时候，它应该是强调平静中的变化，这就是打谱的空间，蛮有意思的。但是有一点，不管再怎么变化，所有的音高，所有的指法都是按照《神奇秘谱》来的，弹这首曲子所有的感觉都应该是唐代人给我们的。

蔡　其实这是我第一次这么正式地了解古琴文化，刚才听两位老师多次提到一个关键词叫——打谱，这是一个什么行为呢？因为在我的理解，南音的工乂谱是前人传下来的，虽然也有版本的不同，但没有"打谱"这一说，我猜想，"打谱"是不是对古谱的解读，从字谱变成减字谱的过程？但为什么是"打"呢？

王　我认为"打"作为一个动词，在汉语里面简直太丰富了，我们中国话里面，动词就比西方文字丰富不知多少倍。我们说打篮球、拉二胡、弹钢琴、吹笛子，外国人一个"play"就完了。即使我们有这么丰富的动词，但如果说在里面选特别典型的，我认为又简洁又典型的，就是"打"字。

　　"打谱"它是一个揣摩的过程，它不是看着谱弹出来，得反复揣度。最早是谁管古琴的这样的一个工作叫"打谱"呢？我没考证过，感觉挺古老似的，事实上并不老。词典上也有词条，我们现在往回追溯，恐怕追不过管平湖先生，差不多就那个时候。反正我们在古谱上见到的，都用"把玩""揣摩"。比如说围棋的，因为围棋管这个环节叫"打谱"，围棋的推敲过程叫"打"。

李　我觉得这个"打"字也比较奇怪，但是一直这么用。"文打""武打"，好像有一点动作性，但古琴的打谱比较有思想性的，动脑动手。比如打草稿。

蔡　这么说确实有意思，李老师说的"打草稿"就特别形象。那么是不是说每一首古琴曲都需要"打谱"的过程。比如南音的传承更多的是口传，有词

的唱词，没词的唱谱。那么古琴是不是也有自己的传承方法？

李 实际上每个人认知不大一样，有的人初学古琴的时候，他说在打一个谱子，实际上他是在试弹、学弹一首曲子。但是说句实话，打谱要集技术、艺术修养于一身，要揣摩古人的思想，真正的打谱，不同的人的见解差距还是挺大的。一个成功的打谱，可能需要很漫长的时间，比如说我开始打《离骚》，然后放下，然后又慢慢开始，最后到我演出，是 12 年以后的事，即便那时我都还不敢定谱，后来在雨果出唱片的时候，才算把谱定了。我觉得它的思想性艺术性非常强，史诗般的音乐，很难能够达到最好，但是终究要有一个节点。这样的谱子其实我们的前辈也有打过，比如说像管平湖先生，他们都有打过，为什么我们还要打？就是想让更多的人看到，这本《神奇秘谱》所带给我们的音乐是非常丰富的。读屈原《离骚》的时候，有人与神、人与花草，人与天地的描述和寄托，丰富而绚烂。所以它的音乐用音丰富，有这么多的变化音也不足为怪。而且这个《神奇秘谱》，它确实是朱权花 12 年的时间去编纂的，一字一句一点一画屡加校正，花了很大的功夫，就是要传给后人。所以我觉得面对遗产的时候，还是要小心，尽可能还原再现，所以打谱就是"按谱寻声"，每一次打谱，都是一次向古人学习的过程。

王 我补充一点，因为雅艺刚才问"打谱"听起来好像有些高大上，那么初学者能不能打？就像李老师刚才说的，打也可以，但是我个人理解，打出来的这份谱子，凝结了打谱者的修养和学识等等，方方面面，这是一定的，但同时还凝结了他对古琴音乐的认识。为什么这么说？有一句话叫"观千剑而后识器"，或者说"操千曲而后晓声"，就是说打谱要靠多年的积累，反复地接触。

另外，李老师刚刚说的，比如她对《离骚》的打谱，前前后后算起来有 12 年，听上去多少有点夸张，但确实是这么久。当然你说要快行不行？三五天也能，就得看是什么样的曲子，什么样的谱子。另外，就像《离骚》这样的乐曲，老一辈琴家虽然也打过，但是跟我们今天打的谱子有一点点不同，其实原因就在于老一辈琴家，一是有他们自己的欣赏习惯，二是他们考虑到大众的接受程度，做了比较多的调整。

蔡　两位这么一说我好像理解了。在古琴上，"打谱"是要具备一定的学习经验的，对古琴的技法包括描述上的理解也需要功夫，能不断地揣摩和研究。所以事实上能够有条件打谱的人，也必须是李老师这样资格的人，更能贴近作曲者的本意。

　　刚才王老师提到一点，也非常值得思考，就是说有些琴家可能会考虑到大众的接受程度，做出调整。但如果这样，是不是会背离原作者，有点按自己想法行事的感觉了，那么多少也会流失掉一些东西。

王　我先说，李老师再进行补充。其中的原因是中国音乐的一个大不同，民间音乐多数是口耳相传，师傅带徒弟，一个字一个字教的。这一个字不是落在纸上的一个字形，而是在嘴里的。但是在国内找遍了乐器，找遍了乐种，可能也只有古琴是通过谱面传承的，传承特点体现了文人的参与，因为文人识文断字。南音在民间传承的时候，先生面授给学生就行了，而古琴，因为文人以琴棋书画相标榜，虽然也强调师承，但是在没有师承的时候，它是以这样一个文字体系传承下来的。所以前辈会尽可能全地把东西反映在纸上，反映在谱面上。再古的人咱没接触过，吴先生（吴景略）、管先生（管平湖）他们那时候教学生，包括我们跟张子谦先生学，所谓的对弹，也是老师弹一句，学生学一句，但不论哪种都离不开谱，都会强调谱子上的东西。所以这应该说从本质上是传承方法的不同。

李　古琴谱有具体的音高，也有具体的指法，像南音有固定的音位，也有寮拍。唯一缺少的就是时值长短无法一目了然，它是以一些技法来体现。难道说古人就没有能力告诉你吗？其实不是，我觉得古人非常的聪明，实际上它是给予人们一个空间。比如简单说一个指法"撞"，它形容什么？"速如电闪"，你一听就是"快"对不对？然后"如迟似为进复"，就说你如果把指法弹得慢，他就是"进复"，就是一上一下回到原音位，告诉你速度的不同。所以打谱的过程，很多时间是在琢磨它，怎么把不同的指法，不同的速度，在整个的曲子当中，去做一个衔接。

　　当然有谱子但没有断句，我们要从断句开始，这也是非常关键的，比如说像《鹤鸣九皋》的句子，如果断得不对，或者是断得不好，就不能"循声"到位。所以当我反复弹的时候，觉得它存在一些东西，就是"鱼咬尾"的句式结构，前面的尾音跟下句的开始音是同样的一个音，像诗词的"接龙"，相声也有这样的段子，就是我说到最后一个字的时候，你必须用这个字往下接，这样一个手法。所以有这样的发现，就能够使音乐增加情趣，更好地理解它的标题、内容，好比这首曲子就描绘了鹤的对舞、鹤的飞翔。

　　打谱之后，也要口口相传，如果有人弹我的打谱，但是没有亲自跟我学，他可能从谱子上十有七八能够表现好，但是还是会有理解不到位的地方。其实就像我学南音一样，其实南音是非常规矩的，看着谱子，假设基本的东西你会弹，但没有老师指导还是会不一样，这其实就是传承的关系。

蔡　可不可以这样理解，未来古琴的传承和发展，可能出现两种情况：一是从无到有，创作古琴曲。另外一个就是流传不同的打谱版本？所幸，即使打出不一样的谱，还有原谱可以对照溯源，这样如果有理解能力和演奏技法更高的人，可以把古琴艺术带往更广阔的未来。

李　基本上是这样，不仅有传承，还有发展，还有创新。很多作曲家对古琴感兴趣，会写一些作品。但是可以说敢于学古琴的人非常少，还是要有古琴家的参与。

　　比如20世纪80年代开始有琴家自己写自己弹，但是这样的作品也不多。也有作曲家写，但需要演奏家参与指法的编配。比如说像天津的一个著名的

作曲家李崇望先生，他给我写过一部作品《禅思》，是古琴和乐队的。他实际上就是从认识我开始，我告诉他琴如何定弦，给他听我的唱片，后来他写出基本旋律，试弹后写出乐队部分，我再编配指法，也在音乐中加入自由发挥的部分，作品就是这样完成的。

总而言之，作曲家如果想写古琴的作品是非常有难度的，因为前面优秀的琴曲太多了。

蔡 非常同意您的说法，确实很多经典的琴曲是今人无法超越的，时过境迁，就像唐诗宋词，就算现代的人偶然写得更好了，但意义并不大。两位老师分享了这么多，我们是不是来听一下《颐真》这首曲子，一起感受一下古人的风骨气概。

王 《颐真》这首曲子追求的就是"颐养天真"的一种境界，朱权把它收进了《神奇秘谱》。朱权做这件事情的时候是很严密、很严谨的。他收了60多首曲子，分为《太古神品》和《霞外神品》，明代以后兵火战乱，多少年过去毁掉了很多东西，有很多我们今天已经见不到了。按他前言说的，收录有隋唐宫廷的乐舞，包括《广陵散》，无论从指法的组合方式，还是从其他方面考证汉唐音乐的形态，都不是没有根据的，我们能够体会到一丝古意。那么从古琴谱上，即使是明代才记录的汉代以来的古曲，包括《广陵散》《鹤鸣九皋》，以及唐代《颐真》这样的曲子，我们能够想象出古代应该还有很多，只不过都烟消云散了。朱权还提到在编辑过程当中，因为当时流行的也是各家各派，为了保证乐曲的严谨，被收进来的每个指法，每个演奏符号都经过他严格订正。他自己手下培养了五六个特别优秀的学生，这五六个学生干什么用？就是分别找天下不同琴派的琴家，去跟他们学，学什么？你去学浙派，就学他的《潇湘水云》，你去那家，就学他的《鹤鸣九皋》。这样打破了门户之界，吸收多派别之长，所以说他收集的《神奇秘谱》的曲子应该说，不仅好听还全面，还体现了它的古风。

比如我们听这首曲子，大家可能会觉得有一点点像日本音乐，因为从日本今天的音乐风格中，我们确实能够追到唐代的影子，所以我想假如听着不太像我们传统琴曲那样五声音阶、四平八稳，可能你的感觉是正确的。

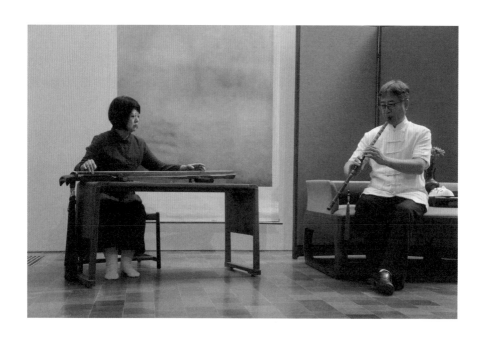

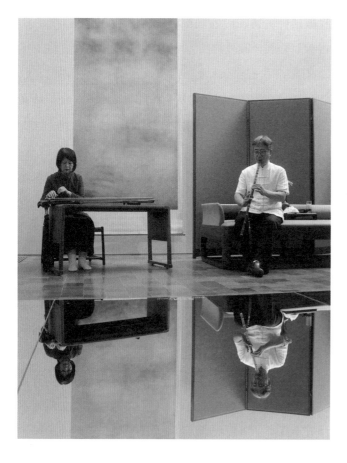

* 李凤云老师、王建
欣老师琴箫合奏古
琴曲《颐真》。（供
图／半木）

蔡　刚才听两位老师的琴箫合奏，我真的非常触动，就是有一个念想：希望你们能一直这样琴瑟和鸣，逍遥自在，而其他劳心费力的事就甭管了，这样甘愿的一种心情！

李　事实上我们的日常是这样的：演出结束之后，我们就开车回家。很多人在我们演出结束发朋友圈或向我们祝贺致谢的时候，我们就在高速上，然后他们马上口风一变，就说：注意安全哦！好辛苦！

王　有美好的一面，也有辛苦的一面。

蔡　这大概就是生活的样子了。有琴瑟和鸣的风姿，也有柴米油盐的平凡日子。

　　回想与两位老师相识的机缘，应该是 2015 年，我们受邀到中央音乐学院做南音推广，当时结识了天津音乐学院的夏侯玲玲老师，后来她把我们请到天津音乐学院举办讲座，才有幸与时任音乐学系主任的王建欣老师认识。之后在王老师的努力下，在 2017 年暑期开启了天津音乐学院的第一个南音短期课程，再后来南音成为了音乐学系的选修课。这看起来似乎是很顺理成章的事情，把传统音乐引进校园，但事实上非常不容易！

王　正像雅艺老师说的，因为我在天津音乐学院负责音乐学系，特别荣幸，我也是被两位老师所感动，当然也是对古老乐种的崇敬，我是无论如何都希望学校学生、老师能够受益。认识他们之后，我感觉他们这样的一个状态到学校来，一定会受到欢迎。

　　这里边有这样那样的困难我们就不说了，而我们坚持下来了。我敢自豪地说，雅艺在北京也有传承班，上海、福州，当然厦门、泉州不用说了，这么多传承班当中，天津音乐学院的传承不能说算最好的，但至少不能说算差的。我们有一个小组，但是很松散，之所以松散在于学生本身的流动性，还有其他好多课程，这都是客观原因，一个最重要的主观原因，就是他们可能还没认识到我们提供了这么好的学习机会。所以我真着急，我说你这辈子可

能都接触不到这样的东西，一旦走出校园，或者说一旦雅艺老师、思来老师我们请不来了都是遗憾呀。但是别管怎么样吧，是出自内心的喜爱，学下来的也有，被我使劲摁着，我给你记学分学下来的也有，但总算是学下来了，还能粗浅地演奏几句、几小段，甚至我们还组团老师带学生南下，去泉州学习。

　　音乐学院里传承南音，那真是有点意思，也不容易。正像雅艺说的，这么多院校都是我们去讲讲，去弘扬一下，去介绍一下，但是真正作为课程能够开起来的，当然你们俩是最辛苦的，但是我这也有功劳，因为我在力促这个事，我认为很有意义。

李　王老师比较喜欢分享。来音乐学系之前他在学校图书馆任馆长，图书馆应该是学校的学术单位，也是后勤单位。但是他在图书馆的时候也有很多原本不可能办到的事，他去办成了。比如说有一位美国很有名的贝斯专家，他在国际比赛上都曾是评委会主席，我们去美国时结识了他，后来成为很好的朋友。他到北京演出的时候，王老师就抓住机会，请他到学校来给管弦系做个人分享。但是学校有的时候推动一件事非常难，很多时候，我们都以私人的名义，希望能分享更多好的东西给学生，我觉得这是王老师的一个美德。

　　当然认识雅艺夫妇，我觉得这是比较特殊的，所以见他们一学期以后，我自己也有感言，我就说首先雅艺跟南音，它好像是分不开的，然后雅艺和

思来，好像这四个字也是没法分，觉得他们是上天赐给我们的缘分。一开始我其实也是帮着王老师去监督他的学生，包括我的学生，让他们积极参与，包括第一次汇报的时候，在我们学校的古琴传习室，那真是感动，看到他们学过一段时间，竟然能上去弹、能够唱，眼泪哗哗地往下掉，真的有感于把不可能变成可能。包括学生的气质，特别是他们南下学习之后，很多女生都变样子了，觉得他们受雅艺老师的影响，受南音的影响，有了那种仪态的追求和内在修养。感谢雅艺夫妇！

蔡　感谢王老师和李老师的支持！我想一定是两位老师自身也在传播古琴文化，深知传统文化给人带来的好处，所以南音才有机会在天津音乐学院传承，这真是太特殊了。记得我们的南音学习汇报主题就叫"南音北传"。从历史的角度来说，南音之所以能在福建泉州形成，也是因为北上的乐师南下，才在闽南生根发芽的。

话说，每次到天音上课，不仅同学们认真对待，更令我记忆深刻的是老师们对学习的态度，可以说比学生还要认真。之前提到的夏侯老师几乎是从头到尾地学习，李老师自己也有古琴课程，王老师除了上课还有行政事务，其实也都很忙，但他们几乎每次都会到场。李老师总是坐在第一排，认真做笔记，还有录音等等，有时李老师那边课时冲突，一上完古琴课，就赶紧过来，坐稳后就开始问旁边的同学上到哪里？都讲了些什么？笔记借抄一下呀……，生怕错过了什么重要的学习内容。而王老师有时赶不上我们的课，

*在天津音乐学院作学习汇报演出是必不可少的教学环节，通过演出任务来促进同学的学习，大家分配曲目，乐器，为了演出增加练习次数，达到比较好的教学效果，也为彼此留下美好的回忆。

就等行政事务忙完，趁午餐和午休时间追赶南音作业，这特别让我感动！

这么久以来，我虽然也常有去院校做讲座，也跟国内外的一些专家教授多有接触，但是像两位老师这样踏实学习，从零开始的，极少见！所以私下，我与思来老师都视两位老师为学习的榜样！

刚才李老师提到了，学生到泉州来学习，确实特别不容易！但学习南音，到泉州走一趟，我想比任何方法都重要。泉州是孕育南音文化的地方，同学们学了南音以后，来到南音的娘家，会产生更多的联系，未来不论是否有场合交流南音，但来过一趟，便会在他们的人生轨迹中留下重要的一笔。但还是那句话，在天音开课不容易，让学生一起到泉州访学是难上加难的事，而我们一起经历下来了，真好！

今天思来老师也在现场，我想也请他来说几句吧！

陈　谢谢大家！谢谢王老师和李老师！关于到天津、到北京上课，我觉得辛苦是过程当中必须经历的。但是我觉得我们收获是远大于这些东西的，尤其是在天津，我找李老师学古琴，这件事情对我影响也非常大。

王老师和李老师一直是我们非常敬仰的老师，第一次到天音作讲座的时候，我都没有想到会是王老师来招呼我们，所以当时是一个惊喜。后来我找李老师学琴，她同意教我的时候，我也是非常惊喜，所以这个过程本身，可能是一种传承的响应，我们把南音传递出来，然后我们带走了一些文化，回

* 疫情以来，只要有到北京的机会，我们都一定要到天音跟大家一起复习一下南音。

到我们的故乡，回到泉州，然后再重新去思考我们为什么要做南音这件事情。

这些年我想我们的想法变化很多，最早的时候只是觉得我们的音乐这么好，这么棒，应该让所有人都来了解一下。这个想法在早期，可能还带着一点所谓的自豪感。但实际上好的东西，它就是好的，你去推它，也只是让更多人知道它，对这个东西的本身没什么影响。对我来说，我和雅艺还不一样，她出身南音世家，在她的整个艺术的成长、学习过程当中，南音是一种先天性的元素贯穿始终，她会用南音去解读所有的东西，包括世间的生老病死，所有的东西她都用南音的语言去解读出来，这已经不仅是好听或不好听的，我想这个很重要。

对我来说我也被南音吸引，但最早的时候我是比较害怕这个东西的，因为我出生在泉州，作为一个从小喜欢音乐的人，我从学吉他，学做乐队开始，后来有了自己的录音工作室，有了自己音乐的一个小氛围。所以，刚开始听到这种传统音乐是非常害怕的，我回忆了一下，跟现在我的孩子的感觉都不一样，像我的孩子他很骄傲，他觉得南音是最好听的。我想我以前怎么会觉得它那么难听，这过程当中逐渐改变的一些东西，实际上你需要接触到更好的老师，更好的，更多元的东西，它可能不是在文化的本体当中，可能需要走出去，才能找到超越声音、超越视觉，甚至超越地域之外的一种联系，把你拉到这里面。

*这是非常好的缘分，我们到天津传承南音，通过思来老师向李老师学习古琴，我们把王老师和李老师的琴箫和奏形式也融入到我们日后的推广中。（供图／本色）

　　一直到现在为止，我仍觉得李老师、王老师给我们两个带来非常大的启迪，不管是精神上的鼓励，或者是认知上的指引，包括我也在重新思考要怎么去做，我为什么从小喜欢音乐。但是到后面我不断地推翻自己，到现在我突然间又喜欢音乐。这次的疫情，我觉得我是收获最大的，为什么？因为我心中窃喜我不用去做很多事情，不用花时间奔波在路上，我可以有时间停下来重新去思考我为什么喜欢音乐，我可以把时间放在古琴、在琵琶、在洞箫上，所以我会觉得说老师的榜样真的是太重要了。

蔡　谢谢思来老师，他把我遗漏的部分给补充完整了，正如他所说的，我们因为南音结缘了古琴，而李老师又把古琴文化传授于他，真是上天的安排！借此机会，我想也应该跟两位老师一起来和奏一下南音，就这首非常经典的《梅花操》吧！

　　记得之前在一场活动中，有人问过我说：有古琴的基础学南音会不会更好？这让我想到李老师，她从一开始到现在，从来都没有带着自己是一个古琴演奏家的感觉来学琵琶，她其实是把自己当成一张白纸，从琵琶怎么抱，

左右手应该怎么放，身体姿态等，从不先入为主，甚至王老师在学吹南音洞箫的时候，一点笛箫演奏家的包袱都没有，哪个音怎么按，指法怎么吹，气口怎么处理，这让我想到"纯真"二字。当我们单纯了，面对的问题也就简单了，"真"是真诚，一种学习的态度，兼具两者，我想没什么学不会的了。

每次听王老师吹琴箫，我就不禁要赞叹，他的箫声像是从远处隐隐传来，把自己个人退得很开，跟着古琴，陪伴着，不争不抢，但一直稳稳地支撑住整个曲子。其实与琴合奏的箫并不容易吹的，首先，琴的音量一般小过箫，正常来说，箫一放开吹就能把琴声给盖过去了，所以，为了与琴合奏，箫声必须要能收得住，这与我以为的南音洞箫很像。

在当今的音乐教育中，不论是西洋乐或是民乐，大多时候为了展示自己的能力，一般以独奏为主，而为了更全面展示自己的技能，大多是自信十足，稍显张扬的，尽其所能去炫技，去展示自己的存在感。

反观南音与古琴，我想这正是传承优秀传统文化的意义，它使人谦虚而自信，自信而谦虚。一个人，如果不懂得谦虚，那他也不能真正自信。所以，每次听到王老师的箫声，我都能感受到他的修养，他的人格。

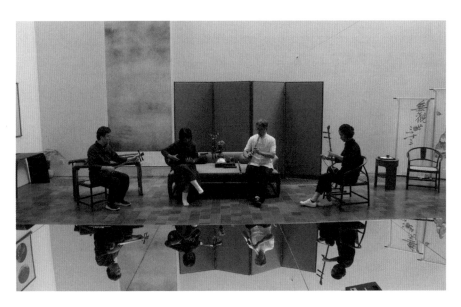

* 左琵琶、三弦，右洞箫、二弦，这是南音的经典和奏形式。（供图／半木）

所谓琴瑟和鸣，夫唱妇随，这是经典的美好生活，两位老师正是给到我们这样理想的组合。我自己也跟我先生搭档从事南音推广多年，私下我们有很多意见不同的时候，其实都希望对方好，都希望对方能够接受自己的建议，这也可以称为磨合吧，其实并不像台上看过去那么和谐的。但我知道，随着年龄的增长，互相之间也会越来越理解和包容。不知道能不能请两位老师也来分享一下？

王　雅艺提这么一个问题也挺有意思的，倒让我想起一句这样的话来，就是说中国人的生活智慧特别集中体现在"将生活艺术化，将艺术生活化"。说起来简单，慢慢体会这里面的道理时就感觉特别的深刻。那么所谓神仙眷侣、夫唱妇随，真正能够做到神仙眷侣的前提就是一定要食人间烟火，你把生活处理好了，当然你有你的事业，或者甚至说得更俗一点就是职业，那么如何把事业和生活很好地统一起来？比如我们都是教师，无论是任何一个生活场景都能讨论到我们所从事的艺术，其实也不是神仙，也是很生活的，也是很凡夫俗子的，也是买菜做饭吃饭这些琐事，但是不是说做这些琐事就不是神仙了？一样是神仙！

李　其实都是社会人，回到家就是关在屋里，还是现实生活。王老师对我从不提过多的要求，但我自己感觉生活的品质还是最重要的，比如"里里外外一把手"我们会说"上得厅堂，下得厨房"，我们家是倒着说的，是上得厨房，下得厅堂。

王　我认为这句老话传达出的是一个错误观念：有本事的人能够在厅堂周旋，而低一层次的就只能待在厨房。我的观念是：厨房不是什么人都能上，水平高的人，才能够玩转厨房，比如烧几个拿手好菜。而周旋在厅堂，招待客人，应酬寒暄，这样的事没有什么技术含量，啥人都可以做。厨房的门槛要高于厅堂。因此我叫"上厨房，下厅堂"。

蔡　哈哈哈！非常同意两位老师的观点！
　　活动的最后，我想邀请两位老师跟我一起来合奏一首曲子——《植种》，

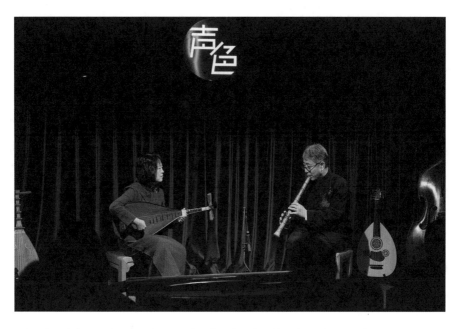

* 自从有了南音，只要活动允许，两位老师都会为观众和奏一曲。（供图／王建欣）

这是弘一法师写的诗，我以南音的方式再次解读，与之前的创作不一样的是，在南音的基础上，我邀请李老师为其作古琴指法的编配。也可以说，创作《植种》的初衷就是想与李老师的古琴尝试合作。

今天在这里，我也想邀请王老师跟我们一起，琴、箫、南音来做一下即兴的合作。之前跟王老师提到即兴合作时，他也曾问会不会干扰，其实不会的，完全不用担心！

李　我比较保守，形成的东西，我不愿意改变，我觉得我和雅艺合得挺舒服的，他一吹就像第三者插足的感觉。所以王老师也一再征求我的意见，我说雅艺比较坚持，最后他就听雅艺的。

蔡　非常荣幸！感谢两位老师的支持，我可能就是本着南音的概念，因为南音有四个乐器配合，是以玩为核心的一种音乐形式，所以，我总是期待更多的可能性，但玩无妨，万一变得更好听呢！

（音乐：南音、古琴、箫合奏《植种》）

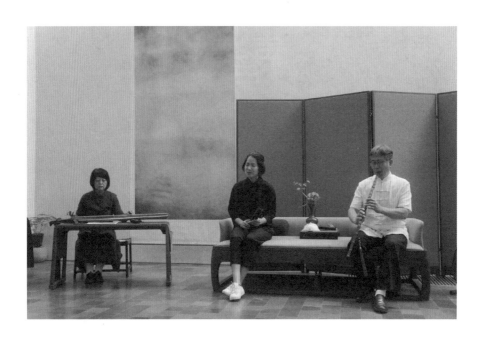

＊这是弘一法师在泉州净峰寺留
下的手迹。

五空管 七撩詞 李叔同曲 蔡雅藝

植种

王　我记得大概是《孟子》里面说过一句话，叫"今之乐犹古之乐也"，今天的音乐跟古代的音乐你说有差别吗？我们从形式上感觉肯定有差别，但是从内心上，从本质上它们应该是没有差别的，或者说差别不大。

我们今天能够有条件享受这么优秀的古代文化，要精心呵护它，不要破坏它。最好不要把发展挂在嘴边上，它的发展是自然而然的。那么我想陶醉在艺术当中的时候，应该摒弃一些固有的，比方说是时代的差距，或者说发展的观念。发展是没错，但唯独在艺术上，要顺应它的发展，我是这么一个主张。

李　在我们的认知当中，所谓现在的人，怎么构建这样的一个观念：不能让这些美好擦肩而过，把它作为我们生活当中的一部分。像《诗经》中提到的那样：我有嘉宾，鼓瑟吹笙，我有嘉宾，鼓瑟鼓琴。所以我觉得今天在座的人真是很幸福！

蔡　是的，优秀的文化是经典的，好的艺术是永恒的，今天我们有幸传承了南音，传承了古琴，这是好得不得了的事情，也是我们毕生要坚持的事情。"颐真者·以之载道"，我们追求天真，自我修养，以南音，以古琴作为我们的通道，努力靠近理想的生活，去了解自己，去理解万物。

　　好的，我们就要在这里结束今天的对话了，感谢大家的到来！谢谢两位老师，非常感谢！

武夷山

第六站

　　在福建，如果要数最灵秀的山，那是武夷第一。本来南音雅艺在省内的泉州、厦门、福州三地都设立传承班级，对于我们已经足够了，但因为潘潘（潘柳璐）的加入变得有所不同。她是地道的武夷山人，还是桐木关的女儿，本来是不大可能学南音的，至少我的感觉是这样。而神奇的是，她从很早的时候就开始关注我们的活动，甚至还特地从武夷山举家动车到厦门来听我们的分享会，好难得！

　　因此，虽然武夷山学习的人员稀少，我们还是决定以一个班级的形式来组织学习，这期间，更多的是我们不断带其他班级的同学上山集训，几年下来，武夷山班一直保持在五六个人左右，虽然人少，但很稳定，也很和谐。

　　往武夷山走的缘分还要提到另外两位前辈，一位是"御上茗"的王剑平先生，另一位则是古琴斫琴师叶遇仍先生。与剑平大哥相识是因为他的太太

英子（魏彩英）对南音有兴趣，我们经常到访他们在厦门的"茗家馆"，品各种制作精良的武夷岩茶，共同度过了许多南音与茶的时光。其间，我们为了合作"御上南音"的音乐与茶的作品，多次前往武夷山探访，他们带着我们游历了茶山，了解了许多我们不曾知道的茶的方方面面。

　　而与叶遇仍老师的结识也非常有趣，大概是 2015 年我们受邀到北京的半木空间作南音分享，为了多作推广，我们的同学清风帮我们联系了北京的"龢堂叙"，在那里多做一场音乐分享会。有意思的是，在出发往北京的那

*（供图／茉莉）

*（供图／宋春）

天，我们与几位南音老先生在候机楼，偶遇一位背着琵琶疾步走的青年，几位老先生诧异，这个年龄的，还背着琵琶，应该会认识才是，但是怎么这人当没看见似的，也没过来打招呼呢？

就在我们完成半木的分享后，转场到"酥堂叙"时，我询清风说，这里的主人是哪位，想先认识一下。他指着不远处一位正在搬东西的人说，那位就是叶哥，回头才发现，那正是我们机场遇到的那位，叶遇仍先生。

多年以后，我们到访晋江觉林禅寺，与来接我们的居士聊天，才发现，当时竟是这位居士知道叶老师会斫琴，希望他帮她维修一下父亲留给她的琵琶，而这把琵琶竟是我的老师泗川先（陈泗川）亲手做的……只能说是缘分了。

那次音乐会后，我们每到北京都要到叶老师的空间做一下分享。应该是 2018 年左右，当时北京有个政策，大概是希望更多的人返乡的意思。而叶老师也正是在那时决定移居武夷山的，这也是我们经常往武夷山走的缘故之一。

在策划本次巡展的时候，我让潘潘联系了一些当地比较合适的展览场地，最后我们决定在"不知春斋"开展，原因是，我们很喜欢这家民宿酒店，而我们也有很多有交集的朋友，在此要感谢"不知春斋"的二姐（邱月芳）的大力支持！另外，我们把与叶老师的对谈和音乐会放在了武夷山的"酥堂叙"，也就是"酥堂古琴工作室"。

所谓缘分，冥冥中有定数，天南地北共聚一堂，欢声笑语共度良宵。感恩一切美好的发生，我们唯有更加努力才好！

展期：2020 年 10 月 24 日—31 日
场地：武夷山·不知春斋·酥堂叙

何为『雅』

———

琴形之美

———

如何理解『匠心』二字

———

传统乐器制作也需要科学和标准

"I think it is important to be 'he' (in harmony). If we are talking in a room, then we must be 'he'. Chinese people take 'he' seriously. There are different ways of 'he' in different matters. 'He' is multifarious since 'dan' (be single or singular) is not 'he' ... Chinese culture frequently refers to Tian-di (the universe, lit. sky and ground) and believes it is spiritual. If the sounds you make from your instrument are not spiritual, it is because 'you' remains in Tian-di. If 'you' exists, then your music will contain individual will."

『我觉得「和」很重要，我们应该是在一个屋里好好聊天，所以一定要「和」，中国人特别讲究「和」。黑有黑的「和」，白有白的「和」，「和」是多元化的，如果「单」就不算「和」。……中国喜欢讲天地，赋予天地精神，它是有灵性的。为什么大家弹不出来，因为「它」始终是有「我」存在，不是「它」的存在，如果有「我」存在的话，就会按照「我」的方式弹。』

风入松，龢堂一叙

与斫琴　叶遇仍

叶遇仍

　　知名建筑设计师，斫琴师。曾居北京多年，于 2009 年开始潜心斫琴，创办"龢堂叙"，致力于记录与改善古琴音色，2018 年移居武夷山。

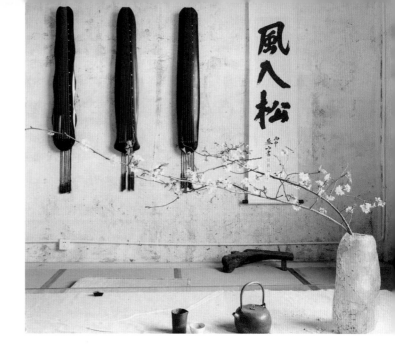

蔡　今天的对话推迟了将近两年，我想可能是因为我们都还没准备好，当时在武夷山巡展的时候，我们在这里做了一场音乐会，南音雅艺的同学齐聚一起。虽然这是叶老师的古琴作坊，但南音在这里竟一点也不违和，为什么这么说呢？因为自从比较多接触古琴以来，我发现南音的音量还蛮大的，大家不要觉得奇怪，因为很长的时间里，我们总是认为南音乐器相对其他民乐或西洋乐来说，它的音量是比较小的，需要扩音。而这两年听多了古琴，特别是叶老师的古琴，非常安静，更多是给弹琴人自己听的，所以，南音的音量就显得大很多。

　　叶遇仍老师是一位非常特别的斫琴师，首先他是一位建筑师，可以说是比较早的"北漂"。在过去的几十年里，他在工作上积攒了很丰富的经验，或许是赶上了国内各行业在起步发展的过程，可以说他是"赤手空拳"打天下，在行业取得了成功。而会转向斫琴是有一个契机的，据说是不小心把太太的琴碰坏了，为了表示歉意，他跟太太说要马上做一把补偿她。索性第二天他便找来图纸研究，很快第一张琴就做出来了。而后便一发不可收拾，他发现了建筑和乐器之间的共通之处，越做越发现这当中的乾坤奥妙，也才有今天我们看到的，这满墙的叶琴。

　　记得上次邀请叶老师对话的时候，他推脱，说自己不会讲话，只要用了

他的琴，就会知道，他要说的都在琴里了。其实我相信这句话，是真的，语言有时是多余的，也是无力的，很多妙处只有同道中人能够意会，那是语言达不到的境地。

而今，我们有机会坐下来，轻松对话一下，特别难得，有点再续前"约"的意思。为了打开叶老师的话匣子，我们从古琴谈起。首先，这些优秀的传统文化，我想都与"雅"相关，它是一种精神追求。所以我想我们从"雅"的概念谈起吧。

叶老师您认为什么是"雅"？

叶　看着舒服就是"雅"，如果你需要思考的话，那还是停留在用头脑思考的范围。而如果用你的感觉判断以后，觉得这个气质和谐了，那就是"雅"。

蔡　是的，"雅"是很直接的，不需要挣扎。当然不排除那些天生敏感的人，但我想，若要能感觉得到，在一般人来说，"雅"是否有一个判断标准？毕竟每个人的感觉是有差别的。

叶　如果你拿判断标准来衡量的话，说明你还是在思考。

蔡　这话意思是它是"不二"的答案。好的，但事实上并不是每个人都有这个感知力。

叶　他需要点亮这盏心灯。举个例子，比如手机，它的长和宽是有比例的，如果这个比例和谐了，看着就会舒服。东西的比例做得对的时候，那是非常和谐的。

蔡　特别认同"和谐"，这是一种自然的状态。刚才提到"比例"，我想这应该跟叶老师的建筑师背景有关，会从结构的角度去评估，有一个整体的概念。我想，这正是数学的重要性，可以说，不论是天文还是地理，度量衡还是音律，古人的智慧都离不开数学。

但我还想知道得更具体些，比如叶老师您是一开始就能够感受到"雅"

的吗？从器物的角度，它能够直接反映出来，而如果是音乐的话，它附着于人的行为，所以我想，"雅"可能是依赖不同感官的。

叶　其实有些人不具备这个条件，它是着落在平常事上，"雅"是"美"的传递，这个"美"在于"空间"。一直以来我都在做空间设计，所谓"空间"，它的比例平衡是很重要的。它是带"阴阳"概念的，这其实是事物的两面，如果有太多的"阳"或者太多"阴"，它就会随之转变。就好像当我们打开窗户时会有光，光折射在墙上就是半阴半明的那种状态，这是很多综合因素共同创造的，阴和阳是可以相互转移的，就是太极上的那个东西。而整体就是整体。

蔡　是的，当我们说阴阳的时候，会以为是一个老的观念，而如果把它对应黑白、昼夜等，就很容易明白。我知道建筑设计师是非常注重光影的，它就像一座建筑的精神一样，物质是建筑物本身，而光影的移动赋予了建筑物生命。

* 红色的琴被认为是可以镇宅辟邪的利器，设计师出身的叶老师对于古琴有自己的审美标准，而他的琴确实有一种自成格调的美感，一丝不苟。（供图／蘇堂）

叶　万物是相通的，其实古琴也是包含阴阳关系的，只是阴阳呈现的方式不一样而已。所谓阴阳，有实有虚，为什么古琴造型上有厚有薄，它是实和虚之间的关系，它讲究的是空间的振动，进而才是视觉上的观感。

蔡　嗯，接触了叶老师之后，才知道古琴有很多琴形，比如：仲尼、蕉叶、落霞……好多。原来不同形制有不同的作用，并不只是为了样式独特。不仅如此，据说还有"百衲"，可以说是斫琴的终极做法，非常考验斫琴师的综合条件。

叶　作为一个"器"来说，整个比例，你能看到有些部分做得特别有张力，因为在斫琴的过程中会自然有轻重，有地方偏弱，有地方偏强，我们要以强带弱，这时就是"张力"在起作用。

　　比如有些琴，我为什么需要做出特别强的张力？因为它就靠这股气，把这个琴的精神给挑起来，或者用一句俗话说，就是用画龙点睛的状态去做。比方说这台红色的琴，我就这样做了，它是一个很完整的和谐。

蔡　是的，这样说非常好。考虑到整体就能关注到细节，整体是每一个细节的统一。我想做琴与做建筑应该是有很大差异的，虽然结构的概念可以借鉴，但琴如何让它发出舒服的声音，或是说好的，悦耳的声音，制作的每一个环节都是关键。

　　接触了叶老师的琴之后，第一眼就感觉外形非常流畅，面漆也很透亮，有一股生命力在当中，它告诉你日新月异。

　　从空间到声场，从思考到实践。我记得曾经有人问叶老师说：你的琴是手作的吗？叶老师回说：手作不是放弃现代化，我们的现代化是机器科学的现代化，该用机器的用机器，该用手的用手，是利用我们当下最好的条件，不是说手作就是有好的工具不用，有好的仪器不研究。

　　我想这么多年来，叶老师应该会有比较满意的琴，您能跟我们分享一下吗？

叶　如果一定要选一张比较满意的琴，目前来说我喜欢这张"春雷"。

其实每一张琴的斫制时间段都不同，从琴的本身对它提出的要求也都不一样，在制作的过程中它不断在变化，我也不断地在调整，也不是说其他的就不够好。

就拿年龄来说，五十岁和六十岁的审美是有变化的。并不是说过去的不美，过去一定有当时的审美，但我们对美的感受是随着年龄的变化而变化，所以不同的时间里喜好不同。刚开始在做琴身，特别喜欢"师旷"，还有"落霞"这两个琴型，因为"落霞"的状态非常柔美，"落霞"我也特别喜欢，所以做得最多，花了很长的时间来研究它的型，所以如果你认真看，可以发现我们的落霞和别人的不太一样。我最满意的是它的弧度，特别有力量，它的雁足旁边造型曲线设计这块，有很多人做平了，没有筋骨，没有拙的概念。

蔡　真的，刚才提到年龄，我想起田青老师说过一句话：昆曲已经等了你八百年了，不怕再多等个几十年。确实，老的文化，经典的，亘古不变的，总是在我们年龄到位之后，便越发容易理解，越发亲切。

对于事物也是这样，开始的时候总是更喜欢惊艳的，吸引眼球的，一旦深入之后，发现更喜欢沉稳的，这也就是您说的年龄的差异所带来的在审美

*春雷琴（供图／穌堂）

* "师旷"琴。(供图／穌堂) * "落霞"琴。(供图／穌堂)

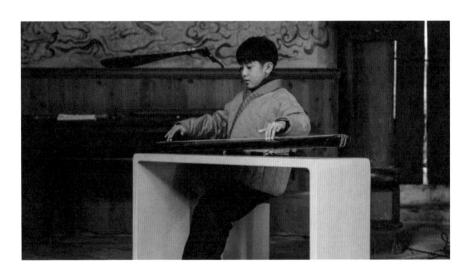

* 我的孩子陈岚鹰,他五岁的时候就获得叶老师赠琴,七岁开始跟李凤云老师学琴。虽然他
现在也能弹几首曲子,但我们无法知晓他对古琴是否真正热爱,只是把它当成一项技能传承
下去。

上的不同追求。我特别认同您说的"筋骨"和"拙"的概念，它们是中国文化的核心，不仅在书法上，南音，还有方方面面，它既纯粹又极具生命力，有点回到万物之初始的感觉。

这十几年来，从您这里走出去的琴应该有上千张了吧。我们现在看到的琴型也应有尽有，可以说，您在琴上的实践是非常丰富的。那么一张好琴，它必须要具备哪些条件呢？

叶　它需要内和外兼修，长得美并且还挺有修养，那是最顶级的，这是内和外的一个概念。

蔡　其实就是把它按照对人的审美来解读，一张好琴，就是一个好人。好琴也要懂琴的人才品得出来。都说"好人难当"，想当好人是要很有智慧的，所以很难。而想要做出好琴对斫琴师来说也是很有挑战的，再把琴放到琴家前面，又是另一个层面了。

叶　我做古琴时，有时外形做美以后，它的腔体若不够和谐，我也很纠结，我要想办法让它内和外能够和谐，调整它的内和外的平衡。如果我做的外形偏硬的话，我要把"内"调圆。从了解它的细节入手，找出问题出现在哪，然后根据它的内外关系进行调整。

最近做了音箱才知道最难做的是古琴，音箱只要好听就可以，不需要考虑弹奏，即使在外形上有点差异，有点不平也没关系，保留它自然的风格。而古琴不是，有点问题是不行的，它是使用器，一个被使用的东西，如果使用上有问题了，那就是不合格的。

蔡　这句话特别中！"一个使用的器，如果使用上出现问题，就是不合格的。"这就是制作的基本要求，我特别能够感受。很多时候，我们考虑到外形，声音，还有手感等，其实就是综合性地检验"好不好用"的问题。所以作为器物，它首先要以"好用"为基本，再谈其他品质才有意义。

我曾经听过有句话说：器要有用才能够传承。也就是说，作为使用器，一旦失去使用的功能，它可能更多是被留在博物馆了。这让我想起"建盏"，

在宋代是"点茶"的专用碗，但现在极少有人能够享受"点茶"，而更多是喝乌龙茶等，茶汤在黑色的茶杯里体现不出原色，不明所以，也就失去了使用的乐趣了。

之前有次听您讲琴的时候，您说到"松而不空，实而不死"，是您的制琴标准。我觉得这应该就是您常说的，平衡的至高状态了。

叶　是的，这是我的核心精神。这个东西是永远灭不了的。因为这是本质的东西，阴阳灭了，那这个世界就不存在了。

蔡　特别重要！

这几年来，我们常听到有人喜欢提"匠心"这个词。或许是因为我们的社会过于浮躁和功利，所以"匠心"我感觉它是指"专心致志，踏实做人"的意思，更多是对于工艺上的追求。

*令人想不到的是，当我们还在为叶琴赞叹时，叶老师已经转身开始试验柴烧了，以上是他的柴烧作品以及他造的"汉城古窑"。按他的话来说就是，万物都是共通的，一旦有机会他都要试一试。（供图／酥堂）

但从艺术的范畴来说，我认为它不是讲"匠"的概念，当然还是要把自身的本领搞扎实，但我们更多讲究的是"灵气"，而不是"匠气"，一旦说"匠"反而有贬义。这是我的理解，不知道您怎么看？

叶　我觉得会提出"匠"的概念，应该是受日本精致文化的影响。在日本有两种文化，一个是保持传统的，在京都。而另一个是追求创新的，在东京。一个国家两个系统，一边是保持原样，按部就班传承下来。而另一个系统则是不断探索创新。所以这个国家挺奇特的，为什么这么多国家，唯有日本在这两方面能够并存，并且都做得不错。这其实也就是阴阳平衡的概念，即保留与创新。

而所谓的"匠"，实际上是一种有耐力、持之以恒的状态。如果要找一个器物来比喻的话，它有可能会是一个"用具"，事实上它只是相对于劳务和体力的层面，而不是在思想层面。一个是在体力的层面，另外一个是在精神的层面，他说我有匠人精神，他可能指的是有耐力。但还有一种可能，如果赋予你这种高度的思想，那就是另外一个层面，有高的思想来指导。其实"匠"是在外的，就是手艺。

* 叶老师在北京的古琴制作工坊。

*这是龢堂古琴的制作过程，每一道工序都有一个专门负责的师傅，日复一日打磨，也只有这样才能符合叶老师做琴的要求。

*（供图／朵朵）

蔡　您说得非常好！既要有做事情的恒心，也要经常思考。我们现在不可能像古人习得琴棋书画样样精通，但至少要能够深入去做一件事情，这个决心非常重要。记得我曾经在一个讲座上听到陈立德老师（漆画家）说：如果不能站在风口浪尖，那么就找一个地方老实打井，往深里打……这其实是一种非常坚定的心态，也是常说的"一辈子能做好一件事情就了不起了"。

　　刚才我们聊的都是与"美"相关的，那么我也想听听您说说"真"。

叶　打个比方，我问你：今天这个鸭子好吃吗？真的好吃！你不经思考的，那就是"真"。如果你说让我想想，那是在思考，脑子里在想该说好听的话，

还是不好听的。其实自然的东西很简单，它不需要你去思考，直觉告诉你舒服的，是被身体验证过的。假如别人来夸我，他说你真棒，我会想这是真的吗？但如果我觉得自己还没达到，就会认为你只是说了好听的话而已，那不是真实的话。真实的话，是要说到和你现有的状况合一，那才是真实。

蔡　您刚才说的"真"，我听来是"不假思索"的意思，近似"直接"。"真"可以是一种直觉，也可以是对真相的描述，但取决于表达方式。那么就"真实"跟"直接"您是怎么理解的呢？

叶　"直接"的话，要看你对事情的判断是什么，很多层面也是没法解释的，比如我说：这个太丑了！这很直接，但每个人都有自己对事物的判断，和你的审美、生活方式有关。所以当我听社会上很多人说他的评判标准时，我会先看这个人的自身水平，因为这是最实际的依托，以自身作为一种标准。比如，他是站在喜马拉雅山还是在泰山，还是站在峨眉山？要看他站在哪个高度，评判标准都不一样，这是个复杂的问题。

蔡　确实，自身的水准很能说明问题，大多体现在行为上，比如待人接物、执行能力等，是一种综合的体现。

　　就说"高水准"，是不是指一定层面上的自由？比如"随心所欲"，这是一个俯视的视角，不是任何人都能"随心所欲"，如果每个人都这样也是挺可怕的。所以我想，应该在物质与精神达到一定平衡的时候，我们来探讨才有意义，那么您是怎么理解的呢？

叶　"随心所欲"听着很简单，但也是一个很复杂的问题。简单来说，就是当你身上有"能量"的时候，你就能随心所欲。举个例子，假如我现在能提10桶水，我提2桶时是随心所欲。从另外一个角度来讲，如果我的知识量跟词汇量不够的时候，我回答你的问题，就无法随心所欲。我有可能会用"知道"这两个字，让我用不同的语言就表达不出来，因为我的储备量不够，而当我储存能量足够的话，我就可以随心所欲回答你的问题。

蔡　"能量"是一个很好的词，它囊括很多条件，并不是那么轻易能够拥有的。那您觉得自己在古琴的制作上可以随心所欲了吗？

叶　这个说大了，我认为还有很远的路要走，也需要在制做过程中不断梳理和测试。但我本身就很自大，在制作上，我觉得应该是可以做到控制它。

蔡　我认为这个世界一定程度上是被很多很自信的人推动向前发展的，带着偏执，相信自己在某一方面有优势，久而久之，把自己的认识实践出来。您刚才说"可以做到控制它"，已经很厉害了，也就是说，您对木材的理解，以及制作流程、工艺等，已经有一定的信心，这对自己是一个很好的交代。

　　这让我想起自己在唱南音的时候，对于咬字、气息、音量、音色等，需要练习到能够把控的程度，才自由，也就是所谓的实现"自由发挥"，但在此条件下，仍感觉无法掌控全部。那么我想古琴是不是也还有一部分未知的，让您感到不可超越的东西？

叶　不可超越的地方在于它的本质，本质是什么？如果所需的木头，只要从昆仑山采下来的，我没有这个木头，就没办法做出昆仑山的味道。在不同地域生长的木头，发出的声音就不同。因为我和它是一个"相合"的过程，良材善斫，我一部分，它一部分，不是我有能力做到所有，如果这块木头本质不好，你让我做，我做不到的。比如一块纯肥肉，你让我做成瘦肉，做不到的。

　　到一定程度的时候，材料是非常重要的，跟做茶一样，如果我想做出"牛肉"，我没有牛栏坑的青叶，我做不出来，做出来有可能相似，但是不纯。有好的青叶，有好的手工制造，才是完美。

蔡　这个比喻用得太好了，我也曾经思考过这个问题：是把水仙做得像水仙比较好呢？还是把茶都做成水仙好？这是本质的区别。比如南音洞箫，它的原材料就是竹子，但有的人偏用木头试试，虽然也能吹出声音，也能用，但没有意义。这就是"道"，要尊重自然，条件不足，可以退而求其次，但认真起来，就得特别讲究，因为本质在那里。

我知道您在全世界搜集木材，这在以往是不可想象的，但这里也有个疑问，就是说，不同地域生长的木头可能是有差异的，不论是在中国，或是澳大利亚，加拿大等。就是说材料不是来自中国，但却是为了做中国的传统乐器，这其中的差异如何去调整和适应呢？或有优势？或有不可取？

叶　为什么我做这个实验的时候，要买全世界材料？我是有方向的，不能胡乱买，因为我知道寒冷的地方植物生长得慢，慢一定是长成很坚硬的东西，坚硬的材料声音就是坚挺的。如果是在南方木材会长得很快，快就易膨胀，所以我会有方向地选择我的材料。我必须知道木头各自的本质是什么，如果是雪松，它是松透、腼腆、包容的状态；云杉则会很有力量，很有筋骨。我需要了解材料，我才开始寻找它，是长在加拿大北部还是美国的好，然后把它们找回来。

蔡　您这么说我就明白了，自然的材料是不分国界的，您是从木材的本质以及生长的纬度去搜罗的，这也是当代才有的便利。据说古琴之所以有派别，跟地域的差异有很大关系，而今打通了区域的界限，主要是因为交通便利了，

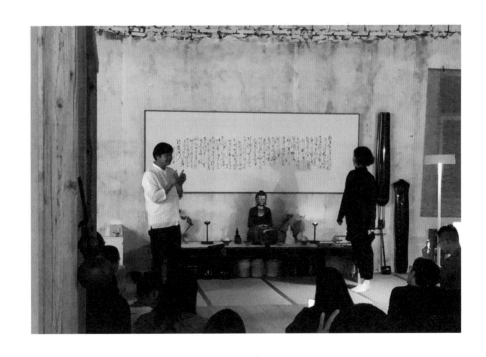

那么既有的派别可以在继承的基础上，还能吸收到不同派系的特点，这其实也是艺术的进步。

那么在现在有这么便利的条件下，当然也要看制琴者的经济条件，比如有手艺的，不一定有条件储存和购买那么多木材，更别谈试验了，那简直是纯靠奉献精神了。

叶　文化就是做奉献的。

在制琴的时候，首先要了解做乐器的方式，现在有些人做乐器没有标准的原因，就是因为没有一套相对科学的流程，而在国外是非常注重标准的。木头的年轮应该是多少，有一个标准的。比如说提琴，它的材料需要具体到年轮的年限，而且它的纹理切割的方式，会直接影响到它的震动频率，也就是音色，音量。那么在没有条件选择的时候，有的人就会就地取材。比如，杉木也可以做，也有可能做出一把好乐器来，但也有可能是完全不合格。原因是什么？因为他没有方法，没有方向，没有论证。

这么说不是排斥别人的意思，是说在制作过程中有固有的一些方法，也有一个发挥的空间，叫"少许"。有的食物可能加盐"少许"，它是好吃的，也有可能不搁盐也好吃。但是如果形成标准化，比如连锁餐厅，它可以制作一百个汉堡包都是同一个品质的，这就是标准。所以我比较注重标准，如果没有标准，就谈不上自由，同一个人做出来的琴也会参差不齐。

真正的材料，要等它的柔韧度转化足够，才能开始做，所有的乐器都一样的。不是说今天把树伐下来就可以用，就能做出一张好听的琴出来，这是不可能的。因为新木料它的张力还在，它来不及自我转化，你去斫它，它是不接纳你的，处于对抗的状态，这样就做不出和谐的琴来。而一张好的料，当斫制完成后，是一床能接纳你的琴，你去拨它，它能把你的能量接纳进去，接纳之后它的声音会化掉，如果不接纳的话，它就停留在表面上。

蔡　您这么说让我想起之前我们在上海有好朋友的空间叫"纳音堂"，那时确实没明白什么是"纳音"，是在您这里才听说的，可能就是您说的接纳。从弹奏到震动，到木头的转化，再反馈出来的一个过程，所以古琴讲究"纳音"我想是很高明的。这或许也是一些南音前辈，特别是老先生们喜欢的，

从琵琶面板到腔体转化的声音，有一种比较透的，但是又有支撑的回应。如果没有"纳音"的琵琶，一般老先生会说是"琴仔声"，意思是声音太薄了，偏甜，没有力量。

是不是所有斫琴的人都能够这样去理解古琴？其实叶老师可能是个特例，因为您的工作经历和经验太丰富，在广东出生，又常年在北京工作，现在又移居武夷山，我想这些应该都能够让您视野更开阔。所以，您做出来的琴不能用一般的概念来判断，也要对您的理念有足够的了解，才能感受到这些琴的善意！

叶　所以我有时候不爱说话，宁愿先做，去做了你就懂了，就像这些琴，放在这里，明眼人一看就明白了。物质有个横向对比的过程，这个世界每天有多少东西被制作出来，就古琴来说，从古至今，那些收藏琴都是什么样的，从器形到气质，从选材到制作结构，有太多可以借鉴的，而我刚好有这个条件研究。

研究很重要，但并不容易，我们要不断试验，要做很多调整，每个环节都可能出问题，所有的工人都只能负责一个环节，另外，还需要大量的木材

＊从琴胚到成琴需要经历多个环节，上漆要经过多次打磨和风干，琴面会形成自然的纹理。（供图／朵朵）

储备，各种不同的木材，几个货柜的，一般人是有压力的。这个存放的过程可能需要几年，等每一个环节的转化，要等得起，沉得住气。

蔡　您说的研究，其实一般人真是等不起。几十块材料可能放得起，但几百块，几千块的材料，不仅是资金量，场地，人力等，都不是一个小作坊能够解决的。最重要的是，您之前所从事的建筑设计，从知识框架上很有力地支撑您在斫琴上的诸多想法，所以，或者您一开始是因为一个不经意的缘故，"误打误撞"进入了这个行业，但在我看来，它是一个非常大胆尝试。

叶　是需要做很多事情来促成这样一个结果。
　　其实这么多年我始终是在研究，希望在这个过程中，发现古琴发声的各种不同的概念。我的快乐不是我最终做出一张琴，而是当我做一张琴的时候，琢磨它回应我的各种状态，是找答案的过程使我着迷。

蔡　这么说也很有意思，也就是说，您把琴作为一个载体，将一些想法通过它去实现，并不断思考能否更好。您让我想起蒂尔达·斯文顿（Tilda Swinton）说过的一句话，"我从来，从来没有想过要演个什么出来。我没有想去'表演'。我演的东西从来不是我真正想做的，但是不做的话，又永远达不到我真正想要的。"
　　我们以各种方式，各种途径认识这个世界，进而通过认识外界认识自己。叶老师是行动派，通过行动去印证一些疑问，每一个答案都是对自我认知的肯定。

叶　是的，因为我要知道琴为什么给我这些反馈，有些人做琴，可能偶尔会做出一张好琴，但他不知道为什么，跟碰运气似的。但我想知道，至少在一个标准上，好的东西是怎么出来的，我要摸清这条路径。这样有更好的可能性，不至于出现太差的情况。
　　比如有些琴，它的散音会颤动，不平衡。比如勾一条弦的时候，它会在这里不断有晃动的声音，这个晃动的余音跟在其他音后面，好像听着还挺安静的，其实不是。我要知道这个多余的音是哪个环节导致的，要想办法解决

它，因为过多的余音重叠，这张琴就浊了。

这也是我认为斫琴最有意思的一个地方，了解每一个环节，调试它，控制它，掌握它的原理。如果不了解这些关系，就算仿造一张唐琴，你也不可能弄清楚它的门道。折腾两块木板一合就说是古琴？不是这个概念，为什么有雨天，雨天和晴天的概念是什么？晴天把水蒸发到天空上去，积攒成乌云后就下雨，它在转换中保持平衡，阴和阳之间都是有升和降的，对吧？古琴也是这样，它是符合自然规律的升和降的关系。

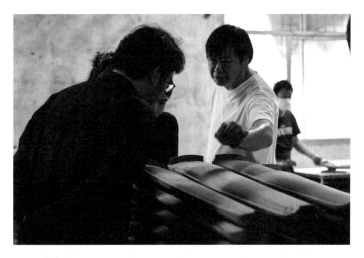

* 在稣堂，叶老师带我们参观工坊并跟我们分享做琴的细节，他的琴有种自洽的美感，色调丰富，工艺纯熟。（供图／朵朵）

蔡　是的，也是尊重自然规律。其实我发现琴家与斫琴师对于古琴的认识是有本质区别的，比如琴家可能更关注琴的使用以及琴的表现力、反应速度等，是音乐的概念。而斫琴师更关注的是物理，斫琴过程中的各种细节，它是器物的概念。

叶　一张好琴，有琴本质的部分，还有技术的部分，而我们只能做技术层面的调控。有时它不给你良性反馈的时候，产生抵抗的时候，它的声音是张扬外放的，这时用技术让它收敛，它是收不了多少，只能收一部分。而如果它本身是收敛的，你轻轻给它一点，它就收了。有些好的琴，如果你真的能感受到，让它带着你走，你一定会感觉这就是美妙的东西。

　　遇到比较有个性的琴，你可以试着跟着它走，这过程中会有妥协，但最后通过你的技术，与它和谐共处，这其实就是"玩"的概念，你给它什么，它回馈你什么，很直白的。当你了解它的时候，它给你三分，你由此想办法让它呈现最好的效果。

蔡　其实我们讲"玩"，那是一个较高层次的说法，比如在南音中能比较全面地掌握这门艺术时，你可以在当中获得一定的自由，而这个自由被称作"玩"。但此"玩"并非指可以随意而为，为什么呢？因为民间的南音，"玩"的概念很宽泛，更多人把玩南音当成是"踢桃事"（闽南话，意为"玩乐"），是比较随意，不那么严肃的意思，所以那是通俗的玩，不伤大雅。但也正因为不那么认真，所以，人与人，人与乐器，乐器与乐器之间，没那份较真和投入，当然也出不来一个标准，或说出精品是很偶然的。

　　我相当认同叶老师在古琴上的概念和不计成本的投入，如果南音方面也有您这样的人，推动南音乐器进步，那是太好的事情了！在我看来，不仅古琴，我想能够达到这个层级的人，做什么都自由。

叶　我在想一个概念：自然界有些带壳的生物，有盔甲的昆虫，它们震动率很弱，你可以想象这些昆虫或穿山甲，它没有进攻能力，但有防护能力，那是弱的，相反，有些看起很强的，有进攻能力的，但其实防护能力很弱，是

"盔甲和软肋"的转化。

有的人天天就是穿着盔甲，你永远看不到他的内心，他认为是别人看不见，其实只要你穿上盔甲我就知道你的内心很弱。我们判断一个人，他只要有盔甲，就会把你推开，离你远远的，让你看不见他弱的一面。

其实我原来不是不会讲话，但是大部分是不能说，因为做了很多年的"心理医生"，心理医生是什么概念？做设计一般就是心理研究的高手，我知道你想要什么，从观察你对事物的判断，眼睛往哪看，你的服装，你的面容，语气，我就知道了，你等着就行。

我有时候做设计很专注在这里，我做设计很快，三分钟跟你聊完我就走了。当我做完方案，你会惊讶：这么了解你！那是因为我和你聊过天啊，不就了解了。每个人都有自己关注的部分，根据它们来判断就准了。所以对事物的判断挺有意思的，其实也是判断能力的训练。

有意思的生活就是不断地思考，每一次的思考，每一次在想如何突破的时候，我并不是在想赚多少钱，没有这个目的，我就是觉得这个事挺有意思的，想玩玩看，试试它究竟是不是和我想象中的一样。

蔡　听您这么说，我回想起人的本性，我们通过观察和接触来认识这个世界，为什么那么多的孩子喜欢积木？因为它可以不断推倒重建。而这个特点在男性身上就更突出了。

叶　好多人问我，你从来没做过的东西，你怎么懂得做？其实万变不离其宗，假如我写个文章，有可能是中文版，或是英文版，语言不一样，但是文字内容是一样的。有可能我会做一张古琴，或做个音箱，它基本原理是一样的，核心是一样的，纯粹又和谐。

"纯"很重要，和谐也很重要。我们讲讲"和"的重要性，为什么我要取"龢堂"这个名字，概念是什么？为什么我一直留着它？因为这是我老家村子的名字，不是我自己起的，我觉得"和"很重要，我们应该是在一个屋里好好聊天，所以一定要"和"，中国人特别讲究"和"。黑有黑的"和"，白有白的"和"，"和"是多元化的，如果"单"就不算"和"。

在《茶之书》里头讲得最清楚，讲了琴的本质：要与它相和。中国喜欢

讲天地，赋予天地精神，它是有灵性的。为什么大家弹不出来，因为"它"始终是有"我"存在，不是"它"的存在，如果有"我"存在的话，就会按照"我"的方式弹。

蔡　无我，或物我两忘，是"和"的至高境界。

　　真好，今天一番对话下来，叶老师分享了很多宝贵的思考，相信这些在各个领域也都是通识。有心于文化，希望实现一些事情，许多思考和实践是必须的，也正因为有叶老师这样的人，我们的传统文化才显得朝气蓬勃，生生不息。

　　感谢叶老师！